TATTOO FÜR ANFÄNGER UND FORTGESCHRITTENE

Eine 30-tägige Reise zur Tattoo-Meisterschaft - Ein Schritt-für-Schritt-Leitfaden zur Verbesserung Ihrer Fähigkeiten, Techniken, Stile und kreativen Entwicklung

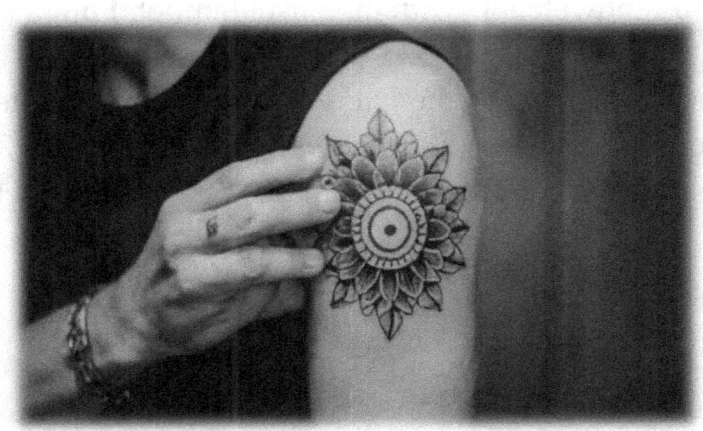

Roy E. Gutierrez

Haftungsausschluss / Copyright © 2024.
Alle Rechte vorbehalten.

Kein Teil dieses Buches darf ohne vorherige schriftliche Genehmigung des Autors in irgendeiner Form oder mit irgendwelchen Mitteln, einschließlich Fotokopien, Aufzeichnungen oder anderen elektronischen oder mechanischen Methoden, vervielfältigt, verbreitet oder übertragen werden. Ausnahmen gelten für kurze Zitate in kritischen Rezensionen und bestimmte andere nichtkommerzielle Verwendungen, die durch das Urheberrecht erlaubt sind.

TABLIERENDERKONTENT

Kapitel 1 .. 12
Geschichte des Tätowierens: Erforschung der Ursprünge und der kulturellen Bedeutung von Tätowierungen in verschiedenen Gesellschaften..................... 12

Moderne Tattoo-Kultur: Die aktuellen Trends und die Entwicklung des Tätowierens in der heutigen Zeit verstehen.............. 17

Überblick über das Tätowieren als Kunstform: Diskussion über das Tätowieren als Medium des persönlichen Ausdrucks und seinen künstlerischen Wert.. 20

Ziele für die 30-Tage-Reise setzen: Was Sie erwarten können und wie Sie den Nutzen dieses Leitfadens maximieren 22

 Erreichbare Ziele setzen.. 23

 Maximierung der Vorteile des Programms........................ 25

Kapitel 2 .. 26
Erste Schritte - Wichtige Werkzeuge und Ausrüstung ... 26

Tattoo-Maschinen und -Nadeln: Typen, Verwendung und Wartung . 32

Druckfarben und ihre Eigenschaften: Verschiedene Arten von Druckfarben und ihre Anwendungen 36

Arbeitsbereich einrichten: Einen sauberen, organisierten und effizienten Arbeitsplatz schaffen ... 40

Sicherheit und Hygienepraktiken: Die Bedeutung von Sterilisation und Infektionsprävention .. 44

Kapitel 3 .. 48
Haut und Anatomie ... 48

Die Schichten der Haut verstehen: Wie Tattoos mit der Haut interagieren ... 54

Überlegungen zur Platzierung: Bewährte Praktiken für verschiedene Körperteile .. 55

Heilungsprozess: Stadien der Heilung und Beratung von Klienten zur Nachsorge ... 57

Beratung von Kunden in der Nachsorge .. 59

Kapitel 4 .. 61

Entwerfen von Tattoos .. 61

Grundlagen des Tattoo-Designs: Grundlegende Prinzipien zur Erstellung visuell ansprechender Designs ... 68

Techniken des Zeichnens und Skizzierens: Verbessern Sie Ihre Freihandfähigkeiten ... 71

Digitale Design-Tools: Einsatz von Software für Tattoo-Design 74

Individuelle Designs erstellen: Zusammenarbeit mit Kunden zur Entwicklung einzigartiger, persönlicher Tattoos 77

Kapitel 5 .. 81

Tattoo-Stile und -Techniken ... 81

Traditionelle vs. Moderne Stile: Erkundung verschiedener Tattoo-Stilarten .. 86

Linienarbeit und Schattierungstechniken: Beherrschung der Grundlagen von Linien und Schattierungen .. 89

Farbtheorie und -anwendung: Verstehen, wie Farben zusammenwirken und wie man sie wirkungsvoll einsetzt 92

Kapitel 6 .. 97

Üben an synthetischer Haut und lebenden Modellen 97

Umstellung auf Live-Modelle: Tipps für den Umstieg 106

Durchführen einer Übungssitzung: Organisation und Durchführung einer Übungs-Tattoo-Sitzung109

Kapitel 7113
Der Prozess des Tätowierens113

Vorbereiten des Kunden und des Arbeitsbereichs: Schritte für einen reibungslosen Ablauf der Tätowiersitzung120

Gliederung und Schattierung: Detaillierte Techniken zum Umreißen und Schattieren123

Färbung und Feinschliff: Wie man Farbe aufträgt und letzte Handgriffe für ein professionelles Finish anlegt127

Kapitel 8133
Fortgeschrittene Techniken und Spezialisierungen133

Porträts und Realismus: Techniken für naturgetreue Tattoos141

Abdeckungen und Korrekturen: Wie man alte oder unerwünschte Tattoos behandelt und korrigiert143

Spezialeffekte und 3D-Tattoos: Mehr Tiefe und Dimension für Ihre Arbeit146

Kapitel 9149
Aufbau Ihres Portfolios und Ihrer Marke149

Sich selbst als Künstler vermarkten: Nutzung von Social Media und anderen Plattformen158

Kapitel 10161
Das Geschäft des Tätowierens161

Ihr Tattoo-Geschäft aufbauen: Rechtliche Überlegungen, Lizenzierung und Geschäftsmodelle168

Preisgestaltung für Ihre Arbeit: Wie Sie einen fairen Preis für Ihre Tätowierungen festlegen172

Ethik und Professionalität: Aufrechterhaltung hoher Standards in Ihrer Praxis ... 178

Schlussfolgerung ... 181

EINFÜHRUNG

"Der menschliche Körper ist das beste Kunstwerk". - Jess C. Scott

Die reiche Geschichte des Tätowierens

Das Tätowieren, das seit Tausenden von Jahren praktiziert wird, ist mehr als nur eine Methode der Körperverzierung. Sie ist eine tiefgreifende Form der Selbstdarstellung und der kulturellen Identität. Die frühesten Belege für das Tätowieren stammen aus der Zeit vor etwa 5 200 Jahren, als Ötzi, der Mann aus dem Eis, entdeckt wurde, dessen Körper mit 61 Tätowierungen verziert war. Diese Markierungen, von denen man annimmt, dass sie therapeutischen Charakter hatten, spiegeln die langjährige Beziehung zwischen Tätowierungen und der menschlichen Zivilisation wider.

Die Tätowierung hat verschiedene Kulturen und Epochen durchlaufen, wobei jede ihre eigene Note beisteuerte. Im alten Ägypten wurden Tätowierungen auf weiblichen Mumien gefunden und symbolisierten oft Fruchtbarkeit und Schutz. In Polynesien war die Tätowierkunst zutiefst spirituell, und jede Tätowierung erzählte eine Geschichte über die Abstammung, die Errungenschaften und den sozialen Status des Einzelnen. Die neuseeländischen Maori praktizierten Tā Moko, eine Form der Tätowierung, bei der komplizierte Gesichtsmuster die Genealogie und die persönliche Geschichte des Trägers darstellen.

In Japan hat sich Irezumi, die traditionelle japanische Tätowiermethode, im Laufe der Jahrhunderte zu einer

kunstvollen Kunstform mit detaillierten und lebendigen Mustern entwickelt. In westlichen Kulturen hat das Tätowieren unterschiedliche Akzeptanz erfahren, von einem Symbol der Rebellion bis hin zu einer gängigen Form des künstlerischen Ausdrucks.

Moderne Tattoo-Kultur

Die moderne Ära des Tätowierens nahm im 19. und 20. Jahrhundert Gestalt an, vor allem unter dem Einfluss westlicher Seefahrer, die auf ihren Reisen mit einheimischen Tätowierpraktiken in Berührung kamen. Diese frühen Pioniere brachten das Tätowieren nach Europa und Nordamerika zurück, wo es langsam an Popularität gewann.

Die Erfindung der elektrischen Tätowiermaschine durch Samuel O'Reilly im Jahr 1891 revolutionierte die Tätowierpraxis, machte sie zugänglicher und ermöglichte eine größere Präzision und Detailgenauigkeit. Dieser technische Fortschritt legte den Grundstein für die explosionsartige Verbreitung der Tätowierkultur, die wir heute erleben.

In der heutigen Gesellschaft sind Tätowierungen ein allgegenwärtiges Element der Populärkultur. Sie haben soziale Klassen und Stereotypen überwunden und sind zu einer weithin akzeptierten und respektierten Form der Kunst geworden. Tattoos schmücken heute die Körper von Prominenten, Berufstätigen und ganz normalen Menschen, wobei jedes Design eine einzigartige Darstellung der individuellen Identität, des Glaubens und der Erfahrungen ist.

Tätowieren als Kunstform

Tätowieren ist eine dynamische und facettenreiche Kunstform, die ein tiefes Verständnis der verschiedenen künstlerischen Prinzipien erfordert. Im Gegensatz zu traditionellen Kunstformen stellt das Tätowieren aufgrund des Materials - der menschlichen Haut - eine besondere Herausforderung dar. Die Haut variiert in ihrer Beschaffenheit, Elastizität und Spannkraft, so dass der Künstler seine Techniken entsprechend anpassen muss.

Tätowierer müssen eine Reihe von Fertigkeiten beherrschen, vom Zeichnen und Schattieren bis hin zum Verständnis von Farbtheorie und Anatomie. Die Fähigkeit, ein zweidimensionales Design auf die dreidimensionale, lebendige Leinwand des menschlichen Körpers zu übertragen, unterscheidet Tätowierer von anderen Künstlern. Diese Fähigkeit erfordert Präzision, Kreativität und ein genaues Wissen darüber, wie die Haut auf den Tätowiervorgang reagiert.

Außerdem geht es beim Tätowieren nicht nur darum, optisch ansprechende Designs zu schaffen. Jede Tätowierung hat eine persönliche Bedeutung für den Träger und symbolisiert oft wichtige Lebensereignisse, Überzeugungen oder Aspekte der eigenen Identität. Dies verleiht der Kunst des Tätowierens eine emotionale und psychologische Dimension, die sie zu einer zutiefst persönlichen und eindrucksvollen Erfahrung macht.

Ziele für die 30-Tage-Reise setzen

Sich auf diese 30-tägige Reise zur Tattoo-Meisterschaft zu begeben, ist ein aufregendes und lohnendes Unterfangen. Dieser Leitfaden soll Sie von den Grundlagen des Tätowierens zu fortgeschritteneren Techniken führen und sicherstellen, dass Sie eine solide Grundlage schaffen und Ihre Fähigkeiten schrittweise entwickeln.

Um das Beste aus dieser Reise zu machen, ist es wichtig, sich klare und erreichbare Ziele zu setzen. Hier sind einige wichtige Ziele, auf die Sie sich konzentrieren sollten:

- ➤ Beherrschen Sie die Grundlagen: Verstehen Sie die grundlegenden Prinzipien des Tätowierens, einschließlich Werkzeugauswahl, Einrichtung des Arbeitsbereichs und grundlegende Techniken.
- ➤ Künstlerische Fähigkeiten entwickeln: Verbessern Sie Ihre zeichnerischen und gestalterischen Fähigkeiten und konzentrieren Sie sich auf die Erstellung individueller Designs, die Ihren einzigartigen Stil und Ihre Vision widerspiegeln.
- ➤ Erwerben Sie technische Fertigkeiten: Lernen und üben Sie die technischen Aspekte des Tätowierens, wie z. B. Konturieren, Schattieren und Färben.
- ➤ Erstellen Sie ein Portfolio: Beginnen Sie mit der Erstellung eines professionellen Portfolios, das Ihre besten Arbeiten zeigt und Ihre Entwicklung als Künstler demonstriert.
- ➤ Verstehen Sie Sicherheit und Hygiene: Betonen Sie die Bedeutung von Sicherheits- und Hygienepraktiken, um eine sichere und professionelle Tätowierumgebung zu gewährleisten.
- ➤ Erforschen Sie Tattoo-Stile: Machen Sie sich mit verschiedenen Tätowierungsstilen und -techniken vertraut

und experimentieren Sie damit, diese in Ihre Arbeit einzubeziehen.
- ➢ Engagieren Sie sich in der Community: Tauschen Sie sich mit anderen Tätowierern und Tattoo-Enthusiasten aus, nehmen Sie an Workshops und Kongressen teil und bleiben Sie auf dem Laufenden über die neuesten Trends und Innovationen in der Tattoo-Branche.

Kapitel 1

Geschichte des Tätowierens: Erforschung der Ursprünge und der kulturellen Bedeutung von Tätowierungen in verschiedenen Gesellschaften

"Zeig mir einen Mann mit einer Tätowierung und ich zeige dir einen Mann mit einer interessanten Vergangenheit." - Jack London_

Die Anfänge des Tätowierens

Das Tätowieren ist ein uralter Brauch, dessen Wurzeln bis in die Anfänge der menschlichen Zivilisation zurückreichen. Archäologische Beweise deuten darauf hin, dass das Tätowieren über 5.000 Jahre alt ist, wie die Entdeckung von Ötzi, dem Mann aus dem Eis, zeigt, dessen gut erhaltener Körper in den Alpen gefunden wurde. Ötzis Haut trug eine Reihe von Tätowierungen, die hauptsächlich aus einfachen Linien und Punkten bestanden und vermutlich Teil einer therapeutischen Behandlung waren. Diese frühen Markierungen zeigen, wie tief die Praxis des Tätowierens in der menschlichen Kultur verankert war, sogar in prähistorischen Zeiten.

Das alte Ägypten und der Mittelmeerraum

Im alten Ägypten wurden Tätowierungen vor allem bei weiblichen Mumien gefunden, was auf ihre Verwendung bei Riten und Ritualen im Zusammenhang mit Fruchtbarkeit und Schutz hinweist. Am bekanntesten ist die Priesterin Amunet, deren Körper komplizierte Muster aufwies, die wahrscheinlich ihren Status und ihre Rolle in der Gesellschaft symbolisierten. Tätowierungen wurden im alten Ägypten auch zur Kennzeichnung von Sklaven und Gefangenen verwendet und dienten als eine Form der Identifizierung und Kontrolle.

Weiter westlich, im antiken Griechenland und Rom, hatte das Tätowieren eine andere Bedeutung. Griechen und Römer verwendeten Tätowierungen vor allem zu Strafzwecken, um Kriminelle und Sklaven zu kennzeichnen. Der griechische Begriff "Stigma" bezog sich ursprünglich auf die Tätowierungszeichen, die diese Personen erhielten. Dennoch hatten Tätowierungen auch in der militärischen Kultur ihren Platz. Römische Soldaten trugen oft Tätowierungen, die ihre Einheit und ihren Rang anzeigten und sowohl als Identifikationsmerkmal als auch als Symbol für ihre Verpflichtung dienten.

Der polynesische Einfluss

Das Tätowieren erreichte seinen künstlerischen Höhepunkt in Polynesien, wo es mehr als nur eine Kunstform war; es war ein Übergangsritus, eine spirituelle Reise und ein Zeichen der Identität. Das Wort "Tätowierung" selbst leitet sich von dem polynesischen Wort "tatau" ab, was so viel bedeutet wie markieren oder stechen. Die polynesische Tätowierung war ein stark ritualisierter Prozess, der oft von bedeutenden

Zeremonien begleitet wurde. Jedes Design war einzigartig und erzählte eine Geschichte über die Abstammung, die Leistungen und den sozialen Status des Trägers.

In der polynesischen Kultur wurde der Akt des Tätowierens von hoch angesehenen Künstlern ausgeführt, die als "tufuga" bekannt waren. Diese Experten verwendeten Werkzeuge aus Knochen und Holz, um ihre komplizierten Muster zu erstellen, die große Teile des Körpers bedeckten. Die Motive selbst waren reich an Symbolen, die oft die Vorfahren, Schutzgeister und persönlichen Eigenschaften des Trägers darstellten. Die Praxis des Tätowierens war ein so wesentlicher Bestandteil der polynesischen Gesellschaft, dass Personen ohne Tätowierungen oft als unvollständig angesehen wurden.

Die Maori in Neuseeland

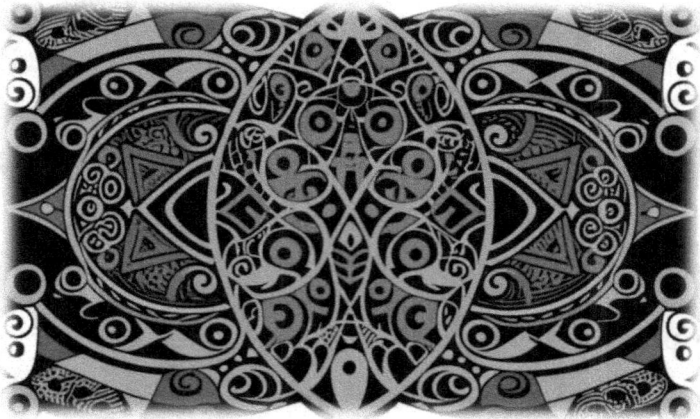

Die Maori in Neuseeland praktizierten eine besondere Form des Tätowierens, die als "Tā Moko" bekannt ist und bei der die Haut mit Meißeln eingeritzt wird, anstatt sie mit Nadeln zu durchstechen. Durch diese Methode entstehen Rillen in der Haut, die zu einer strukturierten, erhabenen Tätowierung

führen. Tā Moko-Motive waren sehr persönlich und stellten oft die Genealogie, den sozialen Status und die Leistungen des Trägers dar. Jede Linie und jede Kurve in einer Maori-Tätowierung hatte eine bestimmte Bedeutung und machte die Tätowierungen zu einer Art lebendiger Geschichte.

Das Erhalten eines Tā Moko war ein bedeutendes kulturelles Ereignis, das von verschiedenen Ritualen und Zeremonien begleitet wurde. Man glaubte, dass die Tätowierung nicht nur den Körper schmückte, sondern auch den Geist bereicherte und den Einzelnen mit seinen Vorfahren und seinem kulturellen Erbe verband. Das Gesicht war der heiligste Bereich für Maori-Tätowierungen, wobei jeder Bereich verschiedene Aspekte der Identität der Person repräsentierte, wie z. B. ihre Familie, ihren Stamm und ihre Leistungen.

Japanischer Irezumi

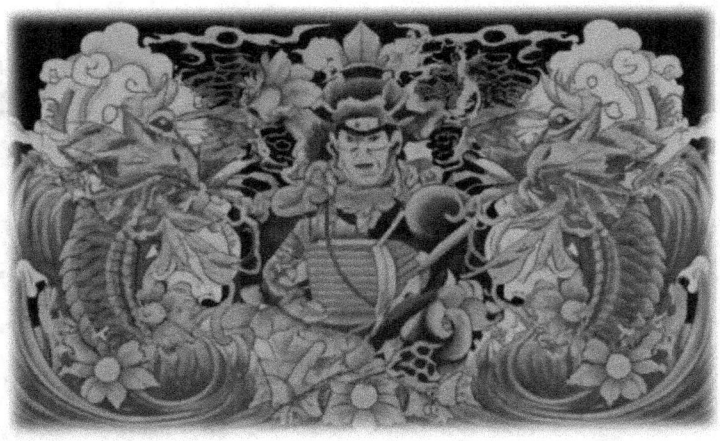

In Japan hat die Kunst des Tätowierens, bekannt als "Irezumi", eine komplexe Geschichte, die sich von einer Form der Bestrafung zu einer gefeierten Kunstform entwickelt hat. Während der Edo-Periode (1603-1868) wurden

Tätowierungen zur Kennzeichnung von Kriminellen verwendet, wobei jedes Verbrechen mit spezifischen Markierungen verbunden war. In der späten Edo-Periode jedoch begann das Tätowieren als Untergrundkunst zu florieren, insbesondere unter der Arbeiterklasse und den Mitgliedern der Yakuza.

Japanische Tätowierungen sind bekannt für ihre komplizierten Designs und leuchtenden Farben, die oft mythologische Kreaturen, historische Figuren und Elemente der Natur darstellen. Bei der Irezumi-Praxis wird die Haut mit Nadeln, die an Holzgriffen befestigt sind, von Hand gestochen - eine Technik, die viel Geschick und Geduld erfordert. Die Ganzkörperanzüge, die große Bereiche des Körpers bedecken, sind Meisterwerke der Kunstfertigkeit, die traditionelle Themen mit moderner Ästhetik vereinen.

Indigene Stämme Amerikas

Auch bei verschiedenen indigenen Stämmen in Amerika hatte die Tätowierung eine große kulturelle Bedeutung. In Nordamerika verwendeten Stämme wie die Haida, Inuit und Cree Tätowierungen für spirituelle und soziale Zwecke.

Tätowierungen stellten oft Totemtiere, Clanzugehörigkeiten und persönliche Leistungen dar. Inuit-Frauen zum Beispiel ließen sich das Kinn tätowieren, um ihre Heiratsbereitschaft und ihre Rolle in der Gemeinschaft zu signalisieren.

In Mittel- und Südamerika praktizierten auch die Maya-, Azteken- und Inka-Zivilisationen das Tätowieren. Die Entwürfe waren oft kunstvoll und hatten eine tiefe religiöse und kulturelle Bedeutung. Krieger erhielten Tätowierungen als Zeichen ihrer Tapferkeit und Tapferkeit im Kampf, während Priester und Schamanen sich mit Tätowierungen schmückten, die ihre spirituellen Reisen und Verbindungen zum Göttlichen darstellten.

Tätowieren in Südostasien

In Südostasien ist das Tätowieren eine alte und verehrte Tradition. Das Volk der Kalinga auf den Philippinen zum Beispiel praktiziert das Tätowieren seit über tausend Jahren. Die als "Batok" bezeichneten Motive werden mit einem Dorn eines Zitrusbaums und einem Holzhammer hergestellt. Diese Tätowierungen symbolisieren oft Stärke, Tapferkeit und Schutz. Bei den Kalinga waren Tätowierungen auch ein Zeichen von Schönheit und Status, wobei komplizierte Muster sowohl Männer als auch Frauen schmückten.

In Thailand verbindet die Praxis des "Sak Yant"-Tätowierens komplizierte Designs mit religiösen und spirituellen Elementen. Sak Yant-Tätowierungen sollen dem Träger Schutz, Kraft und Glück verleihen. Diese Tätowierungen werden traditionell von buddhistischen Mönchen oder Brahmanenpriestern gestochen, die die Motive mit Gebeten und Segenswünschen versehen. Die komplizierten Muster enthalten oft heilige Geometrie, Tierdarstellungen und kraftvolle Symbole.

Die westliche Entwicklung

Das Tätowieren hat in den westlichen Kulturen eine dramatische Entwicklung durchgemacht und sich von den Rändern der Gesellschaft zur allgemeinen Akzeptanz entwickelt. Im 18. Jahrhundert lernten europäische Seeleute auf ihren Reisen in den Südpazifik das Tätowieren kennen und brachten diese Praxis mit nach Europa zurück. Diese frühen Tätowierungen bestanden oft aus einfachen Motiven wie Ankern, Schiffen und Meerjungfrauen, die die Reisen und Erfahrungen der Seeleute symbolisierten.

Ende des 19. Jahrhunderts wurde das Tätowieren in der europäischen Aristokratie und der amerikanischen Elite immer beliebter. Samuel O'Reillys Erfindung der elektrischen Tätowiermaschine im Jahr 1891 revolutionierte das Tätowieren, machte es zugänglicher und ermöglichte eine detailliertere und präzisere Gestaltung. Dieser technologische Fortschritt ebnete den Weg für die blühende Tattoo-Kultur des 20. und 21. Jahrhunderts.

Heutzutage sind Tätowierungen eine weithin akzeptierte und respektierte Form der Selbstdarstellung und Kunstfertigkeit. Das Stigma, das das Tätowieren einst umgab, ist weitgehend verschwunden, und Menschen aus allen Gesellschaftsschichten haben sich dieser Kunstform zugewandt. Moderne Tätowierer gehen an die Grenzen der Kreativität und verbinden traditionelle Techniken mit modernen Stilen, um wirklich einzigartige und persönliche Kunstwerke zu schaffen.

Moderne Tattoo-Kultur: Die aktuellen Trends und die Entwicklung des Tätowierens in der heutigen Zeit verstehen

Die Tattoo-Kultur ist heute ein lebendiges Geflecht aus künstlerischem Ausdruck, persönlicher Identität und kulturellem Austausch. Sie spiegelt die Vielfalt und Komplexität der modernen Gesellschaft wider, wobei jedes Tattoo eine einzigartige Geschichte erzählt. Der Weg von der marginalisierten Praxis früherer Jahrhunderte zu der heute gängigen Kunstform war von bedeutenden Veränderungen der gesellschaftlichen Einstellungen, technologischen Fortschritten und sich entwickelnden künstlerischen Trends geprägt.

In den letzten Jahrzehnten sind Tätowierungen zu einem Symbol des persönlichen Ausdrucks und der Individualität geworden. Anders als in der Vergangenheit, als Tätowierungen oft mit Rebellion und Nonkonformismus in Verbindung gebracht wurden, werden sie heute von Menschen aus allen Gesellschaftsschichten akzeptiert. Prominente, Sportler, Berufstätige und ganz normale Menschen zeigen stolz ihre Körperkunst und tragen so zur Normalisierung und Akzeptanz von Tätowierungen bei. Diese weit verbreitete Akzeptanz ist zum Teil auf die wachsende Sichtbarkeit von Tätowierungen in den Medien und der Populärkultur zurückzuführen, wo sie häufig in Filmen, Fernsehsendungen und auf Social-Media-Plattformen zu sehen sind.

Der technologische Fortschritt hat die moderne Tätowierkultur entscheidend geprägt. Die Entwicklung hochentwickelter Tätowiermaschinen und hochwertiger Tinten hat die Tätowierpraxis revolutioniert und es den Künstlern ermöglicht, eine größere Präzision und

Detailgenauigkeit bei ihrer Arbeit zu erreichen. Diese Innovationen haben die Möglichkeiten für Tattoo-Designs erweitert und ermöglichen komplizierte Muster, realistische Porträts und leuchtende Farben, die früher unerreichbar waren. Darüber hinaus haben Fortschritte bei den Nachbehandlungsprodukten den Heilungsprozess verbessert und dafür gesorgt, dass die Tätowierungen über lange Zeit hinweg lebendig und gut erhalten bleiben.

Der Aufstieg der sozialen Medien hat sich auch auf die Tattoo-Branche ausgewirkt. Plattformen wie Instagram und TikTok sind für Tätowierer unverzichtbar geworden, um ihre Arbeit zu präsentieren, mit Kunden in Kontakt zu treten und eine weltweite Anhängerschaft zu gewinnen. Diese digitale Präsenz hat die Branche demokratisiert und ermöglicht es talentierten Künstlern, unabhängig von ihrem geografischen Standort Anerkennung zu finden. Soziale Medien haben auch den Austausch von Ideen und Techniken erleichtert und ein Gefühl der Gemeinschaft und Zusammenarbeit unter Künstlern weltweit gefördert.

Die modernen Tattoo-Trends sind vielfältig und entwickeln sich ständig weiter und spiegeln die Dynamik der zeitgenössischen Kultur wider. Minimalistische Tattoos, die sich durch einfache Linien und geometrische Formen auszeichnen, sind aufgrund ihrer Subtilität und Eleganz sehr beliebt. Aquarell-Tattoos, die das Aussehen von Aquarellbildern imitieren, bieten eine weichere und fließendere Ästhetik. Der Hyperrealismus, ein Stil, der darauf abzielt, naturgetreue Darstellungen zu schaffen, hat die Grenzen des Möglichen in der Tätowierkunst erweitert. Andere Trends, wie Blackwork, Dotwork und neotraditionelle Stile, faszinieren weiterhin mit ihren einzigartigen Eigenschaften und ihrer künstlerischen Tiefe.

Die wachsende Akzeptanz von Tätowierungen hat auch zur Entstehung spezialisierter Tätowierungsgattungen geführt. Medizinische Tätowierungen dienen beispielsweise praktischen Zwecken wie dem Abdecken von Narben, der Rekonstruktion von Brustwarzen nach Mastektomien oder der Kennzeichnung von Krankheiten. Kosmetische Tätowierungen, einschließlich Microblading und Permanent Make-up, verschönern die Gesichtszüge und bieten lang anhaltende Schönheitslösungen. Kulturelle Tätowierungen, die sich an traditionellen Praktiken und Symbolen orientieren, ermöglichen es dem Einzelnen, sich mit seinem Erbe zu verbinden und seine Wurzeln zu ehren.

Trotz der weit verbreiteten Akzeptanz steht die Tätowierbranche noch immer vor Herausforderungen. Fragen wie die Regulierung von Tätowierungen, Gesundheits- und Sicherheitsstandards und die Notwendigkeit einer professionellen Ausbildung sind nach wie vor wichtige Aspekte. Die zunehmende Professionalität in der Branche und die Gründung angesehener Tätowierkongresse und -organisationen tragen jedoch dazu bei, diese Probleme zu lösen und ethische Praktiken zu fördern.

Zusammenfassend lässt sich sagen, dass die moderne Tattoo-Kultur ein reichhaltiges und vielschichtiges Phänomen ist, das sich ständig weiterentwickelt und inspiriert. Sie spiegelt die Vielfalt der menschlichen Erfahrungen und den anhaltenden Wunsch nach Selbstdarstellung wider. Da das Tätowieren immer mehr zum Mainstream wird, wird es zweifellos auch weiterhin die künstlerischen Grenzen erweitern, neue Technologien nutzen und die einzigartigen Geschichten feiern, die jedes Tattoo mit sich bringt.

Überblick über das Tätowieren als Kunstform: Diskussion über das Tätowieren als Medium des persönlichen Ausdrucks und seinen künstlerischen Wert

Tätowieren ist eine einzigartige und kraftvolle Kunstform, die die traditionellen Grenzen des künstlerischen Ausdrucks überschreitet. Im Gegensatz zu anderen Kunstformen, die in Galerien oder auf Leinwänden existieren, sind Tätowierungen lebendige Kunstwerke, die dauerhaft in die Haut geätzt werden. Diese inhärente Intimität und Dauerhaftigkeit verleihen Tätowierungen eine tiefe Tiefe und verwandeln den menschlichen Körper in eine Leinwand, die persönliche Geschichten erzählt und individuelle Identitäten zum Ausdruck bringt.

Im Kern ist das Tätowieren eine zutiefst persönliche Form der Selbstdarstellung. Jede Tätowierung hat eine Bedeutung für den Träger, sei es zur Erinnerung an einen Meilenstein, zur Ehrung eines geliebten Menschen, als Symbol für einen Glauben oder einfach als Ausdruck einer ästhetischen Vorliebe. Die Entscheidung, sich tätowieren zu lassen, ist oft eine bewusste und bedeutungsvolle Entscheidung, die das Kunstwerk zu einem Spiegelbild der Reise, der Werte und der Erfahrungen des Trägers macht. Diese persönliche Verbindung verleiht Tätowierungen eine emotionale und psychologische Resonanz, die in anderen Kunstformen nicht zu finden ist.

Tätowierer sind erfahrene Praktiker, die technisches Können mit kreativen Visionen verbinden. Die Herstellung einer Tätowierung ist eine Mischung aus Kunstfertigkeit und Präzision, denn die Künstler müssen nicht nur die Grundsätze

des Designs, sondern auch die einzigartigen Eigenschaften der menschlichen Haut verstehen. Die Haut ist eine dynamische und vielseitige Leinwand, die von den Künstlern verlangt, dass sie ihre Techniken an unterschiedliche Texturen, Farbtöne und Konturen anpassen. Diese Anpassungsfähigkeit und dieses Können zeichnen Tätowierer aus und machen das Tätowieren zu einer angesehenen Kunstform.

Die Kunst des Tätowierens umfasst verschiedene Stile und Techniken, die jeweils ihre eigene ästhetische und kulturelle Bedeutung haben. Traditionelle Tätowierungen mit ihren kühnen Linien und begrenzten Farbpaletten gehen auf die reiche Geschichte der Tätowierpraktiken auf der ganzen Welt zurück. Realistische Tätowierungen zielen darauf ab, lebensechte Darstellungen zu schaffen und zeigen die Fähigkeit des Künstlers, feine Details und subtile Nuancen zu erfassen. Abstrakte und surreale Tätowierungen gehen über die Grenzen der Vorstellungskraft hinaus und verwandeln die Haut in ein Reich der Fantasie und Symbolik. Jeder Stil erfordert die Beherrschung spezifischer Fähigkeiten, von der Schattierung und Linienführung bis zur Farbtheorie und Komposition.

Das Tätowieren ist auch ein gemeinschaftlicher Prozess zwischen dem Künstler und dem Kunden. Im Gegensatz zu anderen Kunstformen, bei denen der Künstler unabhängig arbeitet, ist beim Tätowieren ein intensiver Dialog erforderlich, um sicherzustellen, dass das endgültige Design mit den Vorstellungen und Wünschen des Kunden übereinstimmt. Diese Zusammenarbeit fördert eine tiefe Verbindung zwischen dem Künstler und dem Kunden und führt zu einem Kunstwerk, das sowohl ästhetisch ansprechend als auch persönlich bedeutsam ist. Das Vertrauen und die Kommunikation in diesem Prozess sind von entscheidender Bedeutung, da sie den

Erfolg und die Zufriedenheit des endgültigen Tattoos beeinflussen.

Der künstlerische Wert des Tätowierens wird durch seine kulturelle Bedeutung noch unterstrichen. Im Laufe der Geschichte wurden Tätowierungen verwendet, um den sozialen Status, spirituelle Überzeugungen und das kulturelle Erbe zu vermitteln. Sie dienten als Übergangsrituale, Symbole der Zugehörigkeit und Identitätsmarker. Diese kulturelle Dimension verleiht den Tätowierungen zusätzliche Bedeutungsebenen und verbindet individuelle Erfahrungen mit umfassenderen historischen und sozialen Erzählungen. In der heutigen Gesellschaft inspiriert dieser kulturelle Reichtum die Tattoo-Designs und macht jedes Stück zu einem Teil eines größeren künstlerischen und kulturellen Wandteppichs.

Neben ihrer persönlichen und kulturellen Bedeutung hat die Tätowierung auch in der breiteren Kunstwelt Anerkennung gefunden. Viele Tätowierer werden für ihre innovativen Techniken und Beiträge zu dieser Kunstform gefeiert. Tätowierkongresse und -ausstellungen bieten den Künstlern Plattformen, um ihre Arbeit zu präsentieren, Ideen auszutauschen und innerhalb der künstlerischen Gemeinschaft Anerkennung zu finden. Diese Veranstaltungen unterstreichen die Entwicklung des Tätowierens und seine wachsende Akzeptanz als legitime und angesehene Kunstform.

Zusammenfassend lässt sich sagen, dass das Tätowieren eine vielseitige Kunstform ist, die persönlichen Ausdruck, technisches Können und kulturelle Bedeutung umfasst. Sie verwandelt den menschlichen Körper in eine Leinwand für Geschichten und Identität und schafft Kunstwerke, die so einzigartig und vielfältig sind wie die Menschen, die sie tragen. Da sich das Tätowieren weiter entwickelt und an Anerkennung

gewinnt, wird es zweifellos ein mächtiges Medium für den künstlerischen und persönlichen Ausdruck bleiben.

Ziele für die 30-Tage-Reise setzen: Was Sie erwarten können und wie Sie den Nutzen dieses Leitfadens maximieren

Sich auf eine 30-tägige Reise zu begeben, um die Grundlagen und mittleren Fertigkeiten des Tätowierens zu meistern, ist ein aufregendes und transformatives Unterfangen. Dieser strukturierte Ansatz wird Ihnen helfen, eine solide Grundlage zu entwickeln, Ihre Techniken zu verfeinern und Vertrauen in Ihre Fähigkeiten aufzubauen. Um das Beste aus dieser Reise zu machen, ist es wichtig, sich klare, erreichbare Ziele zu setzen und eine disziplinierte Übungsroutine zu entwickeln. Im Folgenden erfahren Sie, was Sie erwarten können und wie Sie den Nutzen dieses Leitfadens maximieren können.

Verstehen der Struktur des 30-Tage-Programms

Das 30-tägige Programm ist so konzipiert, dass es ein umfassendes und intensives Lernerlebnis bietet. Jeder Tag konzentriert sich auf bestimmte Aspekte des Tätowierens, wobei Sie Ihre Fähigkeiten und Kenntnisse schrittweise ausbauen. Das Programm ist in Schlüsselbereiche unterteilt, darunter Designprinzipien, technische Ausführung, Sicherheit und Hygiene sowie die Entwicklung Ihres künstlerischen Stils. Am Ende der 30 Tage sollten Sie über ein umfassendes Verständnis des Tätowierens und ein Portfolio verfügen, in dem Sie Ihre Fortschritte dokumentieren können.

Erreichbare Ziele setzen

1. Tägliches Üben: Nehmen Sie sich jeden Tag eine bestimmte Zeit zum Üben. Beständigkeit ist entscheidend für die Entwicklung von Fähigkeiten, und selbst kurze tägliche Übungseinheiten können mit der Zeit zu erheblichen Verbesserungen führen. Ziel ist es, jeden Tag mindestens ein bis zwei Stunden konzentriert zu üben.

2. Beherrschen Sie grundlegende Techniken: Vergewissern Sie sich, dass Sie die grundlegenden Techniken wie Konturierung, Schattierung und Farbauftrag beherrschen. Diese Fertigkeiten sind die Bausteine des Tätowierens, und wenn Sie sie beherrschen, können Sie auch komplexere Entwürfe selbstbewusst in Angriff nehmen.

3. Künstlerische Fähigkeiten entwickeln: Arbeiten Sie an der Verbesserung Ihrer zeichnerischen und gestalterischen Fähigkeiten. Verbringen Sie Zeit mit Skizzieren, experimentieren Sie mit verschiedenen Stilen und studieren Sie die Arbeit etablierter Tätowierkünstler. Die Entwicklung einer starken künstlerischen Grundlage wird Ihre Tattoo-Designs verbessern und Sie als Künstler hervorheben.

4. Sicherheit und Hygiene: Priorisieren Sie das Erlernen und Einhalten von Sicherheits- und Hygienepraktiken. Dazu gehören das Verstehen von Sterilisationsverfahren, die Aufrechterhaltung eines sauberen Arbeitsbereichs und die Einhaltung der besten Praktiken für die Kundenbetreuung. Die

Gewährleistung einer sicheren und hygienischen Umgebung ist sowohl für Sie als auch für Ihre Kunden wichtig.

5. Erstellen Sie ein Portfolio: Dokumentieren Sie Ihre Fortschritte, indem Sie eine Mappe mit Ihren Arbeiten erstellen. Fügen Sie Skizzen, Übungsstücke auf synthetischer Haut und Tätowierungen auf lebenden Modellen hinzu. Ein gut organisiertes Portfolio zeigt Ihre Entwicklung und ist ein wertvolles Instrument, um Kunden und Möglichkeiten zu finden.

6. Suchen Sie nach Feedback: Tauschen Sie sich mit anderen Tätowierern und -enthusiasten aus, um konstruktives Feedback zu Ihrer Arbeit zu erhalten. Treten Sie Online-Foren bei, besuchen Sie Workshops und nehmen Sie an Tattoo-Conventions teil, um sich mit der Community auszutauschen und Einblicke von erfahrenen Praktikern zu erhalten.

Maximierung der Vorteile des Programms

1. Bleiben Sie diszipliniert: Beständigkeit und Hingabe sind der Schlüssel zum Erfolg. Halten Sie sich an Ihre tägliche Übungsroutine und widerstehen Sie der Versuchung, Tage auszulassen. Betrachten Sie diese Reise als eine Verpflichtung gegenüber sich selbst und Ihrem Wachstum als Künstler.

2. Reflektieren und anpassen: Nehmen Sie sich die Zeit, Ihre Fortschritte regelmäßig zu reflektieren. Ermitteln Sie Bereiche, in denen Sie besonders gut sind, und Bereiche, die verbessert werden müssen. Passen Sie Ihre Praxisroutine und Ihre Ziele

entsprechend an, um Herausforderungen zu bewältigen und sich weiterzuentwickeln.

3. Lassen Sie sich auf Kreativität ein: Erlaube dir, zu experimentieren und verschiedene Stile und Techniken zu erforschen. Tätowieren ist eine Kunstform, und Kreativität ist ihr Herzstück. Haben Sie keine Angst, Grenzen zu überschreiten und Ihre einzigartige künstlerische Stimme zu entwickeln.

4. Bleiben Sie auf dem Laufenden: Halten Sie sich über Branchentrends, neue Techniken und Fortschritte in der Tätowiertechnik auf dem Laufenden. Kontinuierliches Lernen stellt sicher, dass Sie an der Spitze der Branche bleiben und Ihren Kunden die bestmögliche Erfahrung bieten können.

5. Bauen Sie ein Unterstützungsnetzwerk auf: Umgeben Sie sich mit unterstützenden und gleichgesinnten Personen, die Ihre Leidenschaft für das Tätowieren teilen. Ein starkes Unterstützungsnetzwerk kann Ihnen auf Ihrem Weg Ermutigung, Inspiration und wertvolle Ratschläge geben.

Wenn Sie sich klare Ziele setzen und eine disziplinierte Übungsroutine beibehalten, können Sie die Vorteile dieser 30-tägigen Reise maximieren. Denken Sie daran, dass Meisterschaft Zeit und Ausdauer erfordert, und jeder Schritt, den Sie machen, bringt Sie dem Ziel näher, ein erfahrener und selbstbewusster Tätowierer zu werden.

Kapitel 2

Erste Schritte - Wichtige Werkzeuge und Ausrüstung

"Jeder Künstler war zuerst ein Amateur." - Ralph Waldo Emerson_

Das Rückgrat des Tätowierens: Unverzichtbare Werkzeuge und Ausrüstung

Wie jede Kunstform erfordert auch das Tätowieren die richtigen Werkzeuge, um Spitzenleistungen zu erzielen. Diese Werkzeuge sind nicht einfach nur Instrumente; sie sind Erweiterungen der Kreativität und des Könnens des Künstlers. Für jeden, der sich ernsthaft mit dem Tätowieren befassen möchte, ist es von grundlegender Bedeutung, die richtige Ausrüstung zu kennen und in sie zu investieren. Dieses Kapitel befasst sich mit den wichtigsten Werkzeugen und Ausrüstungen, die das Rückgrat des Tätowierprozesses bilden und sowohl den Erfolg des Künstlers als auch die Sicherheit des Kunden gewährleisten.

Tattoo-Maschinen: Das Herzstück des Handwerks

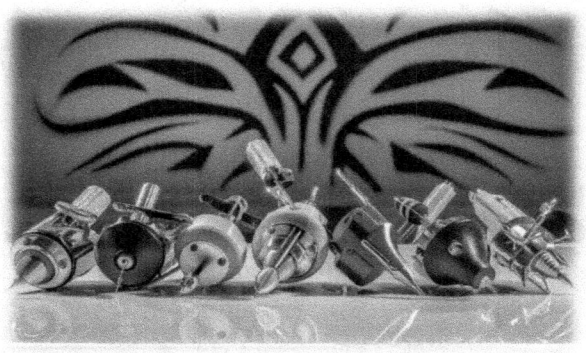

Die Tätowiermaschine ist das wichtigste Werkzeug im Arsenal eines Tätowierers. Es gibt zwei Haupttypen von Tätowiermaschinen: Spulenmaschinen und Rotationsmaschinen. Jede hat ihre eigenen Merkmale und ist für verschiedene Aspekte des Tätowierens geeignet.

Spulenmaschinen: Dies sind die traditionellen Tätowiermaschinen, die sich durch ein deutliches Summgeräusch auszeichnen. Bei Spulenmaschinen werden elektromagnetische Spulen verwendet, um die Nadelgruppen zu bewegen und so die Stechwirkung zu erzeugen. Sie werden in der Regel sowohl für die Unterfütterung als auch für die Schattierung verwendet, wobei für jede Aufgabe spezielle Maschinen optimiert sind. Liniermaschinen sind für saubere, präzise Linien ausgelegt, während Schattiermaschinen so konfiguriert sind, dass sie sanfte Farbverläufe erzeugen und Farben ausfüllen.

Rotationsmaschinen: Im Gegensatz zu Spulenmaschinen verwenden Rotationsmaschinen einen Motor zum Antrieb der Nadel. Sie sind in der Regel leiser und leichter, so dass sie leichter zu handhaben sind, insbesondere bei langen Tätowierungssitzungen. Rotationsmaschinen sind vielseitig einsetzbar und können sowohl zum Linieren als auch zum Schattieren verwendet werden, obwohl einige Künstler es vorziehen, für jede Aufgabe eine eigene Maschine zu haben.

Die Entscheidung zwischen einer Spulen- und einer Rotationsmaschine ist oft eine Frage der persönlichen Vorliebe und der spezifischen Bedürfnisse des Künstlers. Beide Typen haben ihre Stärken, und viele professionelle Tätowierer verwenden eine Kombination aus beiden, um die besten Ergebnisse zu erzielen.

Nadeln und Nadelkonfigurationen

Tätowiernadeln sind ein weiterer wichtiger Bestandteil des Tätowierprozesses. Es gibt sie in verschiedenen Konfigurationen, die jeweils für einen bestimmten Zweck bestimmt sind. Die drei Haupttypen von Nadelgruppen sind Liner, Shader und Magnum.

Liner-Nadeln: Diese werden verwendet, um klare, saubere Linien zu erzeugen. Sie bestehen aus einer engen Gruppierung von Nadeln, die in einem kreisförmigen Muster angeordnet sind. Die Anzahl der Nadeln in der Gruppierung kann variieren, wobei kleinere Gruppierungen für feine Linien und größere Gruppierungen für kräftige Konturen verwendet werden.

Shader-Nadeln: Shader-Nadeln werden zum Auffüllen von Farbe und zum Erstellen von Schattierungen verwendet. Sie sind lockerer gruppiert als Linernadeln und werden in einem kreisförmigen oder geraden Muster angeordnet. Schattierungen ermöglichen weiche Übergänge zwischen den Farbtönen und sind für realistische Effekte unerlässlich.

Magnum-Nadeln: Magnum-Nadeln sind für großflächige Schattierungen und Farbverdichtungen konzipiert. Sie sind in einem flachen oder gebogenen Muster angeordnet, wobei die Nadeln in zwei Reihen gestapelt sind. Diese Anordnung ermöglicht einen effizienten Farbauftrag und reduziert die Traumatisierung der Haut, was sie ideal für großflächige Arbeiten macht.

Die Wahl der richtigen Nadelkonfiguration ist entscheidend, um den gewünschten Effekt zu erzielen. Das Verständnis dafür, wie die einzelnen Nadeltypen mit der Haut und der Tinte interagieren, ist entscheidend für die Herstellung hochwertiger Tätowierungen.

Druckfarben und ihre Eigenschaften

Ein weiterer wesentlicher Bestandteil ist die Tätowiertinte, deren Qualität sich erheblich auf das Endergebnis auswirkt. Tätowiertinten bestehen aus Pigmenten in Kombination mit einer Trägerlösung, in der Regel einer Mischung aus destilliertem Wasser, Alkohol und Glycerin. Die Pigmente können organisch, anorganisch oder synthetisch sein und bieten jeweils unterschiedliche Eigenschaften in Bezug auf Farbe und Stabilität.

Schwarze Tinte: Dies ist die am häufigsten verwendete Tinte beim Tätowieren. Sie ist vielseitig und kann zum Konturieren, Schattieren und Füllen verwendet werden. Hochwertige

schwarze Tinte sollte eine satte, tiefe Farbe und einen gleichmäßigen Fluss haben.

Farbige Tinte: Diese werden verwendet, um den Tätowierungen Lebendigkeit und Tiefe zu verleihen. Farbige Tinten gibt es in einer breiten Palette von Farbtönen, und ihre Auswahl sollte auf den gewünschten Effekt und den Hautton des Kunden abgestimmt sein. Hochwertige Farbtinten sollten hell, stabil und frei von Schadstoffen sein.

Weiße Tinte: Weiße Tinte wird zwar nicht so häufig verwendet wie schwarze oder farbige Tinte, ist aber für Highlights und bestimmte künstlerische Effekte unerlässlich. Sie erfordert eine sorgfältige Anwendung, da sie schwieriger zu verarbeiten ist und schneller verblassen kann.

Die Wahl der richtigen Tinte: Bei der Auswahl der Tätowiertinte ist es wichtig, sich für seriöse Marken zu entscheiden, die die Sicherheitsstandards einhalten. Qualitativ minderwertige Tinte kann allergische Reaktionen, Infektionen und vorzeitiges Verblassen verursachen. Überprüfen Sie stets die Inhaltsstoffe und stellen Sie sicher, dass die Tinte richtig gelagert wird, um ihre Qualität zu erhalten.

Arbeitsbereich einrichten: Optimale Umgebung schaffen

Ein gut organisierter Arbeitsbereich ist sowohl für die Effizienz des Künstlers als auch für den Komfort des Kunden von grundlegender Bedeutung. Der Arbeitsbereich sollte sauber, gut beleuchtet und mit allen notwendigen Werkzeugen und Materialien ausgestattet sein.

Tattoo-Stuhl und -Tisch: Ein bequemer, verstellbarer Tattoo-Stuhl ist wichtig, um Kunden unterschiedlicher Größe unterzubringen und sicherzustellen, dass sie während des Tätowierens ruhig und entspannt sitzen bleiben. Ein verstellbarer Tisch oder eine Armlehne kann helfen, den zu tätowierenden Bereich für einen besseren Zugang und Präzision zu positionieren.

Beleuchtung: Die richtige Beleuchtung ist entscheidend für das Erkennen feiner Details und für genaues Arbeiten. Einstellbare, lichtstarke Leuchten mit Vergrößerungsoptionen können die Sicht verbessern und die Belastung der Augen verringern.

Sterilisationsausrüstung: Autoklaven sind für die Sterilisation von wiederverwendbaren Werkzeugen und Geräten erforderlich. Sie verwenden Hochdruckdampf, um Bakterien und Viren abzutöten und eine sterile Umgebung zu gewährleisten. Um das Risiko einer Kontamination zu minimieren, sollten nach Möglichkeit Einwegartikel verwendet werden.

Organisation der Vorräte: Bewahren Sie alle Vorräte wie Nadeln, Tinten, Handschuhe und Reinigungsmittel in Reichweite auf. Verwenden Sie beschriftete Behälter und Tabletts, um Ordnung und Effizienz zu gewährleisten. Ein aufgeräumter Arbeitsbereich sieht nicht nur professionell aus, sondern minimiert auch das Risiko von Kreuzkontaminationen.

Sicherheits- und Hygienepraktiken

Die Aufrechterhaltung hoher Sicherheits- und Hygienestandards ist beim Tätowieren von größter Bedeutung. Eine korrekte Vorgehensweise schützt sowohl den Künstler als auch den Kunden vor Infektionen und Komplikationen.

Handhygiene: Waschen Sie sich vor und nach jeder Tätowierungssitzung gründlich die Hände. Verwenden Sie eine antibakterielle Seife und anschließend ein Handdesinfektionsmittel auf Alkoholbasis. Das Tragen von Einweghandschuhen während des Tätowierens ist obligatorisch, um die Verbreitung von Krankheitserregern zu verhindern.

Vorbereitung der Haut: Reinigen Sie die Haut des Kunden mit einer antiseptischen Lösung, bevor Sie mit dem Tätowieren beginnen. Rasieren Sie den Bereich gegebenenfalls, um Haare zu entfernen, die den Tätowiervorgang behindern und Bakterien beherbergen können.

Sterilisation der Ausrüstung: Sterilisieren Sie alle nicht wegwerfbaren Werkzeuge im Autoklaven. Stellen Sie sicher, dass Nadeln, Schläuche und Griffe entweder Einwegartikel sind oder zwischen den einzelnen Anwendungen sterilisiert werden. Einwegartikel sollten sofort nach der Sitzung entsorgt werden.

Anweisungen für die Nachsorge: Geben Sie Ihren Kunden ausführliche Nachsorgeanweisungen, um eine ordnungsgemäße Heilung zu gewährleisten und Infektionen zu vermeiden. Dazu gehört die Empfehlung, die Tätowierung zu

reinigen, direkte Sonneneinstrahlung zu vermeiden und die Tätowierung nicht für längere Zeit in Wasser zu tauchen.

Zusätzliche Werkzeuge und Hilfsmittel

Neben den genannten Hauptwerkzeugen sind verschiedene andere Hilfsmittel für eine erfolgreiche Tätowierpraxis unerlässlich.

Stromversorgung und Fußpedal: Eine zuverlässige Stromversorgung ist entscheidend für eine gleichbleibende Leistung des Geräts. Mit dem Fußpedal kann der Künstler die Maschine freihändig steuern und dabei Präzision und Konzentration bewahren.

Schablonenpapier und Transferlösung: Schablonen helfen dabei, das Design vor dem Tätowieren auf der Haut zu skizzieren. Übertragungslösungen sorgen dafür, dass die Schablone richtig haftet und während des gesamten Prozesses sichtbar bleibt.

Tintenkappen und -halter: In diesen kleinen Behältern werden einzelne Tintenportionen aufbewahrt, um Kreuzkontaminationen zu vermeiden und sicherzustellen, dass der Künstler einfachen Zugang zu den benötigten Farben hat.

Rasiermesser und Rasiergel: Zur Vorbereitung der Haut durch Entfernen der Haare, um eine glatte Oberfläche für die Tätowierung zu gewährleisten.

Schutz vor Barrieren: Einwegbarrieren, wie z. B. Maschinentaschen und Clipkabelabdeckungen, schützen die Geräte vor Farbspritzern und Körperflüssigkeiten und sorgen für die Einhaltung von Hygienestandards.

Erste-Hilfe-Materialien: Halten Sie eine Grundausstattung an Erste-Hilfe-Materialien bereit, darunter Verbände, antiseptische Tücher und Brandsalbe, um kleinere Verletzungen oder Probleme zu behandeln, die während des Tätowierens auftreten können.

Tattoo-Maschinen und -Nadeln: Typen, Verwendung und Wartung

Tattoo-Maschinen: Spule vs. Rotation

Tätowiermaschinen sind der Eckpfeiler des Werkzeugkastens eines jeden Tätowierers, und die Kenntnis ihrer Arten, Verwendungszwecke und Wartung ist entscheidend für die Erbringung qualitativ hochwertiger Arbeit. Es gibt zwei Haupttypen von Tätowiermaschinen: Spulenmaschinen und Rotationsmaschinen, die jeweils ihre eigenen Merkmale und Anwendungen haben.

Spulenmaschinen: Diese Maschinen sind die traditionelle Wahl für viele Tätowierer. Sie arbeiten mit elektromagnetischen Spulen, um die Nadelgruppe zu bewegen. Wenn die Maschine mit Strom versorgt wird, bewirkt ein elektromagnetischer Strom, dass die Spulen eine federbelastete Ankerstange ziehen, die wiederum die Nadel bewegt. Durch diese schnelle Bewegung wird die Haut eingestochen und die Tinte aufgetragen. Spulenmaschinen sind in der Regel lauter und schwerer und erzeugen ein charakteristisches, surrendes Geräusch. Sie sind sehr vielseitig, denn es gibt spezielle Maschinen für das Linieren (saubere, präzise Linien) und das Schattieren (sanfte Farbverläufe und Farbfüllungen). Spulenmaschinen lassen sich in hohem Maße individuell anpassen, so dass die Künstler ihre Maschinen

genau auf ihre persönlichen Vorlieben und ihren Stil abstimmen können.

Rotationsmaschinen: Bei Rotationsmaschinen wird die Nadel von einem Motor angetrieben, was zu einer sanfteren und gleichmäßigeren Bewegung führt. Sie sind in der Regel leiser und leichter als Spulenmaschinen, was die Ermüdung der Hände bei langen Tätowierungssitzungen verringern kann. Rotationsmaschinen werden oft für ihre Vielseitigkeit gelobt, da viele Modelle mit minimalen Anpassungen sowohl zum Linieren als auch zum Schattieren verwendet werden können. Die gleichmäßige Bewegung von Rotationsmaschinen kann auch schonender für die Haut sein, was die Heilungszeit für Kunden verkürzen kann. Darüber hinaus erfordern Rotationsmaschinen weniger Wartung und sind aufgrund ihrer einfachen Mechanik für Anfänger leichter zu bedienen.

Nadelkonfigurationen und ihre Verwendungszwecke

Tätowiernadeln gibt es in verschiedenen Konfigurationen, die jeweils für bestimmte Aufgaben konzipiert sind. Das Verständnis dieser Konfigurationen ist für das Erzielen der gewünschten Effekte bei Ihren Tätowierungen unerlässlich.

Liner-Nadeln: Liner-Nadeln sind in einer engen, kreisförmigen Formation angeordnet, die sich ideal für die Erstellung klarer, sauberer Linien eignet. Die Anzahl der Nadeln in einer Gruppierung kann variieren, wobei kleinere Gruppierungen (z. B. 3RL oder 5RL) für feine Linien und detaillierte Arbeiten und größere Gruppierungen (z. B. 9RL oder 14RL) für kräftige Konturen verwendet werden.

Shader-Nadeln: Shader-Nadeln haben eine lockerere Anordnung als Linernadeln, entweder in kreisförmiger oder gerader Form. Sie werden zum Auffüllen von Farbe und zum Erstellen von Farbverläufen verwendet. Shader-Nadeln (z. B. 5RS oder 7RS) ermöglichen weiche Übergänge zwischen Farbtönen und sind für realistische Effekte unerlässlich.

Magnum-Nadeln: Magnum-Nadeln sind für großflächige Schattierungen und Farbfüllungen konzipiert. Es gibt sie in zwei Hauptkonfigurationen: flach (z. B. 7M1) und gebogen (z. B. 9CM). Flache Magnum-Nadeln haben eine gerade Anordnung, während gebogene Magnum-Nadeln so konzipiert sind, dass sie den natürlichen Konturen der Haut folgen, was das Trauma reduziert und dem Kunden mehr Komfort bietet.

Wartung von Tätowiermaschinen und -nadeln

Die ordnungsgemäße Wartung von Tätowiermaschinen und -nadeln ist entscheidend für ihre Langlebigkeit und Leistungsfähigkeit. Regelmäßige Reinigung und Wartung beugen Störungen vor und sorgen für eine sichere und hygienische Umgebung sowohl für den Künstler als auch für den Kunden.

Reinigung und Sterilisation: Nach jedem Gebrauch sollten Tätowiermaschinen gründlich gereinigt werden, um Tinte, Blut und andere Verunreinigungen zu entfernen. Bauen Sie die Maschine gemäß den Anweisungen des Herstellers auseinander und reinigen Sie jedes Teil mit einer geeigneten Reinigungslösung. Das Autoklavieren ist für die Sterilisierung wiederverwendbarer Komponenten wie Griffe und Schläuche unerlässlich, um mögliche Krankheitserreger zu beseitigen. Einwegnadeln und -kartuschen sollten sofort nach Gebrauch entsorgt werden.

Schmierung: Schmieren Sie regelmäßig die beweglichen Teile Ihrer Tätowiermaschine, wie z. B. die Ankerstange und die Federn bei Spulenmaschinen oder den Motor bei Rotationsmaschinen. Verwenden Sie ein leichtes Maschinenöl oder ein vom Hersteller der Maschine empfohlenes Produkt. Eine ordnungsgemäße Schmierung verringert die Reibung, verhindert Verschleiß und gewährleistet einen reibungslosen Betrieb.

Kalibrierung und Justierung: Überprüfen und justieren Sie regelmäßig die Spannung und Ausrichtung Ihrer Tätowiermaschine, um eine optimale Leistung zu gewährleisten. Bei Spulenmaschinen umfasst dies die Einstellung der Kontaktschraube, der Ankerstange und der Federn. Rotationsmaschinen erfordern in der Regel weniger Einstellungen, aber es ist dennoch wichtig, sicherzustellen, dass alle Komponenten korrekt funktionieren. Eine regelmäßige Kalibrierung gewährleistet eine gleichmäßige Nadelbewegung und verhindert ein ungleichmäßiges oder unzuverlässiges Tätowieren.

Qualität und Austausch von Nadeln: Verwenden Sie stets hochwertige Nadeln von renommierten Anbietern. Überprüfen Sie jede Nadel vor dem Gebrauch, um sicherzustellen, dass sie keine Defekte aufweist, wie z. B. verbogene oder beschädigte Spitzen. Ersetzen Sie die Nadeln sofort, wenn Sie Mängel feststellen. Die Verwendung beschädigter oder minderwertiger Nadeln kann zu minderwertigen Tätowierungen führen und das Verletzungs- oder Infektionsrisiko für die Kunden erhöhen.

Druckfarben und ihre Eigenschaften: Verschiedene Arten von Druckfarben und ihre Anwendungen

Tätowiertinten sind das Lebenselixier des Tätowierens, wobei ihre Qualität und Eigenschaften das Endergebnis erheblich beeinflussen. Das Verständnis der verschiedenen Arten von Tinten und ihrer Anwendungen ist für jeden Tätowierer, der lebendige, langlebige Tätowierungen schaffen will, unerlässlich.

Zusammensetzung von Tattoo-Tinten

Tätowiertinten bestehen aus Pigmenten und einer Trägerlösung. Die Pigmente sorgen für die Farbe, während die Trägerlösung die Pigmente gleichmäßig verteilt und Verunreinigungen verhindert. Die Trägerlösung enthält in der Regel unter anderem destilliertes Wasser, Alkohol und Glycerin. Es ist wichtig, Tinten von namhaften Herstellern zu verwenden, um sicherzustellen, dass sie den Sicherheitsstandards entsprechen und keine schädlichen Substanzen enthalten.

Arten von Tattoo-Tinten

Schwarze Tinte: Schwarze Tinte ist die vielseitigste und am weitesten verbreitete Art von Tätowiertinte. Sie ist für Umrisse, Schattierungen und Kontraste in Tätowierungen unerlässlich. Hochwertige schwarze Tinte sollte eine satte, tiefe Farbe und einen gleichmäßigen Verlauf haben. Schwarze

Tinte wird häufig aus Pigmenten auf Kohlenstoffbasis hergestellt, die eine hervorragende Deckkraft und Langlebigkeit bieten. Unterschiedliche Marken bieten Variationen in Viskosität und Farbton, so dass die Künstler die beste schwarze Tinte für ihren spezifischen Stil und ihre Technik auswählen können.

Farbige Tinte: Farbige Tinten verleihen den Tätowierungen Lebendigkeit und Tiefe. Diese Tinten gibt es in einer breiten Palette von Farbtönen, von Grundfarben bis hin zu individuellen Mischungen. Die Pigmente in farbigen Tinten können organisch, anorganisch oder synthetisch sein und bieten jeweils unterschiedliche Eigenschaften. Organische Pigmente, die aus natürlichen Quellen stammen, sind in der Regel heller und leuchtender, können aber schneller verblassen. Anorganische Pigmente, z. B. solche, die Metalloxide enthalten, bieten eine höhere Stabilität und Langlebigkeit. Synthetische Pigmente werden entwickelt, um bestimmte Farben und Eigenschaften zu erzielen, die ein Gleichgewicht zwischen Lebendigkeit und Haltbarkeit herstellen.

Weiße Tinte: Weiße Tinte wird hauptsächlich für Highlights und bestimmte künstlerische Effekte verwendet. Sie erfordert eine sorgfältige Anwendung, da sie schwieriger zu verarbeiten ist und schneller verblassen kann als andere Farben. Qualitativ hochwertige weiße Tinte sollte eine glatte Konsistenz haben und in der Lage sein, scharfe, helle Highlights zu erzeugen. Weiße Tinte wird auch bei schwarz-grauen Tätowierungen verwendet, um Dimension und Kontrast zu erzeugen.

UV-Tinten und Farben, die im Dunkeln leuchten: UV-Tinten, auch Schwarzlichttinten genannt, sind unter ultraviolettem Licht sichtbar, können aber unter normalen

Lichtverhältnissen weniger auffallen. Diese Tinten sind beliebt, um versteckte Designs zu erstellen, die nur unter UV-Licht erscheinen. Glow-in-the-dark-Farben hingegen absorbieren Licht und leuchten im Dunkeln. Beide Arten von Druckfarben werden in der Regel für Spezialeffekte verwendet und erfordern besondere Sicherheitsvorkehrungen, da einige Formulierungen nicht so gründlich getestet wurden wie herkömmliche Druckfarben.

Anwendungen von Tätowierungstinten

Umrisse: Schwarze Tinte wird vor allem zum Umranden von Tätowierungen verwendet. Aufgrund ihrer Konsistenz und Deckkraft eignet sich schwarze Tinte ideal für saubere, definierte Linien, die die Grundlage des Tattoodesigns bilden. Das Umreißen erfordert präzise Kontrolle und eine ruhige Hand, um glatte, durchgehende Linien zu gewährleisten.

Schattierung und Farbverlaufseffekte: Schattierungen verleihen Tätowierungen Tiefe und Dimension, wodurch ein Gefühl von Realismus und Textur entsteht. Für Schattierungen werden in der Regel schwarze und graue Tinte verwendet, wobei unterschiedliche Verdünnungen schwarzer Tinte verschiedene Grautöne ergeben. Die Schattierung kann mit verschiedenen Techniken wie Tupfen, Schraffieren und Überblenden erzielt werden, um weiche Übergänge und realistische Effekte zu erzielen.

Farbpackung: Farbige Tinten werden verwendet, um große Bereiche des Tattoo-Motivs auszufüllen und lebendige, solide Farbblöcke zu schaffen. Diese Technik erfordert ein gründliches Verständnis der Farbtheorie und der Eigenschaften der verwendeten Tinte. Die Künstler müssen auf eine gleichmäßige Abdeckung und Konsistenz achten, um Fleckenbildung und Verblassen zu vermeiden.

Hervorheben: Weiße Tinte wird verwendet, um Akzente zu setzen und den Kontrast in Tätowierungen zu verstärken. Sie kann bestimmte Elemente des Designs hervorheben und einen dreidimensionalen Effekt erzeugen. Das Auftragen von weißer Tinte erfordert Präzision und Fingerspitzengefühl, da sie bei unsachgemäßer Anwendung leicht übermächtig wirken kann.

Auswahl der richtigen Tinte

Die Auswahl der richtigen Tinte ist entscheidend für das gewünschte Ergebnis einer Tätowierung. Zu den zu berücksichtigenden Faktoren gehören:

- **Hautton:** Verschiedene Farben können je nach Hautton des Kunden unterschiedlich aussehen. Testen Sie die Farben an einer kleinen Stelle, um festzustellen, wie die Farbe nach der Heilung aussehen wird.
- **Konsistenz der Tinte:** Viskosität und Fließverhalten der Tinte können beeinflussen, wie leicht sie sich auftragen lässt und wie gut sie auf der Haut haftet. Dickere Tinte deckt besser ab, kann aber schwieriger zu verarbeiten sein, während dünnere Tinte besser fließt, aber mehrere Durchgänge für eine vollständige Abdeckung erfordert.
- **Farbbeständigkeit:** Manche Tinten neigen dazu, mit der Zeit zu verblassen. Die Wahl von Farben mit stabilen Pigmenten kann dazu beitragen, dass die Tätowierung über Jahre hinweg ihre Lebendigkeit behält.

Sicherheitserwägungen

Die Verwendung sicherer, hochwertiger Druckfarben ist für den Schutz der Gesundheit der Kunden von größter Bedeutung. Überprüfen Sie stets die Inhaltsstoffe der Tinte und wählen Sie Produkte von renommierten Herstellern. Vermeiden Sie Tinten, die bekannte Allergene oder Schadstoffe wie Schwermetalle und Karzinogene enthalten. Eine ordnungsgemäße Lagerung der Druckfarben vor direkter Sonneneinstrahlung und extremen Temperaturen kann dazu beitragen, ihre Qualität zu erhalten und Verunreinigungen zu vermeiden.

Arbeitsbereich einrichten: Einen sauberen, organisierten und effizienten Arbeitsbereich schaffen

Ein gut gestalteter Arbeitsplatz ist für jeden Tätowierer von grundlegender Bedeutung und wirkt sich sowohl auf die Qualität der Arbeit als auch auf das Erlebnis des Kunden aus. Eine saubere, organisierte und effiziente Umgebung steigert die Produktivität und sorgt für Sicherheit. Hier ist ein umfassender Leitfaden zur Einrichtung des idealen Tattoo-Arbeitsplatzes.

Layout und Organisation

Ergonomie: Bei der Einrichtung sollte die Ergonomie im Vordergrund stehen, um Überanstrengung und Ermüdung während langer Tätowierungssitzungen zu vermeiden.

Positionieren Sie den Tattoo-Stuhl und den Künstlerhocker in verstellbarer Höhe, um Komfort zu gewährleisten. Der Arbeitsbereich des Tätowierers sollte einen leichten Zugang zu allen Werkzeugen ermöglichen, ohne dass er sich übermäßig strecken oder bücken muss.

Tattoo-Stuhl und -Tisch: Investieren Sie in einen hochwertigen, verstellbaren Tattoo-Stuhl, der Komfort und Stabilität für den Kunden bietet. Eine verstellbare Armlehne oder ein verstellbarer Tisch können dabei helfen, verschiedene Körperteile für einen besseren Zugang und mehr Präzision zu positionieren.

Beleuchtung: Die richtige Beleuchtung ist entscheidend für die Sichtbarkeit und Präzision. Verwenden Sie verstellbare Lampen mit hoher Lichtintensität, um den Arbeitsbereich zu beleuchten, ohne zu blenden oder Schatten zu verursachen. Auch eine Lupenleuchte kann für detaillierte Arbeiten von Vorteil sein.

Arbeitsstationen: Richten Sie die Arbeitsplätze so ein, dass alle wichtigen Werkzeuge und Materialien leicht zu erreichen sind. Verwenden Sie Wagen oder Tabletts, um Nadeln, Tinte, Handschuhe und anderes Zubehör zu organisieren. Beschriften Sie die Behälter und bewahren Sie häufig verwendete Artikel an leicht zugänglichen Stellen auf, um Ausfallzeiten zu minimieren und die Konzentration aufrechtzuerhalten.

Sauberkeit und Sterilität

Oberflächen: Verwenden Sie für alle Arbeitsbereiche nicht poröse, leicht zu reinigende Oberflächen. Tische und

Arbeitsflächen aus rostfreiem Stahl oder medizinischem Kunststoff sind ideal. Decken Sie die Arbeitsflächen mit Einwegabdeckungen ab, die zwischen den Kunden gewechselt werden können, um Kreuzkontaminationen zu vermeiden.

> **Bodenbelag:** Wählen Sie einen Bodenbelag, der leicht zu reinigen und zu desinfizieren ist, wie Vinyl oder Fliesen. Vermeiden Sie Teppichboden, da er Bakterien beherbergen kann und schwer gründlich zu reinigen ist.

> **Lagerung:** Halten Sie die Lagerbereiche sauber und geordnet. Lagern Sie sterilisierte Ausrüstung in versiegelten Behältern, um die Sterilität zu erhalten. Trennen Sie sauberes und schmutziges Material, um Kontaminationen zu vermeiden.

> **Abfallentsorgung:** Richten Sie ausgewiesene Bereiche für die Entsorgung von gebrauchten Nadeln, Farbkappen und anderen Abfällen ein. Verwenden Sie durchstichsichere, als biologisch gefährlich gekennzeichnete Behälter für scharfe Gegenstände und befolgen Sie die örtlichen Vorschriften für die Entsorgung gefährlicher Abfälle.

Platzierung der Ausrüstung

Tätowiermaschinen: Stellen Sie Tätowiermaschinen auf Ständer oder Haken, um sie von den Arbeitsflächen fernzuhalten, wenn sie nicht in Gebrauch sind. Dies trägt zur Sauberkeit bei und verhindert versehentliche Beschädigungen.

Stromversorgung: Stellen Sie das Netzteil in Reichweite der Tätowiermaschine auf und achten Sie darauf, dass die Kabel so verlegt sind, dass keine Stolperfallen entstehen. Verwenden Sie Fußpedale, um die Maschine zu steuern, ohne das Netzteil während des Tätowierens anfassen zu müssen.

Reinigungsmittel: Halten Sie Reinigungsmittel wie Desinfektionsmittel, Papiertücher und Handschuhe griffbereit. Verwenden Sie Sprühflaschen für eine schnelle und effiziente Reinigung der Oberflächen zwischen den Kunden.

Persönlicher Komfort

Sitzgelegenheiten: Sorgen Sie dafür, dass sowohl der Künstler als auch der Kunde bequem sitzen können. Der Hocker des Künstlers sollte verstellbar sein und eine angemessene Rückenstütze bieten. Der Stuhl des Kunden sollte gepolstert und verstellbar sein, um verschiedene Körperpositionen zu ermöglichen.

Klimakontrolle: Halten Sie eine angenehme Temperatur im Arbeitsbereich aufrecht. Setzen Sie bei Bedarf Ventilatoren oder Heizgeräte ein, um sowohl für den Künstler als auch für den Kunden eine angenehme Umgebung zu schaffen.

Musik und Ambiente: Schaffen Sie eine einladende Atmosphäre mit Musik oder Umgebungsgeräuschen. Dies kann zur Entspannung der Kunden beitragen und ein positives Erlebnis schaffen. Halten Sie die Lautstärke auf einem Niveau, das eine klare Kommunikation ermöglicht.

<u>Optimierung des Arbeitsablaufs</u>

Vorbereitung vor der Sitzung: Bereiten Sie alle notwendigen Werkzeuge und Materialien vor, bevor der Kunde eintrifft. Dazu gehören das Einrichten der Tätowiermaschine, das Anordnen der Farben und die Vorbereitung der Schablone. Die Vorbereitung vor der Sitzung verringert die Ausfallzeit und gewährleistet einen reibungslosen Arbeitsablauf.

Aufräumen nach der Sitzung: Legen Sie eine Routine für die Aufräumarbeiten nach der Sitzung fest. Reinigen und sterilisieren Sie alle wiederverwendbaren Geräte, entsorgen Sie Einwegartikel und desinfizieren Sie Arbeitsflächen. Ein sauberer Arbeitsbereich zwischen den Sitzungen ist für die Aufrechterhaltung eines professionellen Umfelds unerlässlich.

Kundenkomfort: Stellen Sie den Kunden Annehmlichkeiten wie Wasser, Decken und Kissen zur Verfügung, um ihren Komfort zu erhöhen. Fördern Sie eine offene Kommunikation, um sicherzustellen, dass sich die Kunden während des gesamten Tätowierungsprozesses entspannt und informiert fühlen.

Zusammenfassend lässt sich sagen, dass ein gut organisierter, sauberer und effizienter Arbeitsbereich eine wesentliche Voraussetzung für qualitativ hochwertige Tätowierungen und

die Zufriedenheit der Kunden ist. Die Liebe zum Detail bei der Einrichtung und Pflege des Arbeitsplatzes fördert ein professionelles Umfeld, das die Produktivität des Künstlers und die Erfahrung des Kunden steigert.

Sicherheit und Hygienepraktiken: Die Bedeutung von Sterilisation und Infektionsprävention

Die Einhaltung strenger Sicherheits- und Hygienevorschriften ist beim Tätowieren von größter Bedeutung. Beim Tätowieren wird die Haut verletzt, so dass sowohl der Tätowierer als auch der Kunde anfällig für Infektionen sind, wenn die entsprechenden Protokolle nicht eingehalten werden. Hier finden Sie einen ausführlichen Leitfaden zur Sterilisation und Infektionsprävention in einer Tätowierumgebung.

Handhygiene

Händewaschen: Die Grundlage der Infektionskontrolle beginnt mit der Handhygiene. Waschen Sie sich die Hände vor und nach jeder Tätowierung sowie nach jeder Tätigkeit, bei der die Hände kontaminiert werden könnten, gründlich mit antibakterieller Seife. Verwenden Sie warmes Wasser und schrubben Sie alle Oberflächen der Hände und Handgelenke mindestens 20 Sekunden lang.

Handdesinfektionsmittel: Verwenden Sie ein alkoholhaltiges Händedesinfektionsmittel mit mindestens 60 % Alkoholgehalt,

wenn Seife und Wasser nicht zur Verfügung stehen. Dies bietet einen zusätzlichen Schutz gegen Keime.

Handschuhe: Tragen Sie während des Tätowierens immer Einweghandschuhe. Wechseln Sie die Handschuhe zwischen den Arbeiten, um Kreuzkontaminationen zu vermeiden, und berühren Sie niemals unsterile Oberflächen mit behandschuhten Händen.

Sterilisation von Ausrüstung

Autoklavieren: Ein Autoklav ist für die Sterilisation von wiederverwendbaren Instrumenten wie Griffen, Schläuchen und Nadeln unerlässlich. Beim Autoklavieren wird Hochdruckdampf verwendet, um Bakterien, Viren und Sporen abzutöten. Befolgen Sie die Anweisungen des Herstellers zur Beladung und zum Betrieb des Autoklaven und überprüfen Sie regelmäßig seine Wirksamkeit mit Hilfe biologischer Indikatoren.

Ultraschallreiniger: Verwenden Sie vor dem Autoklavieren einen Ultraschallreiniger, um Tinte, Blut und andere Verunreinigungen von wiederverwendbaren Werkzeugen zu entfernen. Der Ultraschallreiniger verwendet Hochfrequenz-Schallwellen, um Verunreinigungen zu lösen und eine gründliche Reinigung zu gewährleisten.

Einwegartikel: Verwenden Sie nach Möglichkeit Einwegartikel wie Nadeln, Farbkappen und Handschuhe. Entsorgen Sie diese Gegenstände sofort nach Gebrauch, um die Verbreitung von Krankheitserregern zu verhindern.

Reinigungslösungen: Verwenden Sie zur Reinigung von Oberflächen und Geräten Desinfektionsmittel in Krankenhausqualität. Befolgen Sie die Richtlinien des Herstellers für Verdünnung und Einwirkzeit, um eine

wirksame Desinfektion zu gewährleisten. Desinfizieren Sie regelmäßig Bereiche, die häufig berührt werden, z. B. Lichtschalter, Türgriffe und Oberflächen von Arbeitsplätzen.

Vorbereitung der Haut

Antiseptische Lösungen: Reinigen Sie die Haut des Kunden vor Beginn der Tätowierung mit einer antiseptischen Lösung, z. B. Alkohol oder Chlorhexidin. Dies verringert das Risiko, dass Bakterien in die Tätowierstelle gelangen.

Rasieren: Falls erforderlich, rasieren Sie den zu tätowierenden Bereich mit einem Einwegrasierer. Tragen Sie eine dünne Schicht Rasiergel auf, um Hautreizungen zu minimieren und eine glatte, saubere Oberfläche zu gewährleisten.

Auftragen der Schablone: Verwenden Sie zum Auftragen der Schablone eine Transferlösung. Diese Lösung sollte auch antiseptische Eigenschaften haben, um das Infektionsrisiko weiter zu verringern.

Während der Tattoo-Sitzung

Barriereschutz: Verwenden Sie Barriereschutz, wie z. B. Maschinentaschen, Kabelabdeckungen und Arbeitsplatzabdeckungen, um eine Kontamination zu verhindern. Diese Barrieren sollten zwischen den Kunden ausgetauscht werden.

Tintenmanagement: Füllen Sie die Tinte in Einwegkappen, um Kreuzkontaminationen zu vermeiden. Geben Sie unbenutzte Tinte niemals in den Originalbehälter zurück, da dies den gesamten Vorrat kontaminieren kann.

Schulung zu blutübertragbaren Krankheitserregern: Stellen Sie sicher, dass alle Künstler und Mitarbeiter in den Protokollen für durch Blut übertragbare Krankheitserreger geschult sind. Diese Schulung behandelt die Risiken und Präventionsmethoden für Krankheiten wie HIV, Hepatitis B und Hepatitis C.

Anweisungen für die Nachsorge

Aufklärung der Kunden: Geben Sie Ihren Kunden detaillierte Anweisungen für die Nachsorge, um eine ordnungsgemäße Heilung zu gewährleisten und Infektionen zu vermeiden. Zu den Anweisungen gehören die Reinigung der Tätowierung mit einer milden Seife, das Auftragen einer geeigneten Salbe und das Vermeiden von Aktivitäten, die Bakterien an die Tätowierungsstelle bringen könnten, wie z. B. Schwimmen.

Nachsorge: Ermutigen Sie Ihre Kunden, Sie zu kontaktieren, wenn sie Anzeichen einer Infektion bemerken, wie z. B. übermäßige Rötung, Schwellung oder Eiter. Ein frühzeitiges Eingreifen kann schwerwiegendere Komplikationen verhindern.

Abfallentsorgung

Entsorgung von scharfen Gegenständen: Entsorgen Sie Nadeln und andere scharfe Gegenstände in einem dafür vorgesehenen, stichfesten Behälter für scharfe Gegenstände. Befolgen Sie die örtlichen Vorschriften für die Entsorgung von biologisch gefährlichem Abfall.

Allgemeiner Abfall: Entsorgen Sie nicht-scharfe Abfälle wie Handschuhe und Papierhandtücher in versiegelten Plastiktüten. Achten Sie darauf, dass diese Beutel umgehend aus dem Arbeitsbereich entfernt werden, um eine saubere Umgebung zu erhalten.

Regelmäßige Inspektionen und Audits

Interne Audits: Führen Sie regelmäßig interne Audits der Hygiene- und Sicherheitspraktiken durch, um alle Problembereiche zu ermitteln und zu beheben. Verwenden Sie eine Checkliste, um sicherzustellen, dass alle Aspekte der Hygiene abgedeckt sind.

Inspektionen des Gesundheitsamtes: Halten Sie sich an die Vorschriften und Inspektionen des örtlichen Gesundheitsamtes. Informieren Sie sich über alle Änderungen der Vorschriften und aktualisieren Sie Ihre Praktiken entsprechend.

Kapitel 3

Haut und Anatomie

"Die Haut ist ein Spiegel, der die Geschichten unseres Lebens reflektiert".

Die Schichten der Haut verstehen

Die Haut ist das größte Organ des menschlichen Körpers und dient als Schutzbarriere und Leinwand für Tätowierer. Um schöne und dauerhafte Tätowierungen zu schaffen, ist es wichtig, die Struktur der Haut zu verstehen und zu wissen, wie sie mit dem Tätowieren interagiert. Die Haut besteht aus drei Hauptschichten: der Epidermis, der Dermis und der Hypodermis. Jede Schicht spielt beim Tätowieren eine entscheidende Rolle.

Epidermis: Die äußerste Schicht der Haut, die Epidermis, besteht aus mehreren Schichten von Zellen, die eine Barriere gegen Umweltschäden bilden. Das Stratum corneum, der äußerste Teil der Epidermis, besteht aus abgestorbenen Hautzellen, die ständig abgestoßen und ersetzt werden. Diese Schicht ist für den Schutz des darunter liegenden Gewebes von entscheidender Bedeutung, hält aber Tätowiertinte nicht wirksam fest, da die Tinte zusammen mit den abgestorbenen Zellen abgestoßen würde.

Dermis: Unter der Epidermis liegt die Dermis, die Schicht, die die Tätowiertinte aufnimmt. Die Dermis ist dicker und enthält

Bindegewebe, Blutgefäße, Nerven und Haarfollikel. Die wichtigste Struktur innerhalb der Dermis, die für Tätowierer von Interesse ist, sind die Kollagen- und Elastinfasern, die der Haut Festigkeit und Elastizität verleihen. Beim Tätowieren dringt die Nadel in die Epidermis ein und bringt die Tinte in die Hautschicht ein. Diese Platzierung gewährleistet, dass die Tinte dauerhaft bleibt, da die Zellen in der Dermis nicht wie die der Epidermis abfallen.

Unterhaut (Hypodermis): Die Unterhaut (Hypodermis), auch als subkutane Schicht bezeichnet, liegt unter der Lederhaut. Sie besteht aus Fett- und Bindegewebe, das den Körper isoliert und polstert. Die Unterhaut ist zwar nicht direkt an der Tätowierung beteiligt, aber ihr Vorhandensein hilft bei der Steuerung der Nadeltiefe, um ein übermäßiges Trauma zu vermeiden.

Hautveränderungen und Tätowierungen

Die menschliche Haut variiert erheblich zwischen den verschiedenen Körperteilen und Personen. Faktoren wie Dicke, Textur und Elastizität können beeinflussen, wie die Haut auf die Tätowierung reagiert und wie die Tätowierung im Laufe der Zeit heilt und altert.

Hautdicke: Die Dicke der Haut variiert je nach Körperteil. Zum Beispiel ist die Haut an den Handflächen und Fußsohlen viel dicker als die Haut an den Augenlidern. Das Tätowieren auf dickerer Haut erfordert eine kontrolliertere Technik, um sicherzustellen, dass die Tinte in der richtigen Tiefe aufgetragen wird. Umgekehrt ist bei dünnerer Haut ein leichteres Stechen erforderlich, um übermäßige Blutungen und Narbenbildung zu vermeiden.

Hautbeschaffenheit: Auch die Hautbeschaffenheit kann den Tätowiervorgang beeinflussen. Bereiche mit rauer oder unebener Haut, wie Ellbogen und Knie, können schwieriger zu tätowieren sein. Der Tätowierer muss seine Technik anpassen, um eine gleichmäßige Verteilung der Tinte zu gewährleisten und Fleckenbildung zu vermeiden. Glatte Bereiche wie Unterarme und Oberschenkel sind im Allgemeinen leichter zu tätowieren und heilen oft gleichmäßiger ab.

Elastizität und Dehnung: Die Elastizität der Haut bezieht sich auf ihre Fähigkeit, sich zu dehnen und in ihre ursprüngliche Form zurückzukehren. Diese Eigenschaft wird durch Faktoren wie Alter, Feuchtigkeitsgehalt und allgemeine Gesundheit beeinflusst. Elastische Haut, wie sie häufig bei jüngeren Menschen anzutreffen ist, hält dem Trauma des Tätowierens besser stand und heilt schneller. Weniger elastische Haut, wie sie häufig bei älteren Menschen zu finden ist, erfordert eine vorsichtigere Behandlung, um Risse und eine längere Heilung zu vermeiden.

Der Heilungsprozess

Das Verständnis des Heilungsprozesses ist sowohl für den Tätowierer als auch für den Kunden entscheidend. Die richtige Pflege während dieses Zeitraums gewährleistet die Langlebigkeit und Qualität der Tätowierung. Der Heilungsprozess lässt sich in drei Hauptphasen unterteilen: Entzündung, Wucherung und Reifung.

Entzündung: Die erste Phase beginnt unmittelbar nach der Tätowierung und dauert einige Tage. Die Haut reagiert auf das

Trauma des Tätowierens mit Rötung, Schwellung und Austritt von Blutplasma. Diese Phase ist entscheidend für die Vermeidung von Infektionen. Die Kunden sollten darauf hingewiesen werden, den Bereich sauber zu halten, eine dünne Salbenschicht aufzutragen und die Tätowierung nicht zu berühren oder zu zerkratzen.

Proliferation: In der zweiten Phase, die mehrere Tage bis einige Wochen dauert, werden neue Hautzellen und Blutgefäße gebildet. Während sich die Epidermis regeneriert, können sich Schorf und Schuppen bilden. Es ist wichtig, den Bereich mit Feuchtigkeit zu versorgen und nicht am Schorf zu zupfen, da dies zu Farbverlust und Narbenbildung führen kann.

Reifung: Die letzte Phase der Heilung kann mehrere Monate dauern. In dieser Zeit festigt sich die Haut weiter, und die Tätowierung setzt sich in der Hautschicht fest. Die Tätowierung kann anfangs matt oder wolkig erscheinen, aber sie wird klarer und lebendiger, wenn die Haut vollständig verheilt ist.

Häufige Hauterkrankungen und ihre Auswirkungen auf das Tätowieren

Bestimmte Hautzustände können den Tätowiervorgang und das Endergebnis beeinträchtigen. Das Wissen um diese Bedingungen hilft den Künstlern, fundierte Entscheidungen zu treffen und eine angemessene Pflege zu gewährleisten.

Akne: Das Tätowieren über aktiver Akne kann zu einer ungleichmäßigen Verteilung der Tinte und einem erhöhten Infektionsrisiko führen. Es ist ratsam zu warten, bis die Haut abgeklungen ist, bevor Sie die betroffene Stelle tätowieren.

Ekzem und Schuppenflechte: Diese Erkrankungen verursachen Entzündungen, Trockenheit und Schuppenbildung der Haut. Eine Tätowierung über diesen Bereichen kann die Erkrankung verschlimmern und zu einer schlechten Heilung führen. Es ist wichtig, die Risiken mit den Kunden zu besprechen und alternative Stellen für die Tätowierung in Betracht zu ziehen.

Keloide: Manche Menschen neigen zur Keloidbildung, bei der die Haut übermäßiges Narbengewebe bildet. Das Tätowieren kann die Keloidbildung auslösen, was zu erhabenen und verzerrten Tätowierungen führt. Kunden mit Keloiden in der Vorgeschichte sollten über die Risiken aufgeklärt werden, und eine Probetätowierung an einer weniger sichtbaren Stelle kann ratsam sein.

Hyperpigmentierung und Hypopigmentierung: Hautkrankheiten, die Veränderungen in der Pigmentierung verursachen, können das Erscheinungsbild der Tätowierung beeinflussen. Hyperpigmentierung führt zu dunkleren Hautpartien, während Hypopigmentierung zu helleren Bereichen führt. Das Tätowieren über diesen Bereichen erfordert eine sorgfältige Farbauswahl und Technik, um ein ausgewogenes Erscheinungsbild zu erzielen.

Tätowieren verschiedener Hauttypen

Unterschiedliche Hauttypen erfordern maßgeschneiderte Ansätze, um optimale Ergebnisse zu erzielen und Komplikationen zu minimieren.

Fettige Haut: Fettige Haut kann aufgrund von überschüssigem Talg, der die Absorption der Tinte beeinträchtigen kann, schwieriger zu bearbeiten sein. Eine gründliche Reinigung des Bereichs und die Verwendung geeigneter Nachbehandlungsprodukte können helfen, dieses Problem zu lösen.

Trockene Haut: Trockene Haut neigt zu Schuppenbildung und Reizungen. Eine ausreichende Feuchtigkeitszufuhr vor und nach dem Tätowieren ist wichtig. Raten Sie Ihren Kunden, ihre Haut mit feuchtigkeitsspendenden Lotionen vorzubereiten und anschließend eine geeignete Nachbehandlung durchzuführen.

Empfindliche Haut: Empfindliche Haut reagiert empfindlicher auf den Tätowiervorgang, was oft zu Rötungen und Schwellungen führt. Die Verwendung von hypoallergenen Produkten und eine sanftere Technik können dazu beitragen, die Beschwerden zu minimieren und die Heilung zu fördern.

Altersbedingte Hautveränderungen

Mit zunehmendem Alter unterliegt die Haut verschiedenen Veränderungen, die sich auf die Tätowierung auswirken können.

Dünnere Haut: Alternde Haut neigt dazu, dünner und brüchiger zu werden, was sie anfälliger für Verletzungen während des Tätowierens macht. Eine leichte Berührung und eine sorgfältige Technik sind notwendig, um übermäßige Verletzungen zu vermeiden und eine ordnungsgemäße Heilung zu gewährleisten.

Verlust der Elastizität: Eine geringere Elastizität der älteren Haut bedeutet, dass sie nicht mehr so leicht zurückfedert. Dies kann die Präzision der Tätowierung und den Heilungsprozess beeinträchtigen. Wenn Sie sicherstellen, dass die Haut während des Tätowierens gut gedehnt ist, können Sie bessere Ergebnisse erzielen.

Langsamere Heilung: Ältere Haut heilt langsamer, was das Risiko von Infektionen und einer längeren Genesungszeit erhöht. Ausführliche Nachsorgeanweisungen und eine genaue Überwachung des Heilungsprozesses sind für ältere Kunden von entscheidender Bedeutung.

Zusammenfassend lässt sich sagen, dass ein umfassendes Verständnis der Struktur, der Variationen und der Heilungsprozesse der Haut für jeden Tätowierer unerlässlich

ist. Durch die Anpassung der Techniken an die verschiedenen Hauttypen und -bedingungen können die Künstler schöne, dauerhafte Tätowierungen erzielen und gleichzeitig die Gesundheit und Sicherheit

Die Schichten der Haut verstehen: Wie Tattoos mit der Haut interagieren

Um die Kunst des Tätowierens zu beherrschen, ist es wichtig zu verstehen, wie Tätowierungen mit den verschiedenen Schichten der Haut interagieren. Die Haut besteht aus drei Hauptschichten: der Epidermis, der Dermis und der Hypodermis. Jede Schicht spielt beim Tätowieren eine besondere Rolle.

Epidermis: Die Epidermis ist die äußerste Schicht der Haut und besteht hauptsächlich aus Keratinozyten, also Zellen, die eine Schutzbarriere bilden. Das Stratum corneum, der oberste Teil der Epidermis, besteht aus abgestorbenen Zellen, die ständig abgestoßen und ersetzt werden. Beim Tätowieren geht es darum, die Epidermis zu durchdringen, ohne sie zu sehr zu beschädigen, da die Tinte in dieser Schicht zusammen mit den abgestorbenen Zellen abgestoßen wird. Durch die richtige Technik wird sichergestellt, dass die Nadel die Epidermis effizient durchdringt und Trauma und Unbehagen minimiert werden.

Dermis: Die Dermis liegt unter der Epidermis und ist das primäre Ziel für Tätowiertinte. Diese Schicht ist dicker und enthält ein dichtes Netz von Kollagen- und Elastinfasern, die

der Haut strukturelle Integrität und Elastizität verleihen. In der Dermis befinden sich auch Blutgefäße, Nerven und andere Strukturen, die für die Gesundheit der Haut wichtig sind. Beim Tätowieren wird die Tinte mit der Nadel in die Hautschicht eingebracht, wo sie von Fibroblasten eingekapselt wird. Diese Verkapselung sorgt dafür, dass die Tinte stabil und dauerhaft bleibt. Die richtige Tiefenkontrolle ist von entscheidender Bedeutung: Bei zu geringer Tiefe geht die Tinte während der Heilung verloren, bei zu großer Tiefe kann es zu übermäßigen Blutungen und Narbenbildung kommen.

Unterhaut (Hypodermis): Die Unterhaut, auch als subkutane Schicht bezeichnet, besteht hauptsächlich aus Fett und Bindegewebe. Sie dient der Isolierung und Polsterung des Körpers. Die Unterhaut ist zwar nicht direkt am Tätowiervorgang beteiligt, aber es ist wichtig, dass diese Schicht nicht durchdrungen wird. Wird zu tief in die Unterhaut tätowiert, kann sich die Tinte ungleichmäßig verteilen, was zu einem verzerrten Aussehen der Tätowierung und einem erhöhten Infektionsrisiko führt.

Die Kenntnis dieser Schichten und ihrer Funktionen ermöglicht es Tätowierern, ihre Fähigkeiten mit Präzision einzusetzen. Die Kenntnis der Hautanatomie hilft bei der Anpassung der Techniken an den Hauttyp des Kunden und die Lage der Tätowierung, um eine optimale Platzierung der Tinte und die Langlebigkeit des Designs zu gewährleisten.

Überlegungen zur Platzierung: Bewährte Praktiken für verschiedene Körperteile

Die Platzierung der Tätowierung ist ein entscheidender Faktor, der das Design, die Anwendung und die Langlebigkeit einer Tätowierung beeinflusst. Verschiedene Körperteile stellen einzigartige Herausforderungen und Möglichkeiten dar und erfordern maßgeschneiderte Ansätze für jeden Bereich.

Arme und Beine: Aufgrund ihrer relativ flachen Oberfläche und des großzügigen Platzangebots sind dies beliebte Stellen für Tätowierungen. Die Haut an Armen und Beinen ist in der Regel gleichmäßiger dick, was eine gleichmäßige Verteilung der Farbe erleichtert. In Bereichen mit mehr Muskeln oder Fett, wie z. B. am Oberarm oder Oberschenkel, kann jedoch eine Anpassung der Technik erforderlich sein, um die richtige Tiefe und Konsistenz zu gewährleisten.

Rücken und Brustkorb: Der Rücken und die Brust bieten große Flächen für umfangreiche, detaillierte Designs. Die Haut in diesen Bereichen ist in der Regel dicker, so dass kompliziertere Arbeiten möglich sind. Allerdings können die Krümmung des Körpers und die Bewegung der darunter liegenden Muskeln eine Herausforderung darstellen. Es ist wichtig, die Bewegungen und Spannungen der Haut zu berücksichtigen, insbesondere über den Schulterblättern oder Rippen, um Verzerrungen zu vermeiden.

Hände und Füße: Das Tätowieren von Händen und Füßen erfordert aufgrund der besonderen Eigenschaften der Haut in diesen Bereichen besondere Fähigkeiten. Die Haut an Händen und Füßen ist dicker und unterliegt einer stärkeren Reibung und Abnutzung, was zu einem schnelleren Verblassen und

Verwischen der Tätowierung führen kann. Außerdem sind viele kleine Knochen und Sehnen vorhanden, so dass auf die Nadeltiefe und den Druck geachtet werden muss, um übermäßige Schmerzen zu vermeiden und eine gute Heilung zu gewährleisten.

Hals und Gesicht: Tätowierungen am Hals und im Gesicht sind gut sichtbar und werden oft genauer unter die Lupe genommen. Die Haut in diesen Bereichen ist empfindlicher und hat eine höhere Elastizität, was sich auf die Farbaufnahme und die Heilung auswirken kann. Die Tätowierer müssen behutsam vorgehen und auf das Wohlbefinden des Kunden achten, da diese Bereiche empfindlicher sind und leicht anschwellen können. Gesichtstätowierungen haben auch erhebliche soziale Auswirkungen, und die Kunden sollten sich der Dauerhaftigkeit und Sichtbarkeit ihrer Wahl voll bewusst sein.

Bauch und Seiten: Die Haut am Bauch und an den Seiten ist in der Regel weicher und geschmeidiger, was die Präzision der Tätowierung beeinträchtigen kann. Um saubere Linien und gleichmäßige Schattierungen zu erzielen, ist es wichtig, die Haut angemessen zu dehnen. Die Bewegung und Ausdehnung dieser Bereiche, insbesondere aufgrund von Gewichtsveränderungen oder Schwangerschaft, sollte berücksichtigt werden, da sie das Aussehen der Tätowierung im Laufe der Zeit verändern können.

Rippen und Wirbelsäule: Das Tätowieren über den Rippen und der Wirbelsäule stellt aufgrund der hervorstehenden Knochen und der dünnen Haut eine Herausforderung dar. Diese Bereiche können für den Kunden schmerzhafter sein,

und es kann schwierig sein, glatte, gleichmäßige Linien zu erzielen. Die Tätowierer brauchen eine besonders ruhige Hand und müssen ihre Technik möglicherweise anpassen, um der knöchernen Struktur Rechnung zu tragen.

Die richtige Platzierung sorgt dafür, dass Tätowierungen nicht nur gut aussehen, sondern auch länger halten und besser heilen. Jeder Körperteil erfordert spezifische Techniken und Vorgehensweisen, so dass Kenntnisse der Anatomie und des Hautverhaltens für eine erfolgreiche Tätowierung entscheidend sind.

Heilungsprozess: Phasen der Heilung und wie man Klienten bei der Nachsorge berät

Der Heilungsprozess einer Tätowierung ist ebenso wichtig wie das Tätowieren selbst. Die richtige Nachsorge sorgt dafür, dass die Tätowierung lebendig und frei von Infektionen bleibt. Der Heilungsprozess kann in drei Hauptphasen unterteilt werden: Entzündung, Ausbreitung und Reifung.

Entzündung: Diese erste Phase beginnt unmittelbar nach der Tätowierung und dauert die ersten Tage an. Die natürliche Reaktion des Körpers auf das Trauma des Tätowierens umfasst Rötung, Schwellung und Zärtlichkeit um den tätowierten Bereich. Plasma, Blut und Lymphflüssigkeit können aus der Tätowierung sickern und eine dünne Schorfschicht bilden. In dieser Phase ist es wichtig, die Tätowierung sauber zu halten, um Infektionen zu vermeiden. Die Kunden sollten die Tätowierung vorsichtig mit lauwarmem Wasser und einer

milden, parfümfreien Seife waschen. Nach dem Waschen sollten sie die Stelle mit einem sauberen Papiertuch trocken tupfen und eine dünne Schicht der empfohlenen Salbe auftragen, um die Tätowierung feucht und geschützt zu halten.

Proliferation: Die zweite Phase der Heilung dauert einige Tage bis einige Wochen. In dieser Zeit bilden sich neue Hautzellen, und die Tätowierung beginnt zu verschorfen und zu schälen. Es ist wichtig, den Kunden zu raten, nicht am Schorf zu zupfen oder zu kratzen, da dies zu Farbverlust und Narbenbildung führen kann. Das Tattoo mit einer parfümfreien, hypoallergenen Lotion mit Feuchtigkeit zu versorgen, hilft gegen Juckreiz und Trockenheit. Die Kunden sollten vermeiden, die Tätowierung in Wasser einzutauchen, z. B. in Bädern oder Swimmingpools, und sie vor direkter Sonneneinstrahlung schützen, da diese zum Verblassen führen kann.

Reifung: Die letzte Phase der Heilung kann mehrere Monate dauern. Während der Reifung regeneriert und festigt sich die Haut weiter. Die Tätowierung kann stumpf oder wolkig erscheinen, wenn sich die neue Haut über der Tinte bildet, aber sie wird allmählich klarer und lebendiger werden. Die Kunden sollten die Tätowierung weiterhin mit Feuchtigkeit versorgen und sie vor übermäßiger Sonneneinstrahlung schützen. Die Verwendung eines Sonnenschutzmittels mit hohem Lichtschutzfaktor auf der tätowierten Stelle hilft, die Farben zu erhalten und Sonnenschäden zu vermeiden.

Beratung der Kunden bei der Nachsorge

Klare und ausführliche Nachsorgeanweisungen sind wichtig, damit die Tätowierung richtig abheilt und ihre Qualität beibehält. Hier sind einige wichtige Punkte, die in die Nachsorgeanweisungen aufgenommen werden sollten:

1. **Reinigung:** Weisen Sie Ihre Kunden an, die Tätowierung zweimal täglich vorsichtig mit lauwarmem Wasser und milder, parfümfreier Seife zu reinigen. Sie sollten die Verwendung von Scheuermitteln oder scharfen Chemikalien vermeiden.
2. **Befeuchten:** Empfehlen Sie eine geeignete Salbe oder Lotion, um die Tätowierung mit Feuchtigkeit zu versorgen. Betonen Sie, wie wichtig es ist, nur eine dünne Schicht aufzutragen, um die Haut nicht zu ersticken.
3. **Vermeiden von Reizstoffen:** Raten Sie Ihren Kunden, Aktivitäten zu vermeiden, bei denen die Tätowierung Bakterien, Schmutz oder übermäßiger Feuchtigkeit ausgesetzt sein könnte. Dazu gehören Schwimmen, Saunabesuche und anstrengende Aktivitäten, bei denen man stark schwitzt.
4. **Sonnenschutz:** Betonen Sie, wie wichtig es ist, die Tätowierung vor der Sonne zu schützen. Empfehlen Sie die Verwendung eines Sonnenschutzmittels mit hohem Lichtschutzfaktor, sobald die Tätowierung vollständig verheilt ist, um Verblassen und Sonnenschäden zu verhindern.
5. **Überwachung auf Infektionen:** Klären Sie die Kunden über die Anzeichen einer Infektion auf, wie übermäßige

Rötung, Schwellung, Eiter oder Fieber. Raten Sie ihnen, einen Arzt aufzusuchen, wenn sie eine Infektion vermuten.
6. **Enge Kleidung vermeiden**: Es wird empfohlen, lockere, atmungsaktive Kleidung zu tragen, um Reizungen und Reibung an der neuen Tätowierung zu vermeiden.
7. **Geduld**: Erinnern Sie Ihre Kunden daran, dass die Heilung ein allmählicher Prozess ist und dass die richtige Nachsorge entscheidend ist, um die besten Ergebnisse zu erzielen. Ermutigen Sie sie, die Nachbehandlungsroutine gewissenhaft zu befolgen und sich an Sie zu wenden, wenn sie Bedenken oder Fragen haben.

Durch gründliche Nachsorgeanweisungen und die Unterstützung der Kunden während des Heilungsprozesses können Tätowierer dafür sorgen, dass ihre Arbeit gut verheilt und sowohl für den Künstler als auch für den Kunden eine Quelle des Stolzes bleibt.

Kapitel 4

Entwerfen von Tattoos

"Kreativität braucht Mut." - Henri Matisse

Die Kunst und Wissenschaft des Tattoo-Designs

Das Entwerfen von Tätowierungen ist ein schwieriges Gleichgewicht zwischen Kunst und Wissenschaft. Es erfordert eine Mischung aus Kreativität, technischem Geschick und einem Verständnis der menschlichen Anatomie. Eine gut gestaltete Tätowierung sieht nicht nur schön aus, sondern ergänzt auch die natürlichen Konturen des Körpers, altert anmutig und hat eine persönliche Bedeutung für den Träger/die Trägerin.

Die Prinzipien des Tattoo-Designs verstehen

Die Grundlage jeder erfolgreichen Tätowierung liegt in ihren Gestaltungsprinzipien. Diese Prinzipien leiten den Künstler bei der Gestaltung visuell ansprechender und aussagekräftiger Tätowierungen.

Gleichgewicht: Ausgewogenheit im Tätowierungsdesign bezieht sich auf die Verteilung des visuellen Gewichts in der Komposition. Es gibt zwei Arten von Gleichgewicht:

symmetrisch und asymmetrisch. Bei der symmetrischen Balance werden Elemente auf beiden Seiten einer zentralen Achse gespiegelt, wodurch ein harmonisches und geordnetes Aussehen entsteht. Bei der asymmetrischen Balance hingegen werden Elemente unterschiedlicher Größe, Form und Farbe so angeordnet, dass ein visuelles Gleichgewicht entsteht. Je nach gewünschter Ästhetik können beide Ansätze wirksam sein.

Kontrast: Kontrast ist die Verwendung von gegensätzlichen Elementen, wie hell und dunkel, groß und klein oder rau und glatt, um visuelles Interesse und Tiefe zu erzeugen. Ein hoher Kontrast kann eine Tätowierung auffälliger und aus der Ferne leichter lesbar machen. Die Einbeziehung von Kontrasten in Schattierung, Linienstärke und Farbwahl erhöht die Gesamtwirkung des Designs.

Proportion: Proportion bezieht sich auf die relative Größe und den Maßstab der Elemente innerhalb eines Designs. Die Einhaltung der richtigen Proportionen gewährleistet, dass die Tätowierung gut zur natürlichen Anatomie des Körpers passt und stimmig aussieht. Unproportionale Elemente können die Harmonie des Designs stören und es unbeholfen oder unausgewogen erscheinen lassen.

Fluss und Bewegung: Eine Tätowierung sollte natürlich mit den Konturen des Körpers fließen. Linien und Formen sollten das Auge des Betrachters sanft über das Design führen und ein Gefühl von Bewegung und Dynamik vermitteln. Dies ist besonders wichtig bei größeren Tätowierungen, die große Körperbereiche bedecken. Ein effektiver Einsatz von

fließenden Linien kann den ästhetischen Reiz und die Langlebigkeit der Tätowierung erhöhen.

Einheitlichkeit und Harmonie: Einheitlichkeit und Harmonie sind erreicht, wenn alle Elemente des Designs kohärent zusammenwirken. Dazu gehört die einheitliche Verwendung von Stil, Farbe und Technik in der gesamten Tätowierung. Ein einheitliches Design wirkt gewollt und gut durchdacht und verbessert die Gesamtqualität des Kunstwerks.

Techniken des Zeichnens und Skizzierens

Effektives Tätowierungsdesign beginnt mit guten Zeichen- und Skizziertechniken. Diese Fähigkeiten sind entscheidend für die Umsetzung von Ideen in konkrete Entwürfe, die erfolgreich tätowiert werden können.

Freihändiges Zeichnen: Freihändiges Zeichnen lässt mehr Spontaneität und Kreativität zu. Diese Technik ist besonders nützlich für die Erstellung individueller Entwürfe, die der Körperform und -größe des Kunden entsprechen. Das Üben des Freihandzeichnens hilft Künstlern, ihren persönlichen Stil zu entwickeln und ihre Fähigkeit zu verbessern, komplexe Designs zu visualisieren und auszuführen.

Verwendung von Referenzmaterialien: Referenzmaterialien, wie Fotos, Kunstwerke und anatomische Diagramme, sind für Tätowierer von unschätzbarem Wert. Sie bieten Inspiration und gewährleisten Genauigkeit bei der Darstellung von

Motiven wie Tieren, Porträts und Landschaften. Die Kombination mehrerer Referenzen kann zu einzigartigen und innovativen Designs führen.

Schablonenerstellung: Schablonen sind ein wesentlicher Bestandteil des Tätowiervorgangs, da sie einen präzisen Umriss für die Tätowierung liefern. Bei der Erstellung einer Schablone wird das endgültige Design mit einem Thermokopierer oder von Hand auf Transferpapier übertragen. Die Schablone gewährleistet Konsistenz und Genauigkeit, insbesondere bei komplizierten oder detaillierten Designs.

Digitale Werkzeuge: Digitale Tools und Software wie Adobe Photoshop und Procreate werden für das Tätowierungsdesign immer beliebter. Mit diesen Werkzeugen können Künstler Entwürfe leicht erstellen und bearbeiten, mit verschiedenen Kompositionen experimentieren und in der Vorschau sehen, wie die Tätowierung auf dem Körper des Kunden aussehen wird. Digitale Tools erleichtern auch die Zusammenarbeit mit den Kunden und ermöglichen schnelle Anpassungen und Verfeinerungen auf der Grundlage von Rückmeldungen.

Kundenspezifische Designs und Zusammenarbeit mit Kunden

Die Erstellung individueller Designs ist ein wichtiger Aspekt der Tätowierkunst. Maßgeschneiderte Tätowierungen sind auf die Vorlieben des Kunden zugeschnitten und gewährleisten, dass jedes Stück einzigartig und aussagekräftig ist.

Konsultationsprozess: Der Beratungsprozess ist der erste Schritt bei der Erstellung eines individuellen Designs. Bei diesem Treffen bespricht der Künstler die Ideen des Kunden, seine Vorlieben und alle spezifischen Symbole oder Themen, die er einbeziehen möchte. Die Vision des Kunden zu verstehen ist entscheidend, um ein Design zu schaffen, das ihn auf einer persönlichen Ebene anspricht.

Konzeptentwicklung: Nach der ersten Beratung beginnt der Künstler mit der Entwicklung von Konzepten auf der Grundlage der Angaben des Kunden. In dieser Phase geht es um Brainstorming, das Skizzieren grober Ideen und die Erkundung verschiedener Stile und Kompositionen. Das Ziel ist es, eine Vielzahl von Optionen zu schaffen, die die Vision des Kunden widerspiegeln und gleichzeitig die Kreativität des Künstlers zur Geltung bringen.

Kundenfeedback und Überarbeitungen: Die Zusammenarbeit mit dem Kunden wird während des gesamten Entwurfsprozesses fortgesetzt. Durch die Präsentation erster Konzepte und das Einholen von Feedback wird sichergestellt, dass der endgültige Entwurf den Erwartungen des Kunden entspricht. Überarbeitungen können die Anpassung von Elementen, die Verfeinerung von Details oder die Einarbeitung neuer Ideen beinhalten. Offene Kommunikation und Flexibilität sind der Schlüssel zu einem erfolgreichen Ergebnis.

Fertigstellung des Entwurfs: Sobald der Kunde dem Konzept zustimmt, stellt der Künstler das Design fertig und fügt Details, Schattierungen und Farben hinzu. Der endgültige Entwurf sollte klar und deutlich sein und für die Schablonenherstellung bereit. Es ist sowohl für den Künstler als auch für den Kunden

wichtig, dass er mit dem Entwurf zufrieden ist, bevor der Tätowiervorgang beginnt.

Verschiedene Tattoo-Stile erforschen

Die Tätowierkunst umfasst ein breites Spektrum von Stilen, die jeweils ihre eigenen Merkmale und Techniken haben. Das Verständnis dieser Stile ermöglicht es den Künstlern, ihr Repertoire zu erweitern und auf die verschiedenen Kundenwünsche einzugehen.

Traditionell: Traditionelle Tätowierungen, auch bekannt als American Traditional, zeichnen sich durch kühne Linien, leuchtende Farben und ikonische Motive wie Anker, Rosen und Adler aus. Dieser Stil hat seine Wurzeln in den Anfängen des westlichen Tätowierens und bleibt wegen seiner zeitlosen Attraktivität und Beständigkeit beliebt.

Neo-Traditionell: Neo-Traditionelle Tätowierungen bauen auf dem traditionellen Stil auf, indem sie kompliziertere Details, eine breitere Farbpalette und realistische Elemente einbeziehen. Dieser Stil ermöglicht eine größere künstlerische Ausdruckskraft und behält gleichzeitig die kühnen, klaren Linien bei, die traditionelle Tattoos auszeichnen.

Realismus: Realismus-Tattoos zielen darauf ab, lebensechte Darstellungen von Motiven zu schaffen, egal ob es sich um Porträts, Tiere oder Gegenstände handelt. Dieser Stil erfordert ein hohes Maß an technischem Geschick und Liebe zum Detail.

Realismus-Tattoos verwenden oft subtile Schattierungen und Farbverläufe, um einen dreidimensionalen Effekt zu erzielen.

Blackwork: Bei Blackwork-Tattoos wird ausschließlich schwarze Tinte verwendet, um auffällige, kontrastreiche Motive zu schaffen. Dieser Stil umfasst eine Vielzahl von Techniken wie Linienarbeit, Punktmuster und geometrische Muster. Blackwork-Tattoos können von minimalistischen Designs bis hin zu komplexen Ganzkörperkompositionen reichen.

Aquarell: Aquarell-Tattoos ahmen das Aussehen von Aquarellbildern nach und verwenden weiche, fließende Farben und abstrakte Formen. Dieser Stil ist für seine zarte und ätherische Qualität bekannt. Um den Aquarell-Effekt zu erzielen, ist eine sorgfältige Balance zwischen Farbmischung und negativem Raum erforderlich.

Japanisch: Japanische Tätowierungen, oder Irezumi, sind reich an Symbolik und Tradition. Dieser Stil zeichnet sich durch komplizierte Designs aus, die oft Fabelwesen, Samurai und Naturmotive enthalten. Japanische Tätowierungen sind in der Regel großflächig, bedecken große Teile des Körpers und verwenden eine Kombination aus kräftigen Konturen und detaillierten Schattierungen.

Neue Schule: New-School-Tattoos zeichnen sich durch übertriebene Gesichtszüge, leuchtende Farben und einen cartoonhaften Stil aus. Dieser verspielte und fantasievolle Stil

lässt ein hohes Maß an Kreativität zu und enthält oft Elemente aus Graffiti und Popkultur.

Symbolik und Bedeutung einbeziehen

Viele Kunden wählen Tattoos, die eine persönliche Bedeutung haben oder wichtige Aspekte ihres Lebens darstellen. Das Verständnis und die Einbeziehung der Symbolik in die Entwürfe verleihen dem Kunstwerk Tiefe und Bedeutung.

Kulturelle Symbole: Verschiedene Kulturen haben einzigartige Symbole und Motive, die bestimmte Bedeutungen haben. Das Erforschen und Verstehen dieser Symbole gewährleistet, dass sie angemessen und respektvoll verwendet werden. So symbolisieren beispielsweise Lotusblumen in asiatischen Kulturen Reinheit und Erleuchtung, während Totenköpfe in der mexikanischen Kultur die Feier des Lebens und das Gedenken an die Verstorbenen darstellen können.

Persönliche Symbole: Persönliche Symbole können alles sein, von Namen und Daten bis hin zu Bildern, die wichtige Erfahrungen oder Überzeugungen darstellen. Durch die enge Zusammenarbeit mit den Kunden, um diese Symbole zu identifizieren und sie in das Design zu integrieren, entsteht eine Tätowierung, die sehr bedeutungsvoll und persönlich ist.

Abstrakte Symbole: Abstrakte Symbole, wie geometrische Formen und Muster, können ebenfalls Bedeutung vermitteln. Diese Elemente können Konzepte wie Gleichgewicht, Harmonie und Unendlichkeit darstellen. Abstrakte Symbole können allein

oder in Kombination mit anderen Elementen verwendet werden, um ein einzigartiges und symbolisches Design zu schaffen.

Zusammenfassend lässt sich sagen, dass das Entwerfen von Tätowierungen ein vielschichtiger Prozess ist, der ein tiefes Verständnis der künstlerischen Prinzipien, der technischen Fähigkeiten und der Zusammenarbeit mit dem Kunden erfordert. Durch die Beherrschung dieser Elemente können Tätowierer schöne, aussagekräftige und dauerhafte Kunstwerke schaffen, die die einzigartigen Geschichten und Visionen ihrer Kunden widerspiegeln.

Grundlagen des Tattoo-Designs: Grundlegende Prinzipien zur Erstellung optisch ansprechender Designs

Zur Erstellung optisch ansprechender Tattoo-Designs gehört das Verständnis und die Anwendung grundlegender Gestaltungsprinzipien. Diese Prinzipien leiten die Künstler bei der Gestaltung von Tätowierungen, die nicht nur ästhetisch ansprechend, sondern auch harmonisch und aussagekräftig sind.

Ausgewogenheit: Ein ausgewogenes Tätowierungsdesign stellt sicher, dass kein Teil der Tätowierung die anderen überwiegt. Es gibt zwei Haupttypen von Gleichgewicht: symmetrisch und asymmetrisch. Bei der symmetrischen

Balance spiegeln sich Elemente auf beiden Seiten einer zentralen Achse, wodurch ein Gefühl von Ordnung und Stabilität entsteht. Das asymmetrische Gleichgewicht ist zwar dynamischer, erfordert aber dennoch eine gleichmäßige Verteilung des visuellen Gewichts, um die Harmonie zu erhalten. Beide Arten des Gleichgewichts sind nützlich, je nach Absicht des Entwurfs und den Vorlieben des Kunden.

Kontraste: Kontraste sind wichtig, um visuelles Interesse und Tiefe zu erzeugen. Dabei werden gegensätzliche Elemente verwendet, z. B. hell und dunkel, dicke und dünne Linien oder unterschiedliche Texturen. Ein hoher Kontrast kann eine Tätowierung auffälliger und aus der Ferne besser lesbar machen. Ein effektiver Einsatz von Kontrasten kann die Details des Designs hervorheben und die Aufmerksamkeit auf Schlüsselelemente lenken, wodurch die Tätowierung ansprechender wird.

Proportion: Die Proportion bezieht sich auf das Größenverhältnis zwischen den verschiedenen Teilen des Designs. Die richtige Proportion stellt sicher, dass alle Elemente des Tattoos kohärent zusammenwirken. Unproportionale Elemente können ein Design unbeholfen oder unausgewogen aussehen lassen. Das Verständnis der menschlichen Anatomie hilft bei der Erstellung von Entwürfen, die gut auf den Körper passen und sich natürlich mit ihm bewegen.

Fluss und Bewegung: Eine gut gestaltete Tätowierung sollte natürlich mit den Konturen des Körpers fließen. Linien und Formen sollten das Auge des Betrachters sanft über das Design

führen und ein Gefühl der Bewegung erzeugen. Dies ist besonders wichtig bei größeren Tätowierungen, die große Körperbereiche bedecken. Ein guter Fluss kann die Gesamtästhetik und Langlebigkeit der Tätowierung verbessern.

Einheitlichkeit und Harmonie: Einheitlichkeit und Harmonie werden erreicht, wenn alle Teile des Designs als Ganzes zusammenwirken. Dazu gehört die einheitliche Verwendung von Stil, Farbe und Technik. Ein einheitliches Design sieht absichtlich und gut durchdacht aus und verbessert die Gesamtqualität der Tätowierung. Indem man sicherstellt, dass sich jedes Element nahtlos in das Design einfügt, wird verhindert, dass es unzusammenhängend wirkt.

Farbtheorie: Das Verständnis der Farbtheorie ist entscheidend für die Gestaltung lebendiger und harmonischer Tätowierungen. Dazu gehört das Wissen über Primär-, Sekundär- und Tertiärfarben sowie über deren Zusammenspiel. Komplementärfarben, die sich auf dem Farbkreis gegenüberliegen, können auffällige Kontraste erzeugen. Analoge Farben, die sich auf dem Farbkreis nebeneinander befinden, sorgen für Harmonie und sind angenehm für das Auge. Ein effektiver Einsatz von Farben kann die Wirkung des Designs verstärken und sicherstellen, dass es gut altert.

Qualität der Linien: Linien sind die Grundlage der meisten Tätowierungsdesigns. Die Qualität der Linien - ob sie dick, dünn, glatt oder strukturiert sind - wirkt sich auf das

Gesamtbild der Tätowierung aus. Konsistente, saubere Linien tragen zu einem professionellen Erscheinungsbild bei. Unterschiedliche Linienstärken können dem Design Tiefe und Interesse verleihen.

Durch die Beherrschung dieser grundlegenden Prinzipien können Tätowierer Designs erstellen, die sowohl optisch ansprechend als auch technisch einwandfrei sind. Das Verständnis und die Anwendung dieser Grundlagen stellen sicher, dass jede Tätowierung nicht nur großartig aussieht, sondern auch den Test der Zeit besteht.

Techniken des Zeichnens und Skizzierens: Verbessern Sie Ihre Freihandfähigkeiten

Die Verbesserung des Freihandzeichnens und des Skizzierens ist für jeden Tätowierer unerlässlich. Diese Fähigkeiten bilden die Grundlage für Kreativität und Präzision beim Tätowierdesign. Hier sind die wichtigsten Techniken, um Ihre Freihandfähigkeiten zu verbessern.

Beobachtendes Zeichnen: Beim beobachtenden Zeichnen werden Objekte und Szenen aus dem wirklichen Leben skizziert. Diese Übung schärft Ihre Fähigkeit, Details zu erfassen und Formen zu verstehen. Verbringen Sie Zeit damit, eine Vielzahl von Themen zu zeichnen, von Stillleben bis hin zu menschlichen Figuren. Konzentrieren Sie sich auf Proportionen, Licht, Schatten und Texturen. Je mehr Sie üben, desto besser werden Sie darin, dreidimensionale Objekte auf eine zweidimensionale Fläche zu übertragen.

Gestenzeichnung: Die Gestenzeichnung ist eine Technik, mit der das Wesen und die Bewegung eines Motivs schnell erfasst werden können. Dabei werden schnelle, lockere Skizzen angefertigt, die eher die Aktion und den Fluss als die Details betonen. Diese Übung hilft dabei, ein Gefühl für Bewegung und Energie in Ihren Zeichnungen zu entwickeln. Verbringen Sie jeden Tag ein paar Minuten mit schnellen Gestenskizzen, um Ihre Fähigkeit zu verbessern, dynamische Posen und Kompositionen einzufangen.

Umrisszeichnung: Das Zeichnen von Konturen konzentriert sich auf die Kanten und Umrisse eines Motivs. Diese Technik hilft dabei, Formen zu verstehen und die Hand-Augen-Koordination zu verbessern. Blindes Konturzeichnen, bei dem Sie die Umrisse eines Objekts zeichnen, ohne auf Ihr Papier zu schauen, kann besonders effektiv sein. Es schult Ihre Augen, den Konturen des Objekts genau zu folgen, und verbessert die Genauigkeit und das Vertrauen in Ihre Linienführung.

Anatomie-Studien: Das Verständnis der menschlichen Anatomie ist für Tätowierer entscheidend, insbesondere für die Gestaltung von Tätowierungen, die gut auf den Körper passen. Studieren Sie anatomische Diagramme und üben Sie das Zeichnen von Muskeln, Knochen und Körperteilen. Dieses Wissen hilft bei der Erstellung realistischer und proportionaler Designs, die sich natürlich mit dem Körper bewegen. Achten Sie darauf, wie verschiedene Körperteile zusammenwirken und wie sie sich in verschiedenen Positionen verändern.

Schattierungstechniken: Die Beherrschung von Schattierungstechniken ist wichtig, um Ihren Entwürfen Tiefe und Dimension zu verleihen. Üben Sie verschiedene Schattierungsmethoden wie Schraffierung, Kreuzschraffur, Tüpfelung und Überblendung. Experimentieren Sie mit Licht und Schatten, um realistische Effekte zu erzielen. Wenn Sie verstehen, wie Licht mit verschiedenen Oberflächen interagiert, können Sie überzeugende und optisch ansprechende Tattoos erstellen.

Komposition und Layout: Bei einer effektiven Komposition geht es darum, die Elemente so anzuordnen, dass sie ästhetisch ansprechend und ausgewogen sind. Üben Sie verschiedene Layout-Techniken, wie die Drittel-Regel, Symmetrie und radiale Balance. Das Skizzieren von Miniatur-Layouts kann dabei helfen, schnell mit verschiedenen Kompositionen zu experimentieren. Diese Übung verbessert Ihre Fähigkeit, kohärente und dynamische Designs zu erstellen.

Verwendung von Referenzmaterialien: Referenzmaterialien sind von unschätzbarem Wert für die Verbesserung Ihrer Zeichenfähigkeiten. Verwenden Sie Fotos, anatomische Modelle und die Arbeiten anderer Künstler als Referenz. Studieren Sie, wie erfahrene Künstler mit verschiedenen Themen und Techniken umgehen. Versuchen Sie jedoch immer, Ihre eigene Note einzubringen und direkte Kopien zu vermeiden.

Beständigkeit und Routine: Durch beständiges Üben werden Sie besser. Nehmen Sie sich jeden Tag ausreichend Zeit zum Zeichnen und Skizzieren. Das Führen eines Skizzenbuchs

ermöglicht es Ihnen, Ihre Fortschritte zu verfolgen und frei zu experimentieren. Fordern Sie sich regelmäßig mit neuen Themen und Techniken heraus, um Ihre Grenzen zu erweitern und Ihre Fähigkeiten auszubauen.

Wenn Sie diese Techniken in Ihre Praxisroutine einbeziehen, können Sie Ihre Fähigkeiten im Freihandzeichnen und Skizzieren erheblich verbessern. Diese Fähigkeiten sind entscheidend für die Erstellung origineller, hochwertiger Tattoo-Designs, die bei den Kunden gut ankommen und Ihr künstlerisches Talent zur Geltung bringen.

Digitale Design-Tools: Verwendung von Software für Tattoo-Design

In der modernen Tätowierbranche sind digitale Designtools von unschätzbarem Wert für die Erstellung detaillierter und präziser Tätowierdesigns geworden. Diese Tools bieten eine Reihe von Funktionen, die den Designprozess rationalisieren und die Kreativität steigern. Hier ein umfassender Überblick über den Einsatz von Software für das Tätowierdesign.

Vorteile der digitalen Werkzeuge: Digitale Entwurfswerkzeuge bieten mehrere Vorteile gegenüber herkömmlichen Methoden. Sie ermöglichen einfache Anpassungen, präzise Details und schnelle Überarbeitungen. Künstler können mit verschiedenen Stilen, Farben und Kompositionen experimentieren, ohne sich auf ein endgültiges Design festzulegen. Darüber hinaus erleichtern digitale Tools die Zusammenarbeit mit Kunden und ermöglichen Feedback und Änderungen in Echtzeit.

Beliebte Software: Mehrere Softwareprogramme sind bei Tätowierern beliebt. Adobe Photoshop und Illustrator sind Industriestandards und bekannt für ihre robusten Funktionen und Vielseitigkeit. Photoshop eignet sich hervorragend für die Erstellung detaillierter Designs mit Ebenen und die Fotobearbeitung, während Illustrator ideal für vektorbasierte Grafiken und klare Linien ist. Auch Procreate, eine App für das iPad, hat aufgrund seiner benutzerfreundlichen Oberfläche und seiner leistungsstarken Zeichenfunktionen an Popularität gewonnen.

Techniken des digitalen Zeichnens: Das Erlernen digitaler Zeichentechniken ist unerlässlich, um diese Werkzeuge optimal nutzen zu können. Das Verständnis von Ebenen ist von grundlegender Bedeutung; sie ermöglichen es Ihnen, verschiedene Elemente Ihres Entwurfs voneinander zu trennen, wodurch es einfacher wird, bestimmte Teile zu bearbeiten, ohne das gesamte Bild zu beeinträchtigen. Nutzen Sie das Pinselwerkzeug für verschiedene Effekte wie Schattierungen, Texturen und Details. Mit benutzerdefinierten Pinseln können Sie traditionelle Tattoostile wie Tupfen, Schraffuren und Aquarelleffekte nachbilden.

Schablonen erstellen: Digitale Werkzeuge sind besonders nützlich, um präzise Schablonen zu erstellen. Beginnen Sie damit, Ihr Motiv in einer separaten Ebene mit einer kontrastreichen Farbe zu umreißen. Diese Ebene wird als Schablone verwendet. Verwenden Sie das Stiftwerkzeug in Illustrator oder das Pinselwerkzeug in Photoshop, um saubere,

glatte Linien zu erstellen. Sobald der Umriss fertig ist, invertieren Sie die Farben, um eine kontrastreiche Schablone zu erstellen, die gedruckt und auf die Haut des Kunden übertragen werden kann.

Farbtheorie und -anwendung: Digitale Werkzeuge ermöglichen ein umfangreiches Experimentieren mit Farben. Verwenden Sie das Farbrad und Farbmuster-Bibliotheken, um verschiedene Farbschemata und -kombinationen zu erkunden. Mit digitalen Plattformen können Sie sehen, wie verschiedene Farben zusammenwirken, und Farbtöne, Sättigung und Helligkeit leicht anpassen. Dieses Experimentieren hilft bei der Erstellung harmonischer und lebendiger Tattoo-Designs.

Texturierung und Schattierung: Texturierung und Schattierung verleihen Ihren digitalen Entwürfen Tiefe und Realismus. Verwenden Sie verschiedene Pinsel und Techniken, um die traditionellen Schattierungsmethoden für Tätowierungen zu imitieren. Verwenden Sie z. B. einen weichen Rundpinsel für weiche Farbverläufe oder einen Tupfenpinsel für Punktschattierungen. Experimentieren Sie mit Ebenenüberblendungsmodi, um verschiedene Effekte zu erzielen, z. B. das Überlagern von Texturen oder das Verstärken von Kontrasten.

Integration von Fotos: Die Einbindung von Fotos in Ihre Entwürfe kann für mehr Realismus und Detailreichtum sorgen. Verwenden Sie hochauflösende Bilder und fügen Sie sie nahtlos in Ihr Kunstwerk ein. Mit den Überblend- und Maskierungswerkzeugen von Photoshop können Sie Fotos effektiv mit digitalen Zeichnungen kombinieren. Diese Technik

eignet sich besonders für die Erstellung realistischer Porträts und komplexer Designs.

Zusammenarbeit und Kundenfeedback: Digitale Tools erleichtern die Zusammenarbeit mit Kunden. Geben Sie Ihre Entwürfe elektronisch weiter, damit Ihre Kunden sie prüfen und Feedback geben können. Nutzen Sie Softwarefunktionen wie Kommentare und Anmerkungen, um Änderungen und Vorschläge mitzuteilen. Dieser interaktive Prozess stellt sicher, dass der endgültige Entwurf mit den Vorstellungen und Erwartungen des Kunden übereinstimmt.

Exportieren und Drucken: Sobald der Entwurf fertig ist, exportieren Sie ihn in ein hochauflösendes Format, das sich für den Druck eignet. Gängige Formate sind PNG, JPEG und PDF. Stellen Sie sicher, dass die Auflösung mindestens 300 dpi beträgt, um Klarheit und Details zu erhalten. Drucken Sie den Entwurf aus, um eine Schablone zu erstellen oder um dem Kunden eine detaillierte Vorschau der endgültigen Tätowierung zu zeigen.

Durch die Beherrschung digitaler Design-Tools können Tätowierer ihren kreativen Prozess verbessern, ihre Effizienz steigern und hochwertige Designs liefern, die den Erwartungen ihrer Kunden entsprechen. Diese Werkzeuge sind für die moderne Tätowierkunst von unschätzbarem Wert und bieten unendliche Möglichkeiten für Innovation und Präzision.

Individuelle Designs erstellen: Gemeinsam mit Kunden einzigartige, personalisierte Tattoos entwickeln

Die Erstellung individueller Tattoo-Designs ist ein gemeinschaftlicher Prozess, der das Fachwissen des Künstlers mit der Vision des Kunden verbindet. Diese Partnerschaft stellt sicher, dass jede Tätowierung einzigartig und persönlich bedeutsam ist. Hier erfahren Sie, wie Sie effektiv mit Ihren Kunden zusammenarbeiten, um personalisierte Tattoos zu entwickeln.

Erstes Beratungsgespräch: Das erste Beratungsgespräch ist ein wichtiger Schritt, um die Ideen und Vorlieben des Kunden zu verstehen. Während dieses Treffens besprechen Sie die Vision des Kunden, einschließlich des Themas, des Stils und der Elemente, die er für seine Tätowierung wünscht. Erkundigen Sie sich nach symbolischen Bedeutungen oder persönlichen Geschichten, die der Kunde einbringen möchte. Detaillierte Notizen helfen dabei, das Wesentliche der Ideen des Kunden zu erfassen.

Recherche und Inspiration: Führen Sie nach dem Beratungsgespräch eine Recherche durch, um Inspiration und Referenzen zu sammeln. Suchen Sie nach relevanten Symbolen, kulturellen Motiven und künstlerischen Stilen, die mit der Vision des Kunden übereinstimmen. Die Erstellung eines Moodboards mit Bildern, Skizzen und Farbschemata kann helfen, das Konzept zu visualisieren und während des gesamten Designprozesses als Referenz zu dienen.

Konzeptentwicklung: Beginnen Sie mit der Skizzierung von Grobkonzepten auf der Grundlage der Beratung und Recherche. Erstellen Sie mehrere Varianten, um verschiedene Kompositionen und Elemente zu erkunden. In dieser Phase geht es um Brainstorming und das Experimentieren mit Ideen.

Teilen Sie diese ersten Skizzen mit dem Kunden, um Feedback einzuholen und das Konzept weiter zu verfeinern.

Kundenfeedback und Überarbeitungen: Die Zusammenarbeit mit dem Kunden geht weiter, während Sie den Entwurf verfeinern. Stellen Sie die ersten Konzepte vor und besprechen Sie eventuelle Anpassungen oder neue Ideen des Kunden. Fördern Sie eine offene Kommunikation und seien Sie offen für die Vorschläge des Kunden. Nehmen Sie auf der Grundlage des Feedbacks Überarbeitungen vor und konzentrieren Sie sich dabei auf Details und Elemente, die beim Kunden Anklang finden. Dieser iterative Prozess stellt sicher, dass der endgültige Entwurf die Vision des Kunden genau widerspiegelt.

Fertigstellung des Entwurfs: Sobald der Kunde dem Konzept zustimmt, fahren Sie mit der Fertigstellung des Entwurfs fort. Fügen Sie komplizierte Details, Schattierungen und Farben hinzu und stellen Sie sicher, dass das Design kohärent und ausgewogen ist. Achten Sie darauf, wie das Design auf dem Körper des Kunden sitzt, und berücksichtigen Sie dabei die natürlichen Konturen und Bewegungen der Haut. Vergewissern Sie sich, dass das endgültige Design klar und präzise ist und für die Schablonenerstellung bereit ist.

Präsentation und Freigabe: Präsentieren Sie dem Kunden den endgültigen Entwurf zur Genehmigung. Erläutern Sie detailliert die Designelemente und wie sie mit den Vorstellungen des Kunden übereinstimmen. Zeigen Sie den Entwurf aus verschiedenen Blickwinkeln und wie er am Körper des Kunden sitzen wird. Gehen Sie auf eventuelle Änderungen oder Bedenken in letzter Minute ein, um sicherzustellen, dass der Kunde vollkommen zufrieden ist.

Erstellen der Schablone: Übertragen Sie das endgültige Design mit einem Thermokopierer oder von Hand auf Schablonenpapier. Die Schablone liefert einen präzisen Umriss, der das Tätowierverfahren leitet. Vergewissern Sie sich, dass die Schablone klar und genau ist und alle wichtigen Details erfasst. Testen Sie die Schablone auf der Haut des Kunden, um die Platzierung zu überprüfen und gegebenenfalls Anpassungen vorzunehmen.

Vorbereitung auf die Tattoo-Sitzung: Bereiten Sie sich auf die Tätowierungssitzung vor, indem Sie einen sauberen und organisierten Arbeitsbereich einrichten. Legen Sie alle notwendigen Werkzeuge und Materialien in Reichweite bereit. Informieren Sie den Kunden darüber, was ihn während der Sitzung erwartet, einschließlich der Dauer, des Schmerzniveaus und der Nachsorgeanweisungen. Eine offene Kommunikation während der gesamten Sitzung trägt dazu bei, dass der Kunde sich wohl fühlt und informiert ist.

Anweisungen für die Nachsorge: Geben Sie detaillierte Anweisungen für die Nachsorge, um eine ordnungsgemäße Heilung und den Erhalt der Tätowierung zu gewährleisten.

Erklären Sie, wie wichtig es ist, die Tätowierung sauber zu halten, mit Feuchtigkeit zu versorgen und vor Sonneneinstrahlung zu schützen. Weisen Sie den Kunden darauf hin, was er vermeiden sollte, z. B. Kratzen, Einweichen oder den Kontakt der Tätowierung mit scharfen Chemikalien. Beobachten Sie gemeinsam mit dem Kunden den Heilungsprozess und gehen Sie auf etwaige Bedenken ein.

Langfristige Beziehungen aufbauen: Der Aufbau eines guten Verhältnisses zu den Kunden kann zu langfristigen Beziehungen und Folgeaufträgen führen. Ermuntern Sie Ihre Kunden, für Nachbesserungen oder weitere Tätowierungen wiederzukommen. Pflegen Sie ein professionelles und freundliches Auftreten und sorgen Sie dafür, dass sich jeder Kunde wertgeschätzt und respektiert fühlt. Positive Erfahrungen führen zu Mund-zu-Mund-Propaganda, die für den Aufbau eines erfolgreichen Tattoo-Geschäfts von unschätzbarem Wert ist.

Indem sie diese Schritte befolgen, können Tätowierkünstler individuelle Designs erstellen, die einzigartig, aussagekräftig und auf die Vorlieben des Kunden zugeschnitten sind. Dieser kooperative Ansatz stellt sicher, dass jede Tätowierung ein Kunstwerk ist, das der Kunde ein Leben lang in Ehren hält.

Kapitel 5

Tattoo-Stile und -Techniken

Ein Tattoo ist eine Bestätigung, dass dieser Körper dir gehört und du ihn genießen kannst, solange du hier bist." - Don Ed Hardy_

Die vielfältige Welt der Tattoo-Stile

Die Tätowierkunst ist ein reiches und vielfältiges Gebiet, das eine breite Palette von Stilen und Techniken umfasst. Jeder Stil hat seine eigenen Merkmale, kulturellen Ursprünge und Methoden und bietet Tätowierern und Kunden unzählige Möglichkeiten der Selbstdarstellung. Diese Stile zu verstehen und die damit verbundenen Techniken zu beherrschen, ist für jeden Tätowierer, der qualitativ hochwertige, individuelle Arbeiten anfertigen möchte, unerlässlich.

Traditionell (Old School): Traditionelle Tattoos, auch als Old School Tattoos bekannt, zeichnen sich durch ihre kühnen Linien, leuchtenden Farben und ikonischen Bilder aus. Zu den gängigen Motiven gehören Anker, Rosen, Totenköpfe und nautische Themen. Dieser Stil, der seine Wurzeln in den Anfängen der westlichen Tätowierung hat, ist für seine Einfachheit, Beständigkeit und zeitlose Attraktivität bekannt. Die Verwendung solider schwarzer Konturen und einer begrenzten Farbpalette sorgt dafür, dass diese Tätowierungen

gut altern und ihre Klarheit und Wirkung im Laufe der Zeit beibehalten.

Neo-Traditionell: Neo-Traditionelle Tätowierungen bauen auf den Grundlagen des traditionellen Stils auf, enthalten aber mehr komplizierte Details, eine breitere Farbpalette und Elemente des Realismus. Dieser Stil ermöglicht eine größere künstlerische Ausdruckskraft und behält gleichzeitig die kühnen, klaren Linien bei, die traditionelle Tätowierungen auszeichnen. Neotraditionelle Tattoos zeichnen sich oft durch aufwendige Kompositionen mit verschnörkelten Mustern, natürlichen Elementen und einer Mischung aus realistischen und fantastischen Motiven aus.

Realismus: Realismus-Tattoos zielen darauf ab, lebensechte Darstellungen von Motiven zu schaffen, egal ob es sich um Porträts, Tiere oder Gegenstände handelt. Dieser Stil erfordert ein hohes Maß an technischem Geschick und Liebe zum Detail. Realismus-Tattoos verwenden oft subtile Schattierungen und Farbverläufe, um einen dreidimensionalen Effekt zu erzielen, so dass das Kunstwerk wie ein Foto auf der Haut wirkt. Dieser Stil ist besonders beliebt für Gedenktätowierungen und detaillierte Porträts.

Blackwork: Bei Blackwork-Tattoos wird ausschließlich schwarze Tinte verwendet, um auffällige, kontrastreiche Motive zu schaffen. Dieser Stil umfasst eine Vielzahl von Techniken wie Linienarbeit, Punktmuster und geometrische Muster. Blackwork-Tattoos können von minimalistischen Designs bis hin zu komplexen Ganzkörperkompositionen

reichen. Die Konzentration auf schwarze Tinte ermöglicht kühne und dramatische Ergebnisse, wobei komplizierte Details und Muster für Tiefe und Textur sorgen.

Aquarell: Aquarell-Tattoos ahmen das Aussehen von Aquarellbildern nach und verwenden weiche, fließende Farben und abstrakte Formen. Dieser Stil ist für seine zarte und ätherische Qualität bekannt. Um den Aquarell-Effekt zu erzielen, ist eine sorgfältige Balance zwischen Farbmischung und negativem Raum erforderlich. Aquarell-Tattoos enthalten oft Farbspritzer, die in die Haut überzugehen scheinen und eine verträumte und fließende Ästhetik erzeugen.

Japanisch (Irezumi): Japanische Tätowierungen, oder Irezumi, sind reich an Symbolik und Tradition. Dieser Stil zeichnet sich durch komplizierte Designs aus, die oft Fabelwesen, Samurai und Naturmotive wie Koi-Fische, Kirschblüten und Wellen beinhalten. Japanische Tätowierungen sind in der Regel großflächig, bedecken große Teile des Körpers und verwenden eine Kombination aus kräftigen Umrissen und detaillierten Schattierungen. Die Themen und Bilder sind tief in der japanischen Kultur und Folklore verwurzelt und verleihen dem Kunstwerk eine vielschichtige Bedeutung.

Neue Schule: New-School-Tattoos zeichnen sich durch übertriebene Gesichtszüge, leuchtende Farben und einen cartoonhaften Stil aus. Dieser spielerische und phantasievolle Stil lässt ein hohes Maß an Kreativität zu und enthält oft Elemente aus Graffiti und Popkultur. New School-Tattoos sind

bekannt für ihre kühnen, dynamischen Kompositionen und übertriebenen Perspektiven, die ein Gefühl von Bewegung und Energie vermitteln.

Dotwork: Dotwork-Tattoos werden mit einer Reihe kleiner Punkte erstellt, die komplizierte Muster und Bilder bilden. Mit dieser Technik lassen sich sowohl abstrakte Designs als auch detaillierte Illustrationen erstellen. Dotwork erfordert Präzision und Geduld, da der Künstler jeden Punkt sorgfältig platzieren muss, um den gewünschten Effekt zu erzielen. Dieser Stil wird häufig für geometrische Muster, Mandalas und Schattierungen in Blackwork-Tätowierungen verwendet.

Geometrisch: Geometrische Tattoos konzentrieren sich auf die Verwendung von Formen und Linien, um Muster und Designs zu schaffen. Diese Tätowierungen weisen oft symmetrische und sich wiederholende Elemente auf, was zu visuell beeindruckenden Kompositionen führt. Geometrische Tattoos können rein abstrakt sein oder erkennbare Formen wie Tiere oder Gegenstände enthalten. Die Präzision und Symmetrie, die für diesen Stil erforderlich sind, erfordern ein hohes Maß an technischem Geschick und Liebe zum Detail.

Techniken zur Beherrschung von Tattoo-Stilen

Um in den verschiedenen Tattoo-Stilen brillieren zu können, müssen die Tätowierer bestimmte Techniken beherrschen und ihre Fertigkeiten kontinuierlich verfeinern. Hier sind die wichtigsten Techniken für die verschiedenen Stile und wie man sie beherrscht.

Kräftige Umrandung und solide Farbgebung: Für traditionelle und neotraditionelle Tätowierungen sind eine kräftige Linie und eine solide Farbgebung wichtig. Üben Sie mit verschiedenen Nadelkonfigurationen, um dicke, gleichmäßige Linien zu erzielen. Ein gleichmäßiges Ausmalen erfordert einen glatten, gleichmäßigen Auftrag der Tinte ohne Fleckenbildung. Die Arbeit auf synthetischer Haut oder Übungsblättern kann helfen, diese Fähigkeiten zu verfeinern.

Schattierung und Überblendung: Realismus- und Aquarell-Tattoos beruhen stark auf effektiven Schattierungs- und Überblendtechniken. Verwenden Sie verschiedene Nadelgruppen, z. B. Magnum und Shader, um sanfte Farbverläufe und realistische Texturen zu erzeugen. Experimentieren Sie mit unterschiedlichem Druck und Geschwindigkeit, um subtile Übergänge zwischen hellen und dunklen Bereichen zu erzielen.

Punktplatzierung und Präzision: Dotwork und geometrische Tätowierungen erfordern eine präzise Punktplatzierung und Konsistenz. Üben Sie, mit einer einzelnen Nadel oder einem feinen Liner gleichmäßige, einheitliche Punkte zu setzen. Ein gleichmäßiger Handdruck und eine ruhige Bewegung sind entscheidend für saubere, detaillierte Muster. Das Arbeiten an kleineren Abschnitten auf einmal hilft, Genauigkeit und Konzentration zu bewahren.

Dynamische Komposition und Farbtheorie: New-School-Tattoos profitieren von einer dynamischen Komposition und einem guten Verständnis der Farbtheorie. Studieren Sie die Verwendung von Komplementär- und Kontrastfarben, um

lebendige, auffällige Designs zu schaffen. Experimentieren Sie mit übertriebenen Perspektiven und kräftigen Umrissen, um Ihrem Kunstwerk Tiefe und Bewegung zu verleihen.

Symbolik und kultureller Kontext: Japanische Tätowierungen erfordern Kenntnisse der kulturellen Symbolik und des Kontexts. Studieren Sie die traditionelle japanische Kunst und Folklore, um die Bedeutungen hinter den gängigen Motiven zu verstehen. Üben Sie, diese Elemente in zusammenhängende, großflächige Designs zu integrieren, die sich natürlich an die Konturen des Körpers anpassen.

Freihand und individuelle Gestaltung: Bei Custom- und Freehand-Tattoos werden einzigartige, personalisierte Designs direkt auf der Haut des Kunden erstellt. Entwickeln Sie gute Fähigkeiten im Freihandzeichnen, indem Sie regelmäßig üben und anhand von Vorlagen arbeiten. Diese Technik ermöglicht eine größere Flexibilität und Anpassung an den Körper des Kunden und gewährleistet eine perfekte Passform.

Digitales Design und Schablonieren: Nutzen Sie digitale Design-Tools, um detaillierte, präzise Schablonen für komplexe Tattoos zu erstellen. Mit Software wie Photoshop und Procreate können Sie Designs verfeinern, mit Farben experimentieren und genaue Proportionen sicherstellen. Die Beherrschung digitaler Werkzeuge steigert die Effizienz und ermöglicht einfache Anpassungen auf der Grundlage des Kundenfeedbacks.

Ständiges Lernen und Anpassen: Das Tätowieren ist eine sich ständig weiterentwickelnde Kunstform. Halten Sie sich über neue Trends, Techniken und Technologien auf dem Laufenden, indem Sie Workshops und Kongresse besuchen und sich mit anderen Künstlern vernetzen. Fordern Sie sich selbst immer wieder heraus, um mit verschiedenen Stilen zu experimentieren und die Grenzen Ihrer Kreativität zu erweitern.

Traditionelle vs. Moderne Stile: Erkundung verschiedener Tattoo-Stilen

Die Entwicklung der Tätowierungsstile spiegelt die dynamische Natur von Kunst und Kultur wider. Traditionelle und moderne Tätowierungsstile bieten jeweils unterschiedliche Ästhetik und Techniken, die den Künstlern ein breites Spektrum an kreativen Möglichkeiten bieten.

Traditionelle (Old School) Tattoos: Traditionelle Tätowierungen haben ihre Wurzeln in den Anfängen des westlichen Tätowierens, insbesondere bei Seeleuten und Militärangehörigen. Dieser Stil zeichnet sich durch kräftige schwarze Konturen, eine begrenzte, aber lebendige Farbpalette und ikonische Bilder wie Anker, Rosen und Totenköpfe aus. Die Entwürfe sind geradlinig und leicht wiedererkennbar, wobei der Schwerpunkt auf Einfachheit und Beständigkeit liegt. Die dicken Linien und kräftigen Farben sorgen dafür, dass die Tattoos gut altern und ihre Klarheit im Laufe der Zeit erhalten bleibt.

Neo-traditionelle Tattoos: Neo-Traditionelle Tattoos bauen auf den Grundlagen des traditionellen Stils auf, enthalten aber kompliziertere Details, eine breitere Farbpalette und Elemente des Realismus. Dieser Stil behält die kühnen Linien und ikonischen Bilder bei, verleiht ihnen aber durch Schattierungen, Texturen und ausgefeilte Kompositionen mehr Tiefe und Komplexität. Neotraditionelle Tattoos zeigen oft natürliche Elemente wie Tiere und Blumen, die mit mehr Details und künstlerischem Flair dargestellt werden.

Realismus: Realismus-Tattoos zielen darauf ab, lebensechte Darstellungen von Motiven zu schaffen, egal ob es sich um Porträts, Tiere oder Gegenstände handelt. Dieser Stil erfordert ein hohes Maß an technischem Können und Liebe zum Detail. Realismus-Tattoos verwenden oft subtile Schattierungen und Farbverläufe, um einen dreidimensionalen Effekt zu erzielen, so dass das Kunstwerk wie ein Foto auf der Haut wirkt. Dieser Stil ist besonders beliebt für Gedenktätowierungen und detaillierte Porträts, die das Wesen des Motivs mit Präzision einfangen.

Abstrakte Tattoos: Abstrakte Tattoos weichen von der traditionellen Bildsprache und dem Realismus ab und konzentrieren sich stattdessen auf Formen, Farben und Linien, um Emotionen und Bedeutung zu vermitteln. Dieser Stil lässt ein hohes Maß an künstlerischer Freiheit zu, was oft zu einzigartigen und unkonventionellen Designs führt. Abstrakte Tattoos können völlig ungegenständlich sein oder Elemente erkennbarer Formen in stilisierter Form enthalten. Der Schwerpunkt liegt auf Kreativität und persönlichem Ausdruck,

was jedes Stück zu einem unverwechselbaren Kunstwerk macht.

Geometrische Tattoos: Geometrische Tattoos konzentrieren sich auf die Verwendung von Formen und Linien, um Muster und Designs zu schaffen. Diese Tätowierungen weisen oft symmetrische und sich wiederholende Elemente auf, was zu visuell beeindruckenden Kompositionen führt. Geometrische Tattoos können rein abstrakt sein oder erkennbare Formen wie Tiere oder Gegenstände enthalten. Die Präzision und Symmetrie, die für diesen Stil erforderlich sind, erfordern ein hohes Maß an technischem Geschick und Liebe zum Detail.

Neue Schule: New-School-Tattoos zeichnen sich durch übertriebene Gesichtszüge, leuchtende Farben und einen cartoonhaften Stil aus. Dieser spielerische und phantasievolle Stil lässt ein hohes Maß an Kreativität zu und enthält oft Elemente aus Graffiti und Popkultur. New School-Tattoos sind bekannt für ihre kühnen, dynamischen Kompositionen und übertriebenen Perspektiven, die ein Gefühl von Bewegung und Energie vermitteln.

Japanisch (Irezumi): Japanische Tätowierungen, oder Irezumi, sind reich an Symbolik und Tradition. Dieser Stil zeichnet sich durch komplizierte Designs aus, die oft Fabelwesen, Samurai und Naturmotive wie Koi-Fische, Kirschblüten und Wellen beinhalten. Japanische Tätowierungen sind in der Regel großflächig, bedecken große Teile des Körpers und verwenden eine Kombination aus kräftigen Umrissen und detaillierten Schattierungen. Die Themen und Bilder sind tief in der japanischen Kultur und

Folklore verwurzelt und verleihen dem Kunstwerk eine vielschichtige Bedeutung.

Jeder dieser Stile bietet einzigartige Ausdrucks- und Kreativitätsmöglichkeiten, die es Tätowierern ermöglichen, ihren eigenen Ansatz zu entwickeln und auf die verschiedenen Kundenwünsche einzugehen. Die Beherrschung verschiedener Stile erhöht die Vielseitigkeit eines Künstlers und seine Fähigkeit, individuelle, persönliche Tattoos zu kreieren, die bei seinen Kunden gut ankommen.

Linienarbeit und Schattierungstechniken: Beherrschung der Grundlagen von Linien und Schattierungen

Die Beherrschung von Linienführung und Schattierung ist für die Erstellung hochwertiger Tätowierungen von grundlegender Bedeutung. Diese Techniken bilden das Rückgrat der Tätowierkunst und beeinflussen das Gesamtbild, die Tiefe und die Textur des Designs.

Linienarbeit: Bei der Linienarbeit werden die Umrisse und definierenden Elemente einer Tätowierung erstellt. Saubere, einheitliche Linien sind entscheidend für ein professionelles Erscheinungsbild. Hier sind die wichtigsten Aspekte, auf die Sie achten sollten:

Konsistenz: Konsistenz in Bezug auf das Gewicht und die Geschmeidigkeit der Linie ist wichtig. Üben Sie die Verwendung verschiedener Nadelkonfigurationen, um unterschiedliche Linienstärken zu erzielen. Eine ruhige Hand und eine kontrollierte Maschinengeschwindigkeit helfen, die Gleichmäßigkeit zu erhalten.

Druck: Üben Sie gleichmäßigen Druck aus, um ungleichmäßige Linien zu vermeiden. Zu viel Druck kann zu Ausbrüchen führen (Tinte breitet sich unter der Haut aus), während zu wenig Druck zu schwachen, unvollständigen Linien führen kann. Finden Sie die richtige Balance durch Übung und Erfahrung.

Fluss: Achten Sie darauf, dass die Linien natürlich mit dem Design und den Konturen des Körpers fließen. Vermeiden Sie abrupte Richtungsänderungen, die die Harmonie der Tätowierung stören können. Sanfte, kontinuierliche Striche sind vorzuziehen.

Sich überschneidende Linien: Wenn sich Linien überschneiden, sollten Sie auf Klarheit und Präzision achten. Sich überschneidende Linien sollten sauber und deutlich sein, um Verwirrung und Unübersichtlichkeit im Design zu vermeiden.

Schattierungstechniken: Schattierungen verleihen Tätowierungen Tiefe und Dimension und verwandeln flache Bilder in dynamische Kunstwerke. Zu den verschiedenen Schattierungstechniken gehören:

Schraffur und Kreuzschraffur: Bei diesen Techniken werden parallele oder sich kreuzende Linien erzeugt, um eine Schattierung aufzubauen. Bei der Schraffur werden einseitig gerichtete Linien verwendet, während bei der Kreuzschraffur Linien verwendet werden, die sich überkreuzen. Diese Methoden eignen sich gut zum Hinzufügen von Texturen und Verlaufseffekten.

Sprenkeln: Beim Stippling wird die Schattierung nicht mit Linien, sondern mit Punkten erzeugt. Die Dichte und Größe der Punkte bestimmen die Intensität der Schattierung. Diese Technik ist ideal, um weiche Farbverläufe und detaillierte Texturen zu erzielen.

Farbverläufe: Sanfte Farbverläufe gehen von dunkel nach hell über und erzeugen einen dreidimensionalen Effekt. Verwenden Sie eine Kombination von Nadeln, z. B. Magnum und Shader, um die Tinte nahtlos zu überblenden. Allmähliche Änderungen des Drucks und der Maschinengeschwindigkeit tragen zu sanften Übergängen bei.

Ausfeilen: Beim Feathering werden die Ränder der schattierten Bereiche sanft in die Haut eingearbeitet. Mit dieser Technik werden die Übergänge zwischen hellen und dunklen Bereichen gemildert, was das natürliche Aussehen der Tätowierung verbessert. Feathering erfordert eine leichte Berührung und eine sorgfältige Kontrolle über die Maschine.

Schwarz- und Grauschattierung: Bei der Schwarz-Grau-Schattierung werden verschiedene Verdünnungen von schwarzer Tinte verwendet, um verschiedene Grautöne zu erzeugen. Diese Technik ist für realistische Tätowierungen und Porträttattoos unerlässlich, bei denen subtile Tonabstufungen entscheidend sind. Wenn man weiß, wie man Grautöne mischt und anwendet, kann man eine breite Palette von Schattierungseffekten erzielen.

Verblenden und Glätten: Zu einer effektiven Schattierung gehört es oft, verschiedene Bereiche gleichmäßig zu verblenden. Verwenden Sie kreisende Bewegungen oder schwungvolle Striche, um Schattierungen miteinander zu vermischen. Richtiges Verblenden verhindert harte Linien und sorgt für ein kohärentes Aussehen.

Tiefe und Dimension: Berücksichtigen Sie bei der Schattierung die Lichtquelle, um realistische Tiefe und Dimension zu erzeugen. Die Schattierung sollte nachahmen, wie das Licht mit dem Motiv interagiert, um die Dreidimensionalität der Tätowierung zu verstärken.

Übung und Präzision: Die Beherrschung von Linienführung und Schattierung erfordert ständige Übung und Liebe zum Detail. Arbeiten Sie regelmäßig an Übungshäuten oder Skizzen, um Kontrolle und Technik zu verbessern. Präzision sowohl bei der Linienführung als auch bei der Schattierung gewährleistet hochwertige, professionelle Tätowierungen.

Farbtheorie und -anwendung: Verstehen, wie Farben zusammenwirken und wie man sie wirkungsvoll einsetzt

Farbtheorie und -anwendung sind entscheidende Aspekte der Tätowierkunst. Wenn man versteht, wie Farben interagieren und wie man sie effektiv anwendet, kann man eine Tätowierung von einer gewöhnlichen in eine außergewöhnliche verwandeln. Hier ist ein umfassender Leitfaden zur Beherrschung von Farben bei Tätowierungen.

Grundlagen der Farbtheorie: Die Farbtheorie befasst sich mit der Frage, wie sich Farben mischen, aufeinander abstimmen und miteinander kontrastieren. Der Farbkreis, eine visuelle Darstellung von kreisförmig angeordneten Farben, ist ein grundlegendes Instrument zum Verständnis von Farbbeziehungen.

Primärfarben: Rot, Blau und Gelb sind die Grundfarben. Sie können nicht durch Mischen anderer Farben erzeugt werden und dienen als Grundlage für alle anderen Farben.

Sekundärfarben: Wenn man zwei Primärfarben mischt, erhält man Sekundärfarben: Grün (Blau + Gelb), Orange (Rot + Gelb) und Violett (Rot + Blau).

Tertiärfarben: Sie entstehen durch das Mischen einer Primärfarbe mit einer Sekundärfarbe, was zu Farbtönen wie Rot-Orange, Gelb-Grün und Blau-Violett führt.

Komplementärfarben: Farben, die sich auf dem Farbkreis gegenüberliegen, wie z. B. Rot und Grün oder Blau und Orange, sind komplementär. Wenn sie zusammen verwendet werden, erzeugen sie einen starken Kontrast und ein lebendiges Aussehen.

Analoge Farben: Farben, die auf dem Farbkreis nebeneinander liegen, wie z. B. Blau, Blaugrün und Grün, sind analog. Diese Kombinationen sind harmonisch und angenehm für das Auge und werden oft für subtilere und kohärentere Designs verwendet.

Triadische Farben: Bei einem triadischen Farbschema werden drei Farben verwendet, die gleichmäßig auf dem Farbkreis verteilt sind, z. B. Rot, Gelb und Blau. Dieser Ansatz bietet eine ausgewogene und dynamische Farbpalette.

Farbharmonie: Bei der Farbharmonie geht es darum, ein angenehmes Gleichgewicht im Design zu schaffen. Dies kann durch komplementäre, analoge oder triadische Farbschemata erreicht werden, die sicherstellen, dass die Farben zusammenarbeiten und nicht miteinander kollidieren.

Anwendungstechniken: Das Auftragen von Farbe bei Tätowierungen erfordert Geschick und Präzision. Hier sind einige Techniken zu beachten:

Feste Füllung: Bei der festen Füllung wird eine einheitliche Farbe auf eine Fläche aufgetragen. Diese Technik erfordert

gleichmäßigen Druck und gleichmäßige Bewegungen, um Flecken zu vermeiden und eine vollständige Abdeckung zu gewährleisten.

Überblenden: Durch sanftes Überblenden von Farben können Sie Farbverläufe und Übergänge schaffen. Verwenden Sie kreisförmige Bewegungen und überlappende Striche, um eine Farbe nahtlos in eine andere übergehen zu lassen. Durch richtiges Verblenden werden harte Linien vermieden und ein natürlicheres Aussehen erzielt.

Schichtung: Bei der Schichtung werden mehrere Farben schrittweise aufgetragen, um Tiefe und Fülle zu erzeugen. Beginnen Sie mit helleren Farben und fügen Sie nach und nach dunklere Töne hinzu. Diese Technik ist nützlich, um komplexe Texturen zu schaffen und den Realismus zu verbessern.

Hervorheben: Das Hinzufügen von Highlights mit helleren Farben, wie Weiß oder Hellgelb, kann den dreidimensionalen Effekt der Tätowierung verstärken. Strähnchen sollten sparsam und strategisch an Stellen aufgetragen werden, auf die das Licht natürlich fällt.

Schattenwurf: Schatten werden mit dunkleren Farben erzeugt, um Tiefe und Dimension hinzuzufügen. Wenn man die Lichtquelle versteht und die Schatten entsprechend anbringt, wird der Realismus der Tätowierung erhöht.

Farbsättigung: Die Sättigung bezieht sich auf die Intensität einer Farbe. Stark gesättigte Farben sind lebendig und hell, während entsättigte Farben eher gedämpft sind. Durch die Anpassung des Sättigungsgrads können verschiedene Stimmungen und Effekte im Design erzeugt werden.

Qualität der Tinte: Die Verwendung von qualitativ hochwertigen Tinten ist wichtig, um lebendige und dauerhafte Farben zu erzielen. Qualitativ minderwertige Tinten können schnell verblassen und zu einem ungleichmäßigen Auftrag führen. Wählen Sie immer renommierte Marken und stellen Sie sicher, dass die Tinten sicher und zum Tätowieren geeignet sind.

Hautton des Kunden: Berücksichtigen Sie bei der Farbauswahl den Hautton des Kunden. Einige Farben können auf verschiedenen Hauttönen unterschiedlich wirken. Testen Sie die Farben auf einer kleinen Fläche, um festzustellen, wie sie nach der Heilung aussehen werden.

Nachbehandlung und Pflege: Die richtige Nachbehandlung ist entscheidend für die Erhaltung der Lebendigkeit der Farben. Beraten Sie Ihre Kunden, wie sie ihre Tätowierungen pflegen sollen. Vermeiden Sie Sonneneinstrahlung, halten Sie die Stelle mit Feuchtigkeit versorgt und befolgen Sie die Heilungsanweisungen.

Durch die Beherrschung der Farbtheorie und der Anwendungstechniken können Tätowierer lebendige, harmonische und visuell beeindruckende Tätowierungen schaffen. Das Verständnis, wie Farben interagieren und wie man sie effektiv anwendet, verbessert die Gesamtqualität und Wirkung des Kunstwerks und stellt sicher, dass jedes Tattoo ein Meisterwerk ist.

Kapitel 6

Üben an synthetischer Haut und lebenden Modellen

"Übung ist der schwierigste Teil des Lernens, und Training ist die Essenz der Transformation". - Ann Voskamp_

Die Bedeutung der Praxis beim Tätowieren

Tätowieren ist eine Kunst, die Präzision, Kontrolle und Kunstfertigkeit erfordert. Wie bei jeder anderen Kunstform ist Übung unerlässlich, um diese Fertigkeiten zu beherrschen. Das Üben an synthetischer Haut und lebenden Modellen bietet eine sichere und effektive Möglichkeit, die Technik zu verbessern, Vertrauen aufzubauen und sich auf das Tätowieren in der realen Welt vorzubereiten. Dieses Kapitel befasst sich mit den Vorteilen und Methoden des Übens an synthetischer Haut und lebenden Modellen.

Üben auf synthetischer Haut

Synthetische Haut ist ein unschätzbares Werkzeug für angehende Tätowierer. Sie bietet eine realistische Oberfläche zum Üben und ermöglicht es den Künstlern, ihre Fähigkeiten

zu verbessern, ohne den Druck und das Risiko, die mit dem Tätowieren auf menschlicher Haut verbunden sind. Hier sind die wichtigsten Aspekte des Übens auf synthetischer Haut:

Realistische Textur: Hochwertige synthetische Haut ahmt die Textur und Elastizität der menschlichen Haut nach. Diese Ähnlichkeit bietet eine realistische Übungsoberfläche und hilft den Künstlern, sich an das Gefühl des Tätowierens zu gewöhnen. Das Üben auf synthetischer Haut hilft den Künstlern, die Nadeltiefe, den Druck und die Maschinengeschwindigkeit effektiv zu kontrollieren.

Sichere Umgebung: Das Üben auf synthetischer Haut eliminiert das Risiko, Schmerzen oder Verletzungen zu verursachen. Es ermöglicht den Künstlern, mit verschiedenen Techniken und Stilen zu experimentieren, ohne die Folgen einer dauerhaften Tätowierung befürchten zu müssen. Diese Umgebung ist ideal für Anfänger, die Vertrauen aufbauen und ihre Fähigkeiten verfeinern müssen.

Wiederholung und Verbesserung: Synthetische Haut kann wiederholt verwendet werden, so dass die Künstler dasselbe Design mehrmals üben können. Diese Wiederholungen sind entscheidend für die Verbesserung des Muskelgedächtnisses und der Konsistenz. Die Künstler können sich auf bestimmte Aspekte ihrer Technik konzentrieren, wie z. B. Linienführung, Schattierung und Farbmischung, bis sie das gewünschte Niveau erreicht haben.

Feedback und Analyse: Das Üben auf synthetischer Haut ermöglicht es den Künstlern, ihre Arbeit kritisch zu analysieren. Sie können die Qualität ihrer Linien, die Geschmeidigkeit ihrer Schattierungen und die Lebendigkeit ihrer Farben untersuchen. Das Erkennen von verbesserungswürdigen Bereichen hilft den Künstlern, einen verfeinerten und professionellen Stil zu entwickeln.

Vielfältige Oberflächen: Synthetische Haut ist in verschiedenen Formen erhältlich, darunter flache Platten, 3D-Formen und Nachbildungen von Körperteilen. Das Üben auf verschiedenen Oberflächen hilft den Künstlern, sich auf die Herausforderungen des Tätowierens auf verschiedenen Körperteilen vorzubereiten. Es bietet die Möglichkeit, auf gekrümmten und unebenen Oberflächen zu üben und so reale Tätowierungssituationen zu simulieren.

Kostengünstig: Synthetische Haut ist ein kostengünstiges Übungsinstrument. Sie ist wiederverwendbar und weniger kostspielig als die für lebende Modelle benötigte Ausrüstung. Die Investition in hochwertige synthetische Haut ist eine wertvolle Ressource für die kontinuierliche Übung und Entwicklung von Fähigkeiten.

Übergang zu Live-Modellen

Synthetische Haut ist zwar ein hervorragendes Übungswerkzeug, aber der Übergang zu lebenden Modellen ist ein entscheidender Schritt auf dem Weg zu einem kompetenten Tätowierer. Das Tätowieren an lebenden

Modellen bringt neue Herausforderungen und Überlegungen mit sich, die für das Tätowieren in der realen Welt unerlässlich sind. Hier sind die wichtigsten Aspekte des Übens an lebenden Modellen:

Die Variabilität der Haut verstehen: Die menschliche Haut variiert stark in Dicke, Textur und Elastizität. Das Üben an lebenden Modellen hilft den Künstlern zu lernen, wie sie ihre Techniken an verschiedene Hauttypen anpassen können. Diese Anpassungsfähigkeit ist entscheidend, um gleichbleibende Ergebnisse zu erzielen und die Zufriedenheit der Kunden zu gewährleisten.

Feedback in Echtzeit: Das Tätowieren an lebenden Modellen bietet sofortiges Feedback zu Technik und Komfort. Die Modelle können ihr Schmerzempfinden mitteilen, so dass die Künstler ihren Druck und ihre Vorgehensweise entsprechend anpassen können. Dieses Feedback ist von unschätzbarem Wert, um zu lernen, wie man den Kunden eine angenehme und positive Erfahrung bieten kann.

Steuerung von Bewegung und Positionierung: Das Tätowieren eines lebenden Modells erfordert die Steuerung seiner Bewegungen und Positionierung. Im Gegensatz zu synthetischer Haut können sich lebende Modelle während des Tätowierens bewegen oder verschieben. Zu lernen, wie man in solchen Situationen die Kontrolle und Präzision behält, ist für qualitativ hochwertige Tätowierungen unerlässlich.

Hygiene- und Sicherheitspraktiken: Das Üben an lebenden Modellen unterstreicht die Bedeutung von Hygiene und Sicherheit. Die Künstler müssen sich an strenge Sterilisationsprotokolle halten, um Infektionen zu vermeiden und die Sicherheit ihrer Modelle zu gewährleisten. Diese Praxis hilft den Künstlern, Gewohnheiten zu entwickeln, die für die Aufrechterhaltung einer professionellen und seriösen Tätowierpraxis unerlässlich sind.

Emotionale und psychologische Faktoren: Tätowieren ist nicht nur ein physischer Prozess, sondern beinhaltet auch emotionale und psychologische Faktoren. Das Üben an lebenden Modellen hilft den Künstlern zu lernen, wie man effektiv kommuniziert, mit den Erwartungen der Kunden umgeht und ein beruhigendes Auftreten hat. Der Aufbau enger Kundenbeziehungen ist für den langfristigen Erfolg in der Tätowierbranche unerlässlich.

Portfolio-Entwicklung: Tätowierungen an lebenden Modellen tragen zum Portfolio eines Künstlers bei und zeigen seine Fähigkeiten und Vielseitigkeit. Ein breit gefächertes Portfolio mit qualitativ hochwertigen Arbeiten an verschiedenen Hauttypen und Körperteilen ist entscheidend, um Kunden zu gewinnen und sich einen professionellen Ruf zu erarbeiten.

Realistische Übungsszenarien: Das Üben an lebenden Modellen simuliert reale Tätowierungsszenarien, einschließlich des Umgangs mit unterschiedlichen Schmerzschwellen, Hautreaktionen und Umweltfaktoren. Diese Erfahrung bereitet die Künstler auf die Komplexität und Unvorhersehbarkeit des professionellen Tätowierens vor.

Ethische Erwägungen: Wenn Sie an lebenden Modellen üben, müssen Sie unbedingt sicherstellen, dass diese vollständig informiert sind und ihr Einverständnis geben. Die Künstler sollten ausführliche Informationen über die Risiken, den Ablauf und die Nachsorge beim Tätowieren geben. Die Wahrung der Autonomie und des Wohlbefindens der Modelle ist eine grundlegende ethische Verantwortung.

Gleichgewicht zwischen synthetischer Haut und Live-Modell-Praxis

Sowohl das Üben auf synthetischer Haut als auch am lebenden Modell haben ihre eigenen Vorteile und Herausforderungen. Ein ausgewogenes Üben auf beiden Oberflächen ist der effektivste Weg zur Entwicklung umfassender Tätowierfähigkeiten. Hier sind einige Tipps für die Integration beider Praktiken:

Beginnen Sie mit synthetischer Haut: Beginnen Sie Ihr Training auf synthetischer Haut, um grundlegende Fähigkeiten zu erwerben. Konzentrieren Sie sich auf die Beherrschung von Linienführung, Schattierung und Farbauftrag. Verwenden Sie synthetische Haut, um mit verschiedenen Stilen und Techniken

zu experimentieren, ohne den Druck des Tätowierens auf menschlicher Haut.

Schrittweiser Übergang: Gehen Sie allmählich zu lebenden Modellen über, sobald Sie Ihre Grundkenntnisse beherrschen. Beginnen Sie mit kleinen, einfachen Entwürfen und gehen Sie allmählich zu komplexeren Stücken über. Auf diese Weise können Sie auf kontrollierte Art und Weise Vertrauen und Erfahrung aufbauen.

Holen Sie sich Feedback: Ob Sie nun an synthetischer Haut oder an lebenden Modellen üben, holen Sie sich Feedback von erfahrenen Tätowierern. Konstruktive Kritik hilft dabei, verbesserungswürdige Bereiche zu identifizieren und gibt Hinweise zur Verfeinerung Ihrer Technik.

Dokumentieren Sie Ihre Fortschritte: Führen Sie Aufzeichnungen über Ihre Übungseinheiten, einschließlich Fotos und Notizen. Wenn Sie Ihre Fortschritte dokumentieren, können Sie Verbesserungen nachverfolgen, Muster erkennen und sich Ziele für zukünftige Übungen setzen. Außerdem können Sie so Ihre Entwicklung als Künstler visuell dokumentieren.

Bleiben Sie auf dem Laufenden: Bilden Sie sich ständig über neue Techniken, Werkzeuge und Branchenstandards weiter. Besuchen Sie Workshops, Seminare und Kongresse, um von erfahrenen Künstlern zu lernen und sich über die neuesten Trends und Praktiken zu informieren.

Vorrang für Hygiene: Achten Sie immer auf Hygiene und Sicherheit, egal ob Sie an synthetischer Haut oder an lebenden Modellen üben. Befolgen Sie Sterilisationsprotokolle, verwenden Sie hochwertige Geräte und sorgen Sie für einen sauberen und organisierten Arbeitsbereich. Die Einhaltung hoher Hygienestandards ist wichtig für Ihren Ruf und das Wohlbefinden Ihrer Kunden.

Indem Sie sowohl das Üben an synthetischer Haut als auch am lebenden Modell in Ihr Trainingsprogramm einbeziehen, können Sie die Fähigkeiten, das Selbstvertrauen und die Erfahrung entwickeln, die Sie brauchen, um in der Tätowierbranche zu brillieren. Jede Übungsmethode bietet einzigartige Vorteile, die zu einem gut abgerundeten und professionellen Ansatz beim Tätowieren beitragen.

Synthetische Haut verwenden: Techniken für das Üben ohne lebendes Modell

Das Üben auf synthetischer Haut ist ein wichtiger Schritt für angehende Tätowierer. Es bietet eine sichere und effektive Möglichkeit, Techniken zu verfeinern, Vertrauen aufzubauen und einen persönlichen Stil zu entwickeln, ohne die Risiken, die mit dem Tätowieren auf menschlicher Haut verbunden sind. Hier finden Sie Techniken und bewährte Verfahren, um das Beste aus der synthetischen Haut herauszuholen:

Die Wahl der richtigen synthetischen Haut: Hochwertige synthetische Haut ist so konzipiert, dass sie die Textur und Elastizität der menschlichen Haut nachahmt. Achten Sie auf Produkte, die speziell für die Tätowierpraxis hergestellt

werden und in der Regel aus Silikon oder Gummi bestehen. Diese Materialien bieten eine realistische Oberfläche, mit der Sie Nadeltiefe, Druck und Schattierungstechniken genau üben können.

Einrichten des Arbeitsbereichs: Richten Sie einen sauberen und organisierten Arbeitsplatz für das Üben auf synthetischer Haut ein. Stellen Sie sicher, dass Ihre gesamte Ausrüstung, einschließlich Tätowiermaschinen, Nadeln, Tinten und Reinigungsmittel, leicht zu erreichen ist. Halten Sie die Hygienestandards ein, indem Sie Einwegbarrieren verwenden und die Oberflächen regelmäßig desinfizieren. Diese Einrichtung simuliert nicht nur eine professionelle Umgebung, sondern vermittelt auch gute Gewohnheiten für künftige Tätowierungen an lebenden Modellen.

Grundtechniken: Beginnen Sie mit Grundtechniken wie Linienarbeit und einfachen Formen. Üben Sie, gleichmäßige Linien zu erzeugen, indem Sie die Nadeltiefe und den Druck anpassen. Konzentrieren Sie sich auf glatte, kontinuierliche Striche, um Kontrolle und Präzision zu entwickeln. Wenn Sie sich sicherer fühlen, können Sie zu komplexeren Designs übergehen, die Schattierungen und Farbmischungen beinhalten.

Schattierung und Farbmischung: Schattierung und Farbmischung sind wichtige Fähigkeiten, um Tiefe und Dimension in Tätowierungen zu schaffen. Verwenden Sie verschiedene Nadelkonfigurationen, wie z. B. Magnum und Shader, um verschiedene Schattierungstechniken zu üben.

Experimentieren Sie mit Schraffuren, Kreuzschraffuren und Tupfen, um verschiedene Texturen und Farbverläufe zu erzielen. Üben Sie das Mischen von Farben, indem Sie verschiedene Schattierungen übereinander legen und mit kreisenden Bewegungen weiche Übergänge schaffen. Mit synthetischer Haut können Sie diese Techniken verfeinern, ohne ein lebendes Modell zu verletzen oder zu beschädigen.

Realistische Praxis-Szenarien: Um die realen Bedingungen beim Tätowieren zu simulieren, befestigen Sie die synthetische Haut an einem abgerundeten Gegenstand oder einer Nachbildung eines Körperteils. Diese Übung hilft Ihnen, sich an die Konturen und Bewegungen des menschlichen Körpers anzupassen. Die Arbeit an gekrümmten Oberflächen verbessert Ihre Fähigkeit, eine gleichmäßige Nadeltiefe und einen gleichmäßigen Druck aufrechtzuerhalten, was für saubere und präzise Tätowierungen unerlässlich ist.

Feedback und Verbesserung: Bewerten Sie Ihre Arbeit nach jeder Übungseinheit kritisch. Prüfen Sie die Qualität Ihrer Linien, die Geschmeidigkeit Ihrer Schattierungen und die Lebendigkeit Ihrer Farben. Ermitteln Sie Bereiche, in denen Sie sich verbessern können, und setzen Sie sich konkrete Ziele für Ihre nächste Übungsstunde. Das Feedback von erfahrenen Tätowierern oder Mentoren kann ebenfalls wertvolle Einblicke und Anleitungen liefern.

Echte Tattoos simulieren: Üben Sie, echte Tattoos mit Hilfe von Schablonen und Referenzbildern nachzubilden. Diese Übung hilft Ihnen, die Fähigkeiten zu entwickeln, die Sie benötigen, um die Motive genau vom Papier auf die Haut zu

übertragen. Achten Sie auf die Details und bemühen Sie sich um Präzision in jedem Aspekt des Tattoos.

Beständigkeit und Geduld: Der Aufbau von Tätowierfähigkeiten erfordert Zeit und Hingabe. Üben Sie regelmäßig und haben Sie Geduld mit Ihren Fortschritten. Beständigkeit ist der Schlüssel zur Entwicklung eines Muskelgedächtnisses und zur Verfeinerung Ihrer Technik. Feiern Sie kleine Verbesserungen und nutzen Sie jede Übungssitzung als Gelegenheit zum Lernen und Wachsen.

Fortschritte festhalten: Führen Sie Aufzeichnungen über Ihre Übungseinheiten, einschließlich Fotos und Notizen. Wenn Sie Ihre Fortschritte dokumentieren, können Sie Ihre Entwicklung verfolgen, Muster erkennen und sich Ziele für Ihr zukünftiges Üben setzen. Ein Rückblick auf Ihre bisherige Arbeit hilft Ihnen zu erkennen, wie weit Sie gekommen sind und worauf Sie Ihre Bemühungen konzentrieren müssen.

Durch den effektiven Umgang mit synthetischer Haut können Sie eine solide Grundlage an Fähigkeiten und Selbstvertrauen aufbauen. Diese Übung bereitet Sie auf die Herausforderungen des Tätowierens an lebenden Modellen vor und hilft Ihnen, die für professionelles Tätowieren erforderliche Präzision und Kontrolle zu entwickeln.

Umstellung auf Live-Modelle: Tipps für den Umstieg

Der Übergang von synthetischer Haut zu lebenden Modellen ist ein wichtiger Schritt auf dem Weg eines Tätowierers. Das Tätowieren auf menschlicher Haut bringt neue Herausforderungen und Variablen mit sich, die Anpassungsfähigkeit und Vertrauen erfordern. Hier sind Tipps für einen erfolgreichen Übergang zu lebenden Modellen:

Beginnen Sie mit einfachen Entwürfen: Beginnen Sie mit kleinen, einfachen Designs, die weniger einschüchternd und leichter zu handhaben sind. Auf diese Weise können Sie sich auf Technik und Kontrolle konzentrieren, ohne den zusätzlichen Druck komplexer Kompositionen. Steigern Sie die Komplexität Ihrer Entwürfe allmählich, wenn Sie an Sicherheit und Erfahrung gewinnen.

Verstehen Sie die Variabilität der Haut: Die menschliche Haut ist an verschiedenen Körperteilen und bei verschiedenen Personen unterschiedlich dick, strukturiert und elastisch. Üben Sie an Freunden oder Freiwilligen mit unterschiedlichen Hauttypen, um diese Unterschiede zu verstehen. Wenn Sie lernen, Ihre Technik an unterschiedliche Hautbedingungen anzupassen, erzielen Sie konsistente Ergebnisse.

Kommunikation ist der Schlüssel: Sorgen Sie für eine klare Kommunikation mit Ihrem Live-Model vor, während und nach der Tattoo-Sitzung. Erklären Sie den Prozess, gehen Sie auf Bedenken ein und sorgen Sie dafür, dass sie sich während der Sitzung wohlfühlen. Ermutigendes Feedback von Ihrem Modell

hilft Ihnen, Ihre Technik anzupassen und ihre Erfahrung zu verbessern.

Halten Sie Hygienestandards ein: Die Einhaltung strenger Hygieneprotokolle ist bei der Arbeit mit lebenden Modellen unerlässlich. Sterilisieren Sie alle Geräte, verwenden Sie Einwegnadeln und -röhrchen und tragen Sie Handschuhe, um Infektionen zu vermeiden. Reinigen und präparieren Sie die Haut gründlich, bevor Sie mit der Tätowierung beginnen, und geben Sie Anweisungen für die Nachsorge, um eine gute Heilung zu gewährleisten.

Steuern Sie Bewegung und Positionierung: Wenn Sie ein lebendes Modell tätowieren, müssen Sie dessen Bewegung und Position kontrollieren. Stellen Sie sicher, dass Ihr Modell bequem und sicher sitzt oder liegt. Verwenden Sie verstellbare Stühle und Armlehnen, um den Körperteil, an dem Sie arbeiten, im optimalen Winkel zu positionieren. Kommunizieren Sie mit Ihrem Modell, um Bewegungen zu minimieren und eine stabile Arbeitsfläche zu erhalten.

Arbeiten Sie am Schmerzmanagement: Das Tätowieren kann schmerzhaft sein, und jeder Mensch hat eine andere Schmerzgrenze. Achten Sie auf das Wohlbefinden Ihres Modells und passen Sie Ihre Technik entsprechend an. Kurze Pausen und ein beruhigendes Angebot können helfen, den Schmerz zu kontrollieren und Ihr Modell entspannt zu halten.

Bereiten Sie sich auf das Unerwartete vor: Live-Modelle können unerwartete Herausforderungen darstellen, z. B. Hautreaktionen, Blutungen oder Bewegungen. Seien Sie darauf vorbereitet, Ihre Technik anzupassen und mit diesen

Situationen ruhig und professionell umzugehen. Erfahrung und Übung werden Ihre Fähigkeit verbessern, mit diesen Variablen effektiv umzugehen.

Ein Portfolio aufbauen: Tätowierungen auf lebenden Modellen tragen zu Ihrem Portfolio bei und zeigen Ihre Fähigkeiten und Vielseitigkeit. Dokumentieren Sie Ihre Arbeit mit hochwertigen Fotos und Notizen. Ein vielfältiges Portfolio mit verschiedenen Hauttypen und Körperteilen zeigt Ihre Kompetenz und zieht potenzielle Kunden an.

Holen Sie sich konstruktives Feedback: Holen Sie sich nach der Fertigstellung einer Tätowierung Feedback von Ihrem Modell und anderen erfahrenen Tätowierern. Konstruktive Kritik hilft dabei, verbesserungswürdige Bereiche zu identifizieren und liefert wertvolle Einblicke in Ihre Technik. Nutzen Sie dieses Feedback, um Ihre Fähigkeiten zu verfeinern und Ihre zukünftige Arbeit zu verbessern.

Ethische Erwägungen: Vergewissern Sie sich, dass Ihre lebenden Modelle vollständig informiert sind und ihre Einwilligung gegeben haben. Besprechen Sie die mit einer Tätowierung verbundenen Risiken, den Ablauf und die Nachsorge. Die Wahrung der Autonomie und des Wohlbefindens Ihrer Modelle ist eine grundlegende ethische Verantwortung, die Vertrauen und Glaubwürdigkeit schafft.

Kontinuierliches Lernen: Die Umstellung auf Live-Modelle ist ein ständiger Lernprozess. Informieren Sie sich über neue Techniken, Werkzeuge und Branchenstandards. Besuchen Sie

Workshops, Seminare und Kongresse, um von erfahrenen Künstlern zu lernen und sich über die neuesten Trends und Praktiken zu informieren.

Wenn Sie diese Tipps befolgen, können Sie einen reibungslosen und sicheren Übergang zum Tätowieren von lebenden Modellen schaffen. Diese Erfahrung ist von unschätzbarem Wert für die Entwicklung der Fähigkeiten, der Anpassungsfähigkeit und der Professionalität, die für eine erfolgreiche Karriere in der Tätowierkunst erforderlich sind.

Durchführen einer Übungssitzung: Organisation und Durchführung einer Übungs-Tattoo-Sitzung

Die Durchführung einer Tattoo-Übungssitzung ist wichtig, um Ihre Fähigkeiten zu verfeinern und Vertrauen aufzubauen. Die richtige Organisation und Durchführung stellen sicher, dass die Sitzung produktiv und nützlich ist. Hier ist ein umfassender Leitfaden für die Organisation und Durchführung einer Übungs-Tätowier-Sitzung:

Setzen Sie klare Ziele: Legen Sie vor Beginn der Übungsstunde klare Ziele fest. Legen Sie fest, auf welche spezifischen Fähigkeiten oder Techniken Sie sich konzentrieren möchten, z. B. Linienarbeit, Schattierung oder Farbmischung. Ein klares Ziel hilft Ihnen, konzentriert zu bleiben und Ihre Fortschritte effektiv zu messen.

Bereiten Sie Ihren Arbeitsbereich vor: Stellen Sie sicher, dass Ihr Arbeitsbereich sauber, organisiert und gut ausgestattet ist. Stellen Sie Ihre Tätowiermaschine, Nadeln, Tinte und Reinigungsmittel in Reichweite auf. Halten Sie Hygienestandards ein, indem Sie Oberflächen desinfizieren und Einwegbarrieren verwenden. Ein gut vorbereiteter Arbeitsplatz simuliert eine professionelle Umgebung und hilft Ihnen, gute Gewohnheiten zu entwickeln.

Wählen Sie Ihr Übungsmedium: Wählen Sie aus, ob Sie auf synthetischer Haut oder an einem lebenden Modell üben wollen. Jedes Medium hat seine Vorteile, und Ihre Wahl sollte sich an Ihren Zielen orientieren. Für Anfänger ist es ratsam, mit synthetischer Haut zu beginnen, um grundlegende Fähigkeiten zu erwerben. Wenn Sie Fortschritte machen, hilft Ihnen das Üben an lebenden Modellen, sich an die realen Bedingungen des Tätowierens anzupassen.

Entwurfsvorbereitung: Bereiten Sie Ihr Motiv vor der Übungsstunde vor. Erstellen Sie eine Schablone oder skizzieren Sie den Entwurf direkt auf dem Übungsmedium. Achten Sie darauf, dass der Entwurf klar und detailliert ist und den Fähigkeiten entspricht, auf die Sie sich konzentrieren. Eine gute Vorbereitung spart Zeit und ermöglicht es Ihnen, sich auf den Tätowiervorgang zu konzentrieren.

Leitung der Sitzung über synthetische Haut:

- ➢ Befestigen Sie die synthetische Haut: Befestigen Sie die synthetische Haut auf einer flachen oder gewölbten Oberfläche, um die Konturen des Körpers nachzuahmen. Auf diese Weise können Sie üben, die Nadeltiefe und den Druck auf verschiedenen Oberflächen konstant zu halten.
- ➢ Beginnen Sie mit Grundtechniken: Beginnen Sie mit grundlegenden Techniken wie Linienführung und einfachen Formen. Konzentrieren Sie sich darauf, saubere, einheitliche Linien und weiche Schattierungen zu schaffen. Führen Sie nach und nach komplexere Designs ein, wenn Sie an Sicherheit gewinnen.
- ➢ Beurteilen und anpassen: Halten Sie regelmäßig inne, um Ihre Arbeit zu bewerten. Überprüfen Sie die Qualität Ihrer Linien, Schattierungen und Farbaufträge. Ermitteln Sie verbesserungswürdige Bereiche und passen Sie Ihre Technik entsprechend an. Diese Übung hilft Ihnen, einen kritischen Blick zu entwickeln und Ihre Fähigkeiten zu verfeinern.

Durchführung der Sitzung über Live-Modelle:

- ➢ **Vorbereitung des Modells:** Vergewissern Sie sich, dass Ihr Modell vollständig informiert ist und sein Einverständnis gegeben hat. Besprechen Sie das Design, den Prozess und die Nachsorgeanweisungen. Bereiten Sie die Haut vor, indem Sie den zu tätowierenden Bereich reinigen und rasieren.
- ➢ **Positionierung und Komfort:** Positionieren Sie Ihr Modell bequem und sicher. Verwenden Sie verstellbare Stühle und Armlehnen, um sicherzustellen, dass der zu tätowierende

Bereich leicht zugänglich ist. Kommunizieren Sie mit Ihrem Modell, um Bewegungen zu minimieren und eine stabile Arbeitsfläche zu erhalten.
- **Anwendung der Technik:** Bringen Sie das Muster unter Verwendung der geeigneten Nadelkonfigurationen und -techniken an. Achten Sie auf eine gleichmäßige Nadeltiefe und einen gleichmäßigen Druck. Beobachten Sie das Wohlbefinden Ihres Modells und passen Sie Ihre Technik bei Bedarf an.
- **Feedback und Verbesserung:** Holen Sie sich nach Fertigstellung der Tätowierung Feedback von Ihrem Modell und anderen erfahrenen Tätowierern. Konstruktive Kritik hilft dabei, verbesserungswürdige Bereiche zu identifizieren und bietet wertvolle Einblicke in Ihre Technik.

Dokumentieren Sie Ihre Arbeit: Machen Sie hochwertige Fotos von Ihren Übungstattoos. Wenn Sie Ihre Arbeit dokumentieren, können Sie Ihre Fortschritte verfolgen, Muster erkennen und sich Ziele für Ihr weiteres Vorgehen setzen. Eine visuelle Aufzeichnung Ihrer Entwicklung ist von unschätzbarem Wert für den Aufbau Ihres Portfolios und die Präsentation Ihrer Fähigkeiten.

Überprüfung nach der Sitzung: Nach der Sitzung sollten Sie Ihre Arbeit kritisch überprüfen. Vergleichen Sie sie mit Ihren Zielen und stellen Sie fest, in welchen Bereichen Sie erfolgreich waren und in welchen Sie sich verbessern müssen. Nutzen Sie diese Überprüfung, um Ihre nächste Übungseinheit zu planen und sich auf bestimmte Fähigkeiten zu konzentrieren, die verfeinert werden müssen.

Kontinuierliches Üben: Regelmäßiges Üben ist für eine kontinuierliche Verbesserung unerlässlich. Legen Sie einen konsequenten Übungsplan fest und steigern Sie schrittweise die Komplexität Ihrer Entwürfe. Beständigkeit und Hingabe sind der Schlüssel zur Entwicklung von Muskelgedächtnis, Präzision und Kontrolle.

Suchen Sie Mentoren und Feedback: Der Austausch mit erfahrenen Tätowierern und die Suche nach Mentoren können Ihren Lernprozess beschleunigen. Besuchen Sie Workshops, Seminare und Kongresse, um von Fachleuten zu lernen. Konstruktives Feedback und Anleitung helfen dabei, Ihre Technik zu verfeinern und Ihre Fähigkeiten insgesamt zu verbessern.

Durch die Organisation und Durchführung effektiver Übungssitzungen können Sie Ihre Tätowierfähigkeiten systematisch verbessern. Egal, ob Sie an synthetischer Haut oder an lebenden Modellen üben, jede Sitzung ist eine Gelegenheit, zu lernen, zu wachsen und das Fachwissen zu entwickeln, das Sie für eine erfolgreiche Karriere in der Tätowierkunst benötigen.

Kapitel 7

Der Vorgang des Tätowierens

"Der Körper ist eine Leinwand, und Tattoos sind die Pinselstriche, die eine Geschichte erzählen.

Die Kunst und Wissenschaft des Tätowierens

Das Tätowieren ist eine akribische Mischung aus Kunst und Wissenschaft, die Präzision, Geschicklichkeit und ein tiefes Verständnis von Techniken und Werkzeugen erfordert. Jeder Schritt, von der Vorbereitung bis zur Nachsorge, ist entscheidend für die Erstellung eines hochwertigen Tattoos und die Gewährleistung der Sicherheit und Zufriedenheit des Kunden. Dieses Kapitel befasst sich mit dem umfassenden Prozess des Tätowierens und bietet detaillierte Einblicke in jede Phase.

Vorbereitung: Die Bühne bereiten

Die Vorbereitung ist die Grundlage für eine erfolgreiche Tätowierungssitzung. Dazu gehört die Einrichtung eines sauberen und organisierten Arbeitsbereichs, die Sicherstellung, dass der Kunde sich wohlfühlt und informiert ist, und die Vorbereitung der notwendigen Werkzeuge und Materialien.

Einrichtung des Arbeitsbereichs: Ein sauberer und organisierter Arbeitsplatz ist für die Aufrechterhaltung von Hygiene und Effizienz unerlässlich. Desinfizieren Sie alle Oberflächen, einschließlich der Tätowierstation, der Stühle und der umliegenden Bereiche. Legen Sie alle notwendigen Geräte, wie Tätowiermaschinen, Nadeln, Tinten und Reinigungsmittel, in Reichweite bereit. Verwenden Sie Einwegbarrieren zum Abdecken von Oberflächen und Werkzeugen, um Kreuzkontaminationen zu vermeiden.

Sterilisation: Die Sterilisation ist entscheidend, um Infektionen zu verhindern und die Sicherheit der Patienten zu gewährleisten. Autoklavieren Sie alle wiederverwendbaren Geräte, wie Griffe und Schläuche, um Bakterien, Viren und Sporen abzutöten. Verwenden Sie vorsterilisierte Einwegnadeln und -kartuschen. Tragen Sie während des gesamten Tätowiervorgangs Einweghandschuhe und wechseln Sie diese, wenn sie kontaminiert sind.

Kundenberatung: Ein gründliches Beratungsgespräch mit dem Kunden stellt sicher, dass Sie seine Vorstellungen und Präferenzen verstehen. Besprechen Sie das Design, die Platzierung und alle speziellen Wünsche oder Bedenken, die der Kunde haben könnte. Prüfen Sie die Krankengeschichte des Kunden, um mögliche Probleme wie Allergien oder Hautkrankheiten zu erkennen, die den Tätowierungsprozess beeinträchtigen könnten.

Entwurfsvorbereitung: Erstellen oder finalisieren Sie das Tattoo-Design auf der Grundlage der Angaben des Kunden. Verwenden Sie eine Schablone oder zeichnen Sie freihändig auf die Haut des Kunden, um das Design zu skizzieren. Vergewissern Sie sich, dass die Schablone richtig platziert ist und der Kunde mit der Positionierung zufrieden ist, bevor Sie fortfahren. Überprüfen Sie das Design noch einmal auf Genauigkeit und Vollständigkeit.

Der Prozess des Tätowierens: Schritt für Schritt

Der eigentliche Tätowierungsprozess umfasst mehrere Schritte, die jeweils Präzision und Liebe zum Detail erfordern. Hier ist eine Schritt-für-Schritt-Anleitung für die Ausführung einer hochwertigen Tätowierung.

Vorbereitung der Haut: Reinigen Sie die Tätowierstelle mit einer antiseptischen Lösung, um Schmutz, Öl oder Bakterien zu entfernen. Rasieren Sie die Stelle mit einem Einwegrasierer, um eine glatte Oberfläche zu erhalten. Tragen Sie eine dünne Schicht der Schablonenübertragungslösung auf und positionieren Sie die Schablone vorsichtig auf der Haut. Lassen Sie die Schablone vollständig trocknen, bevor Sie mit dem Tätowieren beginnen.

Umrisse: Die Umrisslinie ist die Grundlage der Tätowierung und definiert ihre Struktur und Details. Verwenden Sie eine Linernadel, um saubere, einheitliche Linien zu schaffen. Beginnen Sie mit den großen Umrissen und fügen Sie dann feinere Details hinzu. Achten Sie auf eine ruhige Hand und

gleichmäßigen Druck, um ungleichmäßige Linien zu vermeiden. Wischen Sie während der Arbeit überschüssige Tinte und Blut mit einem Einmaltuch weg.

Schattierung: Schattierungen verleihen der Tätowierung Tiefe und Dimension. Verwenden Sie Schattierungsnadeln, um sanfte Farbverläufe und Übergänge zu schaffen. Verwenden Sie verschiedene Schattierungstechniken wie Schraffur, Kreuzschraffur und Tupfen, um den gewünschten Effekt zu erzielen. Passen Sie die Nadeltiefe und die Maschinengeschwindigkeit an den zu schattierenden Bereich und die gewünschte Intensität an.

Färben: Beim Färben wird die Tätowierung mit festen Farbblöcken ausgefüllt oder es werden gemischte Effekte erzielt. Verwenden Sie Magnum-Nadeln für große Flächen und runde Shader für kleinere Abschnitte. Tragen Sie die Farbe gleichmäßig auf, um Fleckenbildung zu vermeiden. Mischen Sie die Farben sanft, um Farbverläufe und Übergänge zu schaffen. Wischen Sie den Bereich regelmäßig ab, um Sichtbarkeit und Genauigkeit zu gewährleisten.

Hervorhebung: Durch Hervorhebung werden bestimmte Bereiche der Tätowierung kontrastiert und betont. Verwenden Sie weiße oder helle Tinte, um Highlights zu setzen. Setzen Sie die Akzente sparsam und strategisch, um das Gesamtbild zu verbessern. Dieser Schritt kann die Tätowierung hervorheben und ihr einen dreidimensionalen Effekt verleihen.

Letzte Handgriffe: Nach Fertigstellung der Hauptbestandteile der Tätowierung überprüfen Sie das Design auf Unstimmigkeiten oder Bereiche, die nachgebessert werden müssen. Fügen Sie letzte Details hinzu und stellen Sie sicher, dass die Tätowierung sauber und zusammenhängend ist. Diese Phase beinhaltet eine sorgfältige Überprüfung und Verfeinerung, um das bestmögliche Ergebnis zu erzielen.

Pflege nach der Tätowierung: Richtige Heilung sicherstellen

Die richtige Nachsorge ist wichtig, damit die Tätowierung richtig abheilt und ihre Qualität erhält. Geben Sie dem Kunden ausführliche Anweisungen für die Nachsorge mit auf den Weg.

Sofortige Pflege: Reinigen Sie die Stelle nach der Tätowierung mit einer milden, parfümfreien Seife und Wasser. Tupfen Sie die Stelle mit einem sauberen Einmaltuch trocken. Tragen Sie eine dünne Schicht einer empfohlenen Nachbehandlungssalbe auf, um die Tätowierung mit Feuchtigkeit zu versorgen und zu schützen.

Verbinden: Decken Sie die Tätowierung mit einem sterilen, nicht klebenden Verband ab, um sie vor Schmutz und Bakterien zu schützen. Manche Künstler verwenden Plastikfolie, andere bevorzugen atmungsaktive Verbände. Weisen Sie den Kunden an, den Verband ein paar Stunden lang anzubehalten, damit der Heilungsprozess beginnen kann.

Laufende Betreuung: Geben Sie dem Kunden eine umfassende Anleitung für die Nachsorge. Raten Sie ihm, die Tätowierung zweimal täglich vorsichtig mit milder Seife und

Wasser zu waschen, sie trocken zu tupfen und eine dünne Schicht Nachsorgesalbe aufzutragen. Betonen Sie, wie wichtig es ist, die Tätowierung sauber zu halten und mit Feuchtigkeit zu versorgen, ohne es zu übertreiben.

Vermeiden von Komplikationen: Weisen Sie den Kunden an, die Tätowierung nicht in Wasser (z. B. Schwimmbäder, Whirlpools) einzutauchen und sie nicht direktem Sonnenlicht auszusetzen, bis sie vollständig abgeheilt ist. Warnen Sie davor, an der Tätowierung zu zupfen oder zu kratzen, da dies zu Narbenbildung und Tintenverlust führen kann. Erinnern Sie sie daran, lockere, atmungsaktive Kleidung zu tragen, um Irritationen zu vermeiden.

Anzeichen einer Infektion: Klären Sie den Kunden über die Anzeichen einer Infektion auf, wie übermäßige Rötung, Schwellung, Eiter oder Fieber. Ermutigen Sie sie, sich an Sie zu wenden oder einen Arzt aufzusuchen, wenn sie eines dieser Symptome bemerkt.

Nachbereitung des Kunden: Sicherstellung der Kundenzufriedenheit

1. Nach der Tätowierungssitzung wird mit den Kunden nachgefasst, um sicherzustellen, dass sie mit dem Ergebnis zufrieden sind und der Heilungsprozess gut voranschreitet.
2. Kontrollbesuche: Vereinbaren Sie nach einigen Wochen einen Folgetermin oder eine Nachkontrolle mit dem Kunden. So können Sie den Heilungsprozess beurteilen und eventuelle Bedenken oder Nachbesserungen ansprechen.

3. Nachbesserungen: Bieten Sie eine kostenlose Nachbesserung an, wenn die Tätowierung nach der ersten Heilungsphase noch angepasst werden muss. Dieser Service stellt sicher, dass die Tätowierung optimal aussieht und ihre Qualität beibehält.

4. Feedback und Bewertungen: Ermutigen Sie Ihre Kunden, Ihnen Feedback und Bewertungen ihrer Erfahrungen zu geben. Positives Feedback kann dazu beitragen, neue Kunden zu gewinnen, während konstruktive Kritik Ihnen helfen kann, Ihre Techniken und Dienstleistungen zu verbessern.

Kontinuierliche Verbesserung: Verfeinern Sie Ihr Handwerk

Der Tätowierprozess ist eine kontinuierliche Reise des Lernens und der Verbesserung. Bleiben Sie auf dem Laufenden über neue Techniken, Werkzeuge und Branchentrends, um Ihre Fähigkeiten zu verfeinern und Ihren Kunden den bestmöglichen Service zu bieten.

Bildung: Besuchen Sie Workshops, Seminare und Kongresse, um von erfahrenen Künstlern und Branchenexperten zu lernen. Nehmen Sie an Online-Kursen und Foren teil, um Ihr Wissen zu erweitern und über die neuesten Entwicklungen im Tätowieren informiert zu bleiben.

Üben: Regelmäßiges Üben ist wichtig, um Ihre Fähigkeiten zu erhalten und zu verbessern. Üben Sie weiter an synthetischer Haut und lebenden Modellen, um Ihre Techniken zu verfeinern und mit neuen Stilen zu experimentieren.

Vernetzung: Bauen Sie ein Netzwerk von Tätowierern und Branchenexperten auf. Arbeiten Sie zusammen, tauschen Sie Erkenntnisse aus und lernen Sie voneinander. Networking kann wertvolle Möglichkeiten für Wachstum und Entwicklung in Ihrer Karriere bieten.

Indem Sie den Tätowierprozess beherrschen und ständig nach Verbesserungen streben, können Sie sicherstellen, dass jedes von Ihnen gestaltete Tattoo ein Kunstwerk ist, das Ihre Kunden ein Leben lang schätzen werden. Dieses Engagement für Exzellenz und Professionalität bildet die Grundlage für eine erfolgreiche und erfüllende Karriere in der Tätowierkunst.

Vorbereiten des Kunden und des Arbeitsbereichs: Schritte für einen reibungslosen Ablauf des Tätowierens

Die Vorbereitung des Kunden und des Arbeitsbereichs ist entscheidend für eine erfolgreiche und reibungslose Tätowierungssitzung. Eine ordnungsgemäße Vorbereitung gewährleistet Hygiene, Kundenkomfort und Effizienz und schafft die Voraussetzungen für eine qualitativ hochwertige Arbeit.

Beratung und Vorbereitung des Kunden:

1. Erstes Beratungsgespräch: Beginnen Sie mit einem ausführlichen Beratungsgespräch, um die Vorstellungen des Kunden, seine Designvorlieben und die Platzierung zu verstehen. Besprechen Sie alle medizinischen Bedingungen, Allergien oder Hautempfindlichkeiten, die den Tätowierungsprozess beeinflussen könnten.

2. Zustand der Haut: Untersuchen Sie die Haut des Kunden in dem Bereich, der tätowiert werden soll. Vergewissern Sie sich, dass sie frei von Schnitten, Ausschlägen oder Sonnenbrand ist. Gesunde Haut ist wichtig für ein optimales Ergebnis und eine gute Heilung.

3. Informierte Zustimmung: Erklären Sie dem Kunden den Prozess, die möglichen Risiken und die Nachsorgeverfahren. Stellen Sie sicher, dass sie eine Einverständniserklärung unterschreiben, in der sie bestätigen, dass sie die Bedingungen verstehen und ihnen zustimmen.

4. Komfort und Positionierung: Stellen Sie sicher, dass der Kunde bequem sitzt. Verwenden Sie verstellbare Stühle und Armlehnen, um die Tätowierung zu unterstützen und den Zugang zum Tätowierbereich zu ermöglichen. Ein Kunde, der es bequem hat, wird sich weniger bewegen, was zu besseren Ergebnissen führt.

Arbeitsbereich einrichten:

1. Reinigen und Sterilisieren: Desinfizieren Sie alle Oberflächen, einschließlich der Tätowierstation, der Stühle und der umliegenden Bereiche. Verwenden Sie Desinfektionsmittel in Krankenhausqualität, um eine sterile Umgebung zu gewährleisten.

2. Organisieren Sie Werkzeuge und Verbrauchsmaterial: Ordnen Sie alle notwendigen Geräte in Reichweite an. Dazu gehören Tätowiermaschinen, Nadeln, Tinte, Handschuhe und Reinigungsmittel. Verwenden Sie Tabletts oder Wagen, um die Werkzeuge geordnet und zugänglich zu halten.

3. Wegwerfbare Barrieren: Decken Sie alle Oberflächen und Geräte mit Einwegbarrieren ab. Dazu gehören Armlehnen, Arbeitsflächen und Tätowiermaschinen. Tauschen Sie diese Barrieren zwischen den Kunden aus, um Kreuzkontaminationen zu vermeiden.

4. Sterilisierte Ausrüstung: Stellen Sie sicher, dass alle wiederverwendbaren Geräte ordnungsgemäß in einem Autoklaven sterilisiert werden. Verwenden Sie für jeden Kunden vorsterilisierte Einwegnadeln und Kartuschen.

5. Persönliche Schutzausrüstung (PSA): Tragen Sie Einweghandschuhe, eine Maske und eine Schürze. Wechseln Sie die Handschuhe, wenn sie kontaminiert sind, und zwischen den verschiedenen Phasen des Tätowierens.

Vorbereitung der Haut:

1. Reinigen Sie den Bereich: Verwenden Sie eine antiseptische Lösung, um die Haut des Kunden zu reinigen und Schmutz, Öl oder Bakterien zu entfernen. Dieser Schritt hilft, Infektionen zu vermeiden.

2. Rasieren Sie den Bereich: Rasieren Sie die Tätowierungsstelle mit einem Einwegrasierer. Dies gewährleistet eine glatte Oberfläche und verringert das Infektionsrisiko. Reinigen Sie den Bereich nach der Rasur erneut.

3. Schablone auftragen: Tragen Sie eine dünne Schicht der Schablonenübertragungslösung auf die Haut auf. Legen Sie die Schablone vorsichtig auf und achten Sie darauf, dass sie richtig positioniert ist. Lassen Sie die Schablone vollständig trocknen, bevor Sie mit dem Tätowieren beginnen.

Sicherstellung eines reibungslosen Ablaufs der Sitzung:

1. Kommunikation: Pflegen Sie während der gesamten Sitzung eine offene Kommunikation mit dem Kunden. Informieren Sie ihn über jeden Schritt und überprüfen Sie, ob er sich wohl fühlt. Sprechen Sie alle Bedenken umgehend an.

2. Flüssigkeitszufuhr und Pausen: Ermutigen Sie den Kunden, viel zu trinken und bei Bedarf kurze Pausen einzulegen. Dies hilft bei der Schmerzbewältigung und verringert die Müdigkeit sowohl des Kunden als auch des Künstlers.

3. Überwachen Sie die Umgebung: Sorgen Sie für eine gute Beleuchtung des Arbeitsbereichs und eine angenehme Temperatur. Die richtige Beleuchtung sorgt für gute Sicht, während eine angenehme Temperatur dem Kunden hilft, sich zu entspannen.

Durch eine sorgfältige Vorbereitung des Kunden und des Arbeitsbereichs können Tätowierer einen reibungslosen und effizienten Ablauf der Tätowierung gewährleisten. Diese Vorbereitung ist wichtig, um qualitativ hochwertige Tätowierungen zu erstellen und dem Kunden ein positives Erlebnis zu bieten.

Gliederung und Schattierung: Detaillierte Techniken zum Umreißen und Schattieren

Konturierung und Schattierung sind grundlegende Techniken beim Tätowieren, die die Struktur und Tiefe des Designs bestimmen. Die Beherrschung dieser Techniken ist entscheidend für die Erstellung detaillierter, hochwertiger Tattoos.

Gliederungstechniken:

1. **Auswahl der richtigen Nadel:** Verwenden Sie zum Konturieren eine Linernadel. Linernadeln gibt es in verschiedenen Konfigurationen, z. B. als Einzelnadel (1RL) für feine Linien und in größeren Gruppen (z. B. 5RL oder 9RL) für kräftigere Linien. Wählen Sie die passende Größe je nach den Anforderungen des Designs.

2. **Gleichmäßiger Druck:** Üben Sie gleichmäßigen Druck aus, um gleichmäßige Linien zu erzielen. Ein zu starker Druck kann zu Ausbrüchen führen, bei denen sich die Tinte unter der Haut ausbreitet, während ein zu geringer Druck zu schwachen Linien führt. Übung ist wichtig, um eine ruhige Hand und gleichmäßige Druckkontrolle zu entwickeln.

3. **Geschwindigkeit und Spannung der Maschine:** Passen Sie die Geschwindigkeit und Spannung der Maschine an die Nadel und den Hauttyp an. Höhere Geschwindigkeiten werden in der Regel für Futter verwendet, aber es ist wichtig, die richtige Balance zu finden, um die Haut nicht zu beschädigen.

4. **Glatte, kontinuierliche Striche:** Verwenden Sie gleichmäßige, kontinuierliche Striche, um saubere Linien zu erzeugen. Vermeiden Sie das Anhalten und Starten, da dies zu ungleichmäßigen Linien führen kann. Planen Sie den Verlauf Ihrer Linien, um Unterbrechungen zu minimieren.

5. **Dehnen der Haut:** Dehnen Sie die Haut mit Ihrer nicht tätowierenden Hand leicht. So kann die Nadel gleichmäßig in die Haut eindringen und eine glattere Linie erzeugen. Die

richtige Hautspannung ist entscheidend für saubere, präzise Konturen.

6. Abwischen und Reinigen: Wischen Sie überschüssige Tinte und Blut regelmäßig mit einem sauberen Einmaltuch ab. Wenn Sie den Bereich sauber halten, verbessert sich die Sichtbarkeit und die Genauigkeit der Linie wird gewährleistet.

Schattierungstechniken:

1. Auswahl der richtigen Nadel: Verwenden Sie Shader-Nadeln zum Schattieren. Übliche Konfigurationen sind runde Shader (RS) für kleinere Bereiche und Magnum-Nadeln (M1 oder M2) für größere Bereiche. Die Wahl der Nadel wirkt sich auf die Textur und Glätte der Schattierung aus.

2. Schichtung: Bauen Sie die Schattierung allmählich auf, indem Sie die Farbe schichten. Beginnen Sie mit helleren Tönen und fügen Sie nach und nach dunklere Töne hinzu. Diese Technik schafft Tiefe und Dimension, ohne die Haut zu überarbeiten.

3. Gerichtetes Schattieren: Verwenden Sie gerichtete Schattierungstechniken wie Schraffuren und Kreuzschraffuren. Bei der Schraffur werden parallele Linien verwendet, während bei der Kreuzschraffur sich kreuzende Linien verwendet werden. Mit diesen Techniken lassen sich Textur- und Verlaufseffekte erzielen.

4. **Ausfeilen:** Beim "Feathering" werden die Ränder der schattierten Bereiche mit der Haut verschmolzen. Verwenden Sie eine leichte Berührung und kreisende oder streichende Bewegungen, um die Übergänge zwischen hellen und dunklen Bereichen zu mildern. Feathering erzeugt ein glattes, natürliches Aussehen.

5. **Glatte Verläufe:** Erzielen Sie sanfte Farbverläufe, indem Sie den Druck und die Geschwindigkeit der Nadel variieren. Beginnen Sie mit leichtem Druck und erhöhen Sie ihn allmählich, um einen Übergang von hell nach dunkel zu schaffen. Konsequentes Üben hilft, die Kontrolle über die Schattierung von Farbverläufen zu entwickeln.

6. **Tiefe und Dimension:** Berücksichtigen Sie die Lichtquelle und die Schattierung, um realistische Tiefe und Dimension zu erzeugen. Tragen Sie dunklere Schattierungen dort auf, wo die Schatten natürlich fallen, und hellere Schattierungen dort, wo das Licht auftrifft. Dieser Ansatz verstärkt die Dreidimensionalität der Tätowierung.

Mischtechniken:

1. **Farbübergänge:** Bei farbigen Tattoos schafft das Mischen verschiedener Farbtöne sanfte Übergänge. Tragen Sie zuerst die hellere Farbe auf, und mischen Sie dann die dunklere Farbe mit kreisenden Bewegungen ein. Eine leichte Überlappung der Farben hilft, einen nahtlosen Übergang zu erzielen.

2. Grey Wash: Bei der Grauschattierung wird schwarze Tinte mit destilliertem Wasser verdünnt, um verschiedene Grautöne zu erzeugen. Verwenden Sie verschiedene Verdünnungen, um Farbverläufe zu erzeugen und eine Reihe von Farbtönen zu erzielen. Grey Wash ist für realistische Porträts und detaillierte Designs unerlässlich.

Praxis und Präzision:

1. Üben Sie auf synthetischer Haut: Bevor Sie an lebenden Modellen arbeiten, üben Sie das Konturieren und Schattieren auf synthetischer Haut. Dies hilft, das Muskelgedächtnis und die Präzision zu entwickeln.

2. Beurteilen und anpassen: Bewerten Sie Ihre Arbeit während des Tätowierens kontinuierlich. Nehmen Sie die notwendigen Anpassungen vor, um die Qualität der Linien und die Gleichmäßigkeit der Schattierung zu verbessern. Konstruktive Selbstkritik und Feedback von erfahrenen Künstlern sind von unschätzbarem Wert.

Durch die Beherrschung von Konturierungs- und Schattierungstechniken können Tätowierer detaillierte und dynamische Designs erstellen. Diese Fähigkeiten sind die Grundlage der Tätowierkunst und ermöglichen es den Künstlern, hochwertige Tätowierungen mit Tiefe, Textur und Präzision zu erstellen.

Färbung und Feinschliff: Wie man Farbe aufträgt und letzte Handgriffe für ein professionelles Finish anlegt

Das Auftragen von Farbe und der letzte Schliff sind entscheidende Schritte im Tätowierprozess. Diese Techniken erwecken das Design zum Leben und verleihen ihm Lebendigkeit und Tiefe. Das Beherrschen von Farbauftrag und Feinschliff sorgt für ein professionelles und ausgefeiltes Endergebnis.

Färbetechniken:

1. Wählen Sie die richtigen Nadeln: Verwenden Sie Magnum-Nadeln für große Farbflächen und Rundnadeln für kleinere Bereiche. Magnum-Nadeln sorgen für eine gleichmäßige Abdeckung, während runde Shader ideal für detaillierte Arbeiten sind.

2. Farben schichten: Bauen Sie die Farbe schrittweise auf, indem Sie sie schichten. Beginnen Sie mit einer hellen Basis und fügen Sie dunklere Farbtöne hinzu. Diese Technik

verhindert eine Übersättigung und ermöglicht eine bessere Kontrolle der Farbintensität. Durch das Auftragen von Schichten lassen sich außerdem satte, leuchtende Farbtöne erzielen.

3. Farben mischen: Um sanfte Farbübergänge zu schaffen, sollten Sie die Farben nahtlos ineinander übergehen lassen. Tragen Sie zuerst die hellere Farbe auf und lassen Sie dann die dunklere Farbe mit kreisenden oder streichenden Bewegungen in sie übergehen. Eine leichte Überlappung der Farben hilft, einen Farbverlauf zu erzielen. Üben Sie das Überblenden auf synthetischer Haut, um Konsistenz und Präzision zu entwickeln.

4. Farbsättigung: Achten Sie auf eine gleichmäßige Farbsättigung, indem Sie einen gleichmäßigen Druck und eine gleichmäßige Nadeltiefe anwenden. Ungleichmäßiger Druck kann zu fleckigen oder verblassten Bereichen führen. Passen Sie Ihre Technik je nach Hauttyp und Stelle an, um eine gleichmäßige Farbverteilung zu erreichen.

5. Hervorheben und Abschwächen: Verwenden Sie Highlighting- und Lowlighting-Techniken, um Dimensionen hinzuzufügen. Verwenden Sie hellere Farben, wie Weiß oder Hellgelb, in Bereichen, auf die das Licht natürlich fällt. Verwenden Sie dunklere Farbtöne für Schatten und vertiefte Bereiche. Diese Methode erhöht die Dreidimensionalität und den Realismus der Tätowierung.

6. Farbpalette: Wählen Sie eine stimmige Farbpalette, die das Design und den Hautton ergänzt. Berücksichtigen Sie das Zusammenspiel der Farben und wie sie mit der Zeit altern

werden. Hochwertige Farben sorgen für lebendige und langlebige Farben.

Der letzte Schliff:

1. Verstärkung der Linien: Nach dem Auftragen der Farbe verstärken Sie die Konturen, um sicherzustellen, dass sie scharf und klar sind. Dieser Schritt verbessert die Definition und den Kontrast der Tätowierung. Verwenden Sie eine Linernadel und gleichmäßigen Druck für saubere, präzise Linien.

2. Detailarbeit: Fügen Sie komplizierte Details und Texturen hinzu, um das Gesamtdesign zu verbessern. Verwenden Sie feine Nadeln für kleine Elemente, wie Punkte, Linien und Strukturen. Die Detailarbeit verleiht der Tätowierung Tiefe und Komplexität und macht sie optisch ansprechender.

3. Weiße Highlights: Das Hinzufügen von weißen Highlights kann bestimmte Elemente hervorheben und ihnen ein glänzendes Finish verleihen. Verwenden Sie weiße Tinte sparsam, um bestimmte Bereiche hervorzuheben, z. B. Reflexionen oder Lichtpunkte. Diese Technik verstärkt den Kontrast und verleiht einen professionellen Touch.

4. Endreinigung: Sobald die Tätowierung fertig ist, reinigen Sie die Stelle gründlich mit einer milden, parfümfreien Seife und Wasser. Entfernen Sie überschüssige Tinte, Blut und Salbe.

Dieser Schritt sorgt dafür, dass die Tätowierung sauber aussieht und das Endergebnis gut zu sehen ist.

5. Beurteilung und Anpassung: Prüfen Sie die Tätowierung aus verschiedenen Blickwinkeln und bei unterschiedlichen Lichtverhältnissen. Nehmen Sie alle notwendigen Anpassungen vor, wie z. B. das Hinzufügen von mehr Farbe oder das Verstärken von Linien. Die Liebe zum Detail in dieser letzten Phase gewährleistet ein qualitativ hochwertiges Ergebnis.

Anweisungen für die Nachsorge:

1. Sofortige Nachbehandlung: Tragen Sie eine dünne Schicht einer empfohlenen Nachbehandlungssalbe auf die Tätowierung auf. Decken Sie die Stelle mit einem sterilen, nicht klebenden Pflaster oder einer Plastikfolie ab, um sie vor Schmutz und Bakterien zu schützen.

2. Aufklärung des Kunden: Geben Sie dem Kunden ausführliche Anweisungen für die Nachsorge. Raten Sie ihnen, die Tätowierung vorsichtig mit milder Seife und Wasser zu waschen, sie trocken zu tupfen und eine dünne Schicht Nachbehandlungssalbe aufzutragen. Betonen Sie, wie wichtig es ist, die Tätowierung sauber zu halten und mit Feuchtigkeit zu versorgen, ohne es zu übertreiben.

3. Vermeiden von Komplikationen: Weisen Sie den Kunden an, die Tätowierung nicht in Wasser (z. B. Schwimmbäder, Whirlpools) einzutauchen und sie nicht direktem Sonnenlicht

auszusetzen, bis sie vollständig abgeheilt ist. Warnen Sie davor, an der Tätowierung zu zupfen oder zu kratzen, da dies zu Narbenbildung und Tintenverlust führen kann. Erinnern Sie sie daran, lockere, atmungsaktive Kleidung zu tragen, um Irritationen zu vermeiden.

4. Nachsorge: Vereinbaren Sie einen Folgetermin oder eine Nachkontrolle mit dem Kunden nach ein paar Wochen, um den Heilungsprozess zu beurteilen. Bieten Sie bei Bedarf eine kostenlose Auffrischungssitzung an, um sicherzustellen, dass die Tätowierung optimal aussieht.

Kontinuierliche Verbesserung:

1. Praxis und Feedback: Üben Sie fortlaufend Farbauftrag und Finishing-Techniken an synthetischer Haut und lebenden Modellen. Holen Sie sich Feedback von erfahrenen Künstlern und Mentoren, um Ihre Fähigkeiten zu verfeinern.

2. Bleiben Sie auf dem Laufenden: Halten Sie sich über neue Techniken, Werkzeuge und Branchentrends auf dem Laufenden. Besuchen Sie Workshops, Seminare und Kongresse, um von Experten zu lernen und Ihr Wissen zu erweitern.

Durch die Beherrschung von Farbauftrag und Feinschliff können Tätowierer ihre Arbeit auf ein professionelles Niveau heben. Diese Techniken sorgen für lebendige,

detaillierte und ausgefeilte Tätowierungen, die den Test der Zeit bestehen und das Können und die Hingabe des Künstlers widerspiegeln.

Kapitel 8

Fortgeschrittene Techniken und Spezialisierungen

"Ein Kunstwerk ist eine Welt für sich, die die Sinne und Gefühle der Welt des Künstlers widerspiegelt." - Hans Hofmann_

Die Entwicklung der Tattoo-Kunst

So wie sich die Tätowierkunst weiterentwickelt, so entwickeln sich auch die Techniken und Spezialisierungen, die die Künstler anwenden. Die Beherrschung fortgeschrittener Techniken steigert nicht nur die Qualität der Arbeit, sondern ermöglicht es den Künstlern auch, neue kreative Bereiche zu erforschen und ihren Kunden einzigartige, persönliche Erfahrungen zu bieten. Dieses Kapitel befasst sich mit verschiedenen fortgeschrittenen Tätowiertechniken und Spezialisierungen und vermittelt ein umfassendes Verständnis für deren Anwendung und Vorteile.

Fortgeschrittene Techniken des Tätowierens

Porträt-Tattoos: Porträt-Tätowierungen erfordern außergewöhnliches Geschick und Liebe zum Detail. Diese

Tätowierungen zielen darauf ab, das Abbild einer Person nachzubilden, sei es ein geliebter Mensch, eine Berühmtheit oder eine historische Figur.

1. **Referenzbilder:** Hochwertige Referenzbilder sind entscheidend. Verwenden Sie mehrere Bilder, um verschiedene Blickwinkel und Details zu erfassen. Je detaillierter die Referenz ist, desto genauer wird die Tätowierung sein.

2. **Schichtung und Schattierung:** Bei Porträts kommt es stark auf Schichtung und Schattierung an, um Tiefe und Realismus zu erzeugen. Verwenden Sie feine Nadeln für detaillierte Arbeiten und Magnum-Nadeln für weiche Schattierungen. Bauen Sie allmählich Schichten auf, indem Sie mit den hellsten Schattierungen beginnen und zu den dunkelsten übergehen.

3. **Verständnis der Anatomie:** Ein tiefes Verständnis der menschlichen Anatomie ist unerlässlich. Das Wissen um das Spiel von Licht und Schatten auf den Gesichtszügen trägt zu einer naturgetreuen Darstellung bei.

Realismus und Hyperrealismus: Realismus-Tattoos streben danach, lebensechte Bilder zu schaffen, während der Hyperrealismus noch einen Schritt weiter geht und darauf abzielt, Kunstwerke zu schaffen, die realer erscheinen als die Realität selbst.

1. Aufmerksamkeit für Details: Konzentrieren Sie sich auf winzige Details, wie z. B. Hauttextur, Reflexionen und subtile Farbvariationen. Jedes kleine Element trägt zum Gesamtrealismus bei.

2. Fließende Übergänge: Fließende Übergänge zwischen Farben und Schattierungen sind entscheidend. Verwenden Sie eine Kombination aus Tupfen, weichen Schattierungen und Mischtechniken.

3. Hochwertige Tinte: Die Verwendung hochwertiger Tinten gewährleistet lebendige und lang anhaltende Ergebnisse. Die richtige Wahl der Farben kann den Realismus der Tätowierung erheblich beeinflussen.

Schwarze und graue Tattoos: Schwarze und graue Tattoos, auch bekannt als monochromatische Tattoos, verwenden unterschiedliche Schattierungen von Schwarz und Grau, um Tiefe und Dimension zu schaffen.

1. Grauwaschtechniken: Mischen Sie verschiedene Verdünnungen von schwarzer Tinte mit destilliertem Wasser, um verschiedene Grautöne zu erzeugen. Üben Sie Grauwaschtechniken, um weiche Farbverläufe und realistische Schatten zu erzielen.

2. Kontrast und Tiefe: Ein hoher Kontrast ist der Schlüssel zur Schaffung von Tiefe. Verwenden Sie dunklere Farbtöne für

die Schatten und hellere Farbtöne für die Lichter, um das Design hervorzuheben.

3. Textur und Details: Konzentrieren Sie sich darauf, Textur und feine Details hinzuzufügen. Techniken wie Tupfen und Kreuzschraffuren können den Realismus und die Komplexität von schwarzen und grauen Tätowierungen verbessern.

Geometrische und Dotwork-Tattoos: Geometrische Tattoos konzentrieren sich auf Formen und Muster, während bei Dotwork Bilder mit Punkten unterschiedlicher Größe und Dichte entstehen.

1. Präzision und Symmetrie: Geometrische Tätowierungen erfordern eine präzise Linienführung und Symmetrie. Verwenden Sie Lineale und Schablonen, um die Genauigkeit zu wahren.

2. Punktdichte: Bei der Punktarbeit steuern Sie die Dichte und Größe der Punkte, um Schattierungen und Farbverläufe zu erzeugen. Diese Technik erfordert Geduld und eine ruhige Hand.

3. Kombinierte Techniken: Kombinieren Sie geometrische Muster mit Dotwork, um komplizierte und visuell beeindruckende Designs zu erstellen. Experimentieren Sie mit verschiedenen Formen und Mustern, um einzigartige Kompositionen zu entwickeln.

Aquarell-Tattoos: Aquarell-Tattoos ahmen das Aussehen von Aquarellgemälden nach und verwenden leuchtende Farben und abstrakte Formen.

1. Mischen und Schichtung: Um den Aquarelleffekt zu erzielen, müssen die Farben sorgfältig gemischt und geschichtet werden. Verwenden Sie sanfte und kreisende Bewegungen, um weiche Übergänge zu schaffen.

2. Negativer Raum: Verwenden Sie den Negativraum, um die Fließfähigkeit und Transparenz des Designs zu verbessern. Diese Technik hilft, die Leichtigkeit und den Fluss von Aquarellfarben zu imitieren.

3. Farbpalette: Wählen Sie eine kohärente Farbpalette, die die Farbtöne von Aquarellbildern nachahmt. Hochwertige Tinten sorgen für lebendige und lang anhaltende Ergebnisse.

Spezialisierungen in der Tätowierung

Cover-Up-Tätowierungen: Bei Cover-Up-Tätowierungen werden Tätowierungen entworfen, um bereits vorhandene zu verdecken. Dies erfordert Kreativität und strategische Planung.

1. Beurteilung und Planung: Beurteilen Sie die vorhandene Tätowierung und planen Sie das Cover-up-Design entsprechend. Dunklere und komplexere Motive sind in der Regel leichter zu überdecken.

2. Schichtung und Schattierung: Verwenden Sie Überlagerungs- und Schattierungstechniken, um das Cover-up mit der alten Tätowierung zu vermischen. Das Ziel ist es, das alte Design zu verdecken und gleichzeitig ein neues, zusammenhängendes Kunstwerk zu schaffen.

3. Kundenberatung: Arbeiten Sie eng mit dem Kunden zusammen, um seine Erwartungen und Wünsche zu verstehen. Eine klare Kommunikation ist unerlässlich, um die Zufriedenheit mit dem Endergebnis sicherzustellen.

Medizinische und kosmetische Tätowierungen: Zu diesen Tätowierungen gehören Verfahren wie Narbenverdeckung, Brustwarzenrekonstruktion und Permanent Make-up.

1. Verstehen von Hautkrankheiten: Die Kenntnis der verschiedenen Hautkrankheiten und ihrer Auswirkungen auf das Tätowieren ist von entscheidender Bedeutung. Dies gewährleistet sichere und effektive Ergebnisse.

2. Spezialisierte Ausrüstung: Verwenden Sie spezielle Geräte und Pigmente, die für medizinische und kosmetische Tätowierungen entwickelt wurden. Diese Werkzeuge unterscheiden sich oft von denen, die beim traditionellen Tätowieren verwendet werden.

3. Präzision und Subtilität: Medizinische und kosmetische Tattoos erfordern Präzision und Subtilität. Ziel ist es, natürlich

aussehende Ergebnisse zu erzielen, die das Erscheinungsbild und das Selbstbewusstsein des Kunden verbessern.

Biomechanische und bio-organische Tattoos: Bei diesen Stilen werden Elemente der menschlichen Anatomie mit mechanischen oder organischen Formen kombiniert, wodurch futuristische und unwirkliche Designs entstehen.

1. Kreativität und Vorstellungskraft: Diese Stile bieten ein hohes Maß an kreativer Freiheit. Experimentieren Sie mit der Kombination von mechanischen Elementen, wie Zahnrädern und Schaltkreisen, mit organischen Formen wie Muskeln und Sehnen.

2. Tiefe und Dimension: Verwenden Sie Schattierungen und perspektivische Techniken, um Tiefe und Dreidimensionalität zu erzeugen. Dies erhöht den Realismus und die Komplexität des Entwurfs.

3. Integration in die Körperkonturen: Gestalten Sie die Tätowierung so, dass sie mit den natürlichen Konturen des Körpers fließt. So entsteht ein kohärentes und dynamisches Aussehen, das sich mit dem Körper zu bewegen scheint.

Japanische Irezumi: Traditionelle japanische Tätowierungen, die als Irezumi bekannt sind, sind reich an Symbolik und Geschichte.

1. Kulturelles Wissen: Das Verständnis der kulturellen Bedeutung und Symbolik traditioneller japanischer Motive ist unerlässlich. Dieses Wissen sorgt für Respekt und Authentizität in den Entwürfen.

2. Komposition und Fluss: Japanische Tattoos sind oft großflächig und bedecken große Teile des Körpers. Achten Sie auf die Komposition und den Fluss des Designs, damit es sich natürlich an den Körper anpasst.

3. Farbe und Details: Verwenden Sie kräftige Farben und komplizierte Details, um traditionelle japanische Designs zum Leben zu erwecken. Hochwertige Farben und präzise Linienführung sind entscheidend, um den gewünschten Effekt zu erzielen.

Kontinuierliches Lernen und Innovation

Fortgeschrittene Techniken und Spezialisierungen erfordern ständiges Lernen und Innovation. Tätowierer sollten sich über Branchentrends auf dem Laufenden halten, Workshops und Kongresse besuchen und sich von erfahrenen Profis beraten lassen. Experimentieren und Üben sind der Schlüssel zur Beherrschung dieser fortgeschrittenen Fähigkeiten und zur Erweiterung Ihres künstlerischen Repertoires.

Workshops und Kongresse: Besuchen Sie Branchenveranstaltungen, um von Experten zu lernen und sich mit anderen Fachleuten zu vernetzen. Diese Veranstaltungen

bieten wertvolle Möglichkeiten, neue Erkenntnisse und Techniken zu gewinnen.

Online-Ressourcen: Nutzen Sie Online-Ressourcen wie Tutorials, Foren und Kurse, um Ihre Kenntnisse und Fähigkeiten zu erweitern. Das Internet bietet eine Fülle von Informationen, die Ihre Praxis verbessern können.

Mentorschaft: Lassen Sie sich von erfahrenen Tätowierern betreuen. Mentoren können Ihnen Anleitung, Feedback und Unterstützung bieten und Ihnen dabei helfen, die Komplexität der fortgeschrittenen Techniken und Spezialisierungen zu bewältigen.

Üben und Experimentieren: Regelmäßiges Üben und Experimentieren sind unerlässlich, um fortgeschrittene Techniken zu beherrschen. Verwenden Sie synthetische Haut und lebende Modelle, um Ihre Fähigkeiten zu verfeinern und neue Stile zu erkunden.

Porträts und Realismus: Techniken für naturgetreue Tattoos

Porträt- und Realismus-Tattoos gehören zu den anspruchsvollsten und lohnendsten Stilen in der Tattoo-Kunst. Diese Tätowierungen zielen darauf ab, die Ähnlichkeit und das Wesen ihrer Motive mit unglaublicher Detailtreue und Genauigkeit einzufangen. Hier sind die wichtigsten Techniken für die Erstellung lebensechter Tätowierungen:

Qualitativ hochwertige Referenzfotos: Die Grundlage für ein erfolgreiches Porträt-Tattoo ist ein hochwertiges Referenzfoto. Wählen Sie Bilder mit klaren Details, guter Beleuchtung und hoher Auflösung. Mehrere Bezugswinkel können helfen, die Merkmale des Motivs besser zu verstehen.

Verständnis der Anatomie: Ein tiefes Verständnis der menschlichen Anatomie ist entscheidend. Das Wissen über die Struktur des Gesichts, die Anordnung der Muskeln und die Interaktion des Lichts mit verschiedenen Oberflächen hilft bei der Erstellung realistischer Tattoos. Studieren Sie anatomische Tabellen und üben Sie das Skizzieren von Gesichtszügen, um die Genauigkeit zu verbessern.

Mit Präzision umreißen: Während bei Realismus-Tattoos harte Konturen oft vermieden werden, kann ein leichter, präziser Umriss als Orientierung dienen. Verwenden Sie feine Liner-Nadeln, um subtile Konturen zu schaffen, die die Struktur des Porträts erhalten, ohne es zu erdrücken.

Schichtung und Schattierung: Schichtung und Schattierung sind entscheidend, um Tiefe und Dimension zu erreichen. Beginnen Sie mit den hellsten Schattierungen und arbeiten Sie sich allmählich bis zu den dunkelsten Bereichen vor. Verwenden Sie verschiedene Schattierungstechniken, wie z. B. weiche Schattierung und Tupfen, um weiche Übergänge und realistische Texturen zu schaffen.

Glatte Verläufe: Glatte Farbverläufe sind für einen realistischen Eindruck unerlässlich. Verwenden Sie Magnum-Nadeln, um Schattierungen nahtlos zu überblenden. Üben Sie

weiche Schattierungstechniken, um sanfte Übergänge zwischen hellen und dunklen Bereichen zu schaffen.

Textur und Details: Das Hinzufügen von Texturen erhöht den Realismus der Tätowierung. Achten Sie auf die Hauttextur, Haarsträhnen und andere feine Details. Verwenden Sie einzelne Nadeln oder kleine Konfigurationen, um komplizierte Details hinzuzufügen, ohne die Haut zu überarbeiten.

Hervorheben und Kontrastieren: Der richtige Einsatz von Lichtern und Kontrasten erweckt ein Porträt zum Leben. Verwenden Sie weiße oder hellere Farben sparsam, um dort Highlights zu setzen, wo das Licht natürlich auf das Gesicht trifft. Sorgen Sie für einen starken Kontrast zwischen hellen und dunklen Bereichen, um Tiefe und Dimension zu verstärken.

Realistische Farbpalette: Wählen Sie eine Farbpalette, die natürliche Hauttöne und subtile Variationen nachahmt, um realistische Farben zu erhalten. Verwenden Sie hochwertige Tinten, um lebendige und lang anhaltende Farben zu gewährleisten. Mischen Sie die Farben, um die perfekten Schattierungen für verschiedene Teile des Porträts zu erzielen.

Geduld und Präzision: Realistische Tätowierungen erfordern Geduld und Präzision. Nehmen Sie sich Zeit, um die Schichten und Details nach und nach aufzubauen. Langsames und methodisches Arbeiten gewährleistet Genauigkeit und verringert das Risiko von Fehlern.

Feedback und Verfeinerung: Holen Sie sich Feedback von erfahrenen Künstlern und Mentoren. Konstruktive Kritik hilft dabei, verbesserungswürdige Bereiche zu identifizieren und Techniken zu verfeinern. Regelmäßiges Üben und kontinuierliches Lernen sind unerlässlich, um den Realismus zu meistern.

Durch die Beherrschung dieser Techniken können Tätowierer atemberaubende, naturgetreue Porträts erstellen, die das Wesen und die Persönlichkeit ihrer Motive einfangen und jedes Stück zu einem einzigartigen Kunstwerk machen.

Abdeckungen und Korrekturen: Wie man alte oder unerwünschte Tattoos behandelt und korrigiert

Bei Cover-up- und Korrektur-Tätowierungen werden alte, verblasste oder unerwünschte Tätowierungen in neue, ansprechende Designs verwandelt. Dieser Prozess erfordert Kreativität, strategische Planung und technisches Geschick, um erfolgreiche Ergebnisse zu erzielen.

Beurteilung und Planung: Der erste Schritt bei einem Cover-up oder einer Korrektur ist eine gründliche Beurteilung der vorhandenen Tätowierung. Beurteilen Sie die Größe, Farbe und Platzierung der alten Tätowierung. Besprechen Sie mit dem Kunden seine Erwartungen und Vorlieben für das neue Design.

Gestaltungsstrategie: Wählen Sie ein Design, das die alte Tätowierung wirksam überdecken kann. Dunklere und kompliziertere Designs eignen sich in der Regel besser für Cover-ups. Ziehen Sie Elemente wie Blumen, Mandalas oder abstrakte Muster in Betracht, die die Linien und Farben der alten Tätowierung verdecken können.

Schichtung und Schattierung: Verwenden Sie Schichtungs- und Schattierungstechniken, um die alte Tätowierung mit dem neuen Design zu vermischen. Beginnen Sie mit einer festen Grundschicht, um die alte Tätowierung zu verdecken. Bauen Sie nach und nach Schichten mit verschiedenen Schattierungen und Texturen auf, um Tiefe und Komplexität zu erzeugen.

Wahl der Farbe: Dunkle Farben wie Schwarz, Dunkelblau und tiefe Grüntöne sind gut geeignet, um alte Tätowierungen zu überdecken. Helle Farben können strategisch eingesetzt werden, um Highlights und Details hinzuzufügen. Wählen Sie Farben, die das neue Design ergänzen und die alte Tinte wirksam verdecken.

Einbindung des alten Designs: Manchmal können Elemente der alten Tätowierung in das neue Design integriert werden. Dieser Ansatz kann dem Cover-up Einzigartigkeit verleihen und die Menge an Tinte reduzieren, die zum Verdecken der alten Tätowierung erforderlich ist.

Präzision und Detailgenauigkeit: Achten Sie genau auf Details und Ränder, um sicherzustellen, dass die alte

Tätowierung vollständig verdeckt wird. Verwenden Sie feine Nadeln für detaillierte Arbeiten und Magnum-Nadeln für größere Flächen. Präzision in der Anwendung sorgt für ein sauberes und stimmiges Endergebnis.

Zustand der Haut: Achten Sie auf den Zustand der Haut über der alten Tätowierung. Narbengewebe oder unebene Haut können das Auftragen der neuen Tinte beeinträchtigen. Passen Sie Ihre Technik entsprechend an, indem Sie leichteren Druck ausüben und vorsichtig schattieren, um eventuelle Unregelmäßigkeiten auszugleichen.

Aufklärung des Kunden: Klären Sie den Kunden über den Cover-up-Prozess und realistische Erwartungen auf. Informieren Sie sie darüber, dass möglicherweise mehrere Sitzungen erforderlich sind, um das gewünschte Ergebnis zu erzielen, insbesondere bei sehr dunklen oder großen alten Tattoos.

Anweisungen zur Nachbehandlung: Geben Sie detaillierte Nachsorgeanweisungen, um eine gute Heilung zu gewährleisten. Weisen Sie die Kundin darauf hin, dass sie ein striktes Nachsorgeschema einhalten muss, das unter anderem beinhaltet, dass der Bereich sauber, mit Feuchtigkeit versorgt und vor der Sonne geschützt wird.

Kontinuierliches Lernen: Bleiben Sie auf dem Laufenden über neue Techniken und Fortschritte beim Cover-up-Tätowieren. Besuchen Sie Workshops und Seminare und

tauschen Sie sich mit anderen Fachleuten aus, um Ihre Fähigkeiten und Kenntnisse zu erweitern.

Durch die Beherrschung der Techniken des Abdeckens und der Korrekturen können Tätowierer unerwünschte Tätowierungen in schöne neue Designs verwandeln und ihren Kunden ein neues Gefühl von Selbstvertrauen und Zufriedenheit vermitteln.

Spezialeffekte und 3D-Tattoos: Mehr Tiefe und Dimension für Ihr Werk

Spezialeffekte und 3D-Tattoos stehen an der Spitze der modernen Tätowierkunst und verschieben die Grenzen von Kreativität und Technik. Diese Tätowierungen erzeugen die Illusion von Tiefe und Dimension, so dass das Kunstwerk von der Haut zu springen scheint. Die Beherrschung dieser fortschrittlichen Techniken erfordert ein tiefes Verständnis von Schattierung, Perspektive und Farbe.

Verstehen von Tiefe und Perspektive: Die Grundlage für 3D-Tattoos liegt im Verständnis, wie Licht, Schatten und Perspektive die Illusion von Tiefe erzeugen. Studieren Sie die Prinzipien des perspektivischen Zeichnens, einschließlich Fluchtpunkte und Verkürzung, um dreidimensionale Objekte auf einer zweidimensionalen Fläche genau darzustellen.

Fortgeschrittene Schattierungstechniken: Schattierungen sind entscheidend für die Schaffung von Tiefe. Verwenden Sie

eine Kombination aus weichen Schattierungen, Tupfen und Farbverlaufstechniken, um weiche Übergänge zwischen hellen und dunklen Bereichen zu erzielen. Der allmähliche Aufbau von Schichten erhöht den Realismus der Tätowierung.

Lichter und Schatten: Die richtige Platzierung von Lichtern und Schatten ist entscheidend für den 3D-Effekt. Die Lichter sollten den natürlichen Lichteinfall auf das Motiv nachahmen, während die Schatten den Konturen und Vertiefungen folgen sollten. Verwenden Sie weiße oder hellere Farben sparsam, um realistische Lichter zu erzeugen, und dunklere Farben für tiefe Schatten.

Farbtheorie und Anwendung: Das Verständnis der Farbtheorie verbessert die dreidimensionale Wirkung. Verwenden Sie kontrastierende Farben, um eine visuelle Trennung zwischen den Elementen zu schaffen. Warme Farben (Rot- und Orangetöne) drängen nach vorne, während kühle Farben (Blau- und Grüntöne) zurücktreten und so ein Gefühl von Tiefe vermitteln.

Textur und Details: Das Hinzufügen von Texturen erhöht den Realismus von 3D-Tattoos. Verwenden Sie feine Nadeln, um detaillierte Texturen wie Hautporen, Gewebestrukturen oder Oberflächenunregelmäßigkeiten zu erzeugen. Die Liebe zum Detail macht die Tätowierung überzeugender und visuell ansprechender.

Optische Illusionen: Bei 3D-Tätowierungen werden oft optische Täuschungen eingesetzt, um den Effekt zu verstärken. Techniken wie Trompe-l'oeil (Täuschung des Auges) können Elemente der Tätowierung so erscheinen lassen, als würden

sie physisch aus der Haut herausragen oder in diese zurücktreten.

Schichtung und Tiefe: Verwenden Sie die Schichtung, um der Tätowierung Tiefe zu verleihen. Beginnen Sie mit dem Hintergrund und fügen Sie nach und nach Vordergrundelemente hinzu. Dieser Ansatz ahmt die natürliche Schichtung von Objekten im Raum nach und verstärkt die dreidimensionale Illusion.

Dynamische Kompositionen: Entwerfen Sie dynamische Kompositionen, die mit den Konturen des Körpers interagieren. Die Platzierung auf gekrümmten oder markanten Bereichen wie Schultern, Waden oder Rippen kann den 3D-Effekt verstärken. Achten Sie darauf, dass das Design natürlich mit der Körperform fließt.

Zusammenarbeit mit Kunden: Arbeiten Sie eng mit den Kunden zusammen, um ihre Vorstellungen und Präferenzen zu verstehen. Besprechen Sie die Durchführbarkeit ihrer Ideen und geben Sie Hilfestellung, um den besten 3D-Effekt zu erzielen. Klare Kommunikation sorgt für Kundenzufriedenheit und realistische Erwartungen.

Praxis und Innovation: Regelmäßiges Üben ist für die Beherrschung von 3D-Techniken unerlässlich. Experimentieren Sie mit verschiedenen Stilen, Themen und Ansätzen, um Ihre Fähigkeiten zu verfeinern. Halten Sie sich über neue Trends und Fortschritte in der Tätowierkunst auf dem Laufenden, um die Grenzen Ihrer Arbeit ständig zu erweitern.

Nachsorge für 3D-Tattoos: Die richtige Nachsorge ist entscheidend für den Erhalt der Qualität von 3D-Tattoos. Geben Sie Ihren Kunden ausführliche Anweisungen, wie sie ihr Tattoo während des Heilungsprozesses pflegen und es vor Sonneneinstrahlung und anderen schädlichen Faktoren schützen können.

Durch die Beherrschung von Spezialeffekten und 3D-Tätowierungstechniken können die Künstler visuell atemberaubende und innovative Designs schaffen, die fesseln und beeindrucken. Diese fortschrittlichen Fähigkeiten heben die Tattoo-Kunst hervor und bieten den Kunden einzigartige und dynamische Stücke, die sich als wahre Kunstwerke abheben.

Kapitel 9

Aufbau Ihres Portfolios und Ihrer Marke

"Deine Marke ist das, was andere Leute über dich sagen, wenn du nicht im Raum bist." - Jeff Bezos_

Die Wichtigkeit eines starken Portfolios und einer starken Marke

In der wettbewerbsintensiven Welt der Tätowierkunst ist der Aufbau eines starken Portfolios und einer persönlichen Marke unerlässlich, um sich von der Masse abzuheben und Kunden zu gewinnen. Ein gut zusammengestelltes Portfolio zeigt Ihre Fähigkeiten, Ihre Vielseitigkeit und Ihren künstlerischen Stil, während eine kohärente Marke Ihre berufliche Identität und Ihre Werte vermittelt. Zusammen bilden sie die Grundlage für Ihren Ruf und Ihren Erfolg in der Branche.

Ein überzeugendes Portfolio erstellen

Vielfältige und qualitativ hochwertige Arbeiten: Ihr Portfolio sollte ein breites Spektrum an Stilen und Techniken zeigen, um Ihre Vielseitigkeit zu demonstrieren. Fügen Sie Beispiele für verschiedene Arten von Tätowierungen ein, z. B. traditionelle, realistische, schwarz-graue, farbige und abstrakte Designs. Jedes Werk sollte Ihre Fähigkeit unterstreichen, verschiedene

künstlerische Elemente auszuführen, von feinen Linien bis hin zu komplexen Schattierungen und Farbverläufen.

Professionelle Fotografie: Hochwertige Bilder sind entscheidend, um Ihre Arbeit wirkungsvoll zu präsentieren. Investieren Sie in eine gute Kamera oder beauftragen Sie einen professionellen Fotografen mit der Aufnahme Ihrer Tätowierungen. Achten Sie darauf, dass die Fotos gut beleuchtet und klar sind und aus mehreren Blickwinkeln aufgenommen wurden, um die Details und die Handwerkskunst Ihrer Arbeit zu zeigen. Vermeiden Sie die Verwendung von Filtern oder eine starke Bearbeitung, da dies die tatsächliche Tätowierung falsch darstellen kann.

Vorher- und Nachher-Aufnahmen: Mit Vorher-/Nachher-Aufnahmen von Cover-up-Tätowierungen können Sie Ihr Können bei der Umwandlung alter oder unerwünschter Tätowierungen in neue, schöne Designs unter Beweis stellen. Dies unterstreicht nicht nur Ihre technischen Fähigkeiten, sondern auch Ihre Kreativität und Problemlösungskompetenz.

Kundenempfehlungen: Zeugnisse von zufriedenen Kunden verleihen Ihrem Portfolio Glaubwürdigkeit. Positives Feedback und persönliche Geschichten über ihre Tattoo-Erfahrungen können das Vertrauen potenzieller Kunden stärken und Ihre Professionalität und Ihren Kundenservice hervorheben.

Ständige Aktualisierungen: Aktualisieren Sie Ihr Portfolio regelmäßig mit neuen Arbeiten. Dies zeigt, dass Sie aktiv sind und Ihr Handwerk kontinuierlich verbessern. Entfernen Sie

ältere oder weniger repräsentative Arbeiten, um sicherzustellen, dass Ihr Portfolio stets Ihren aktuellen Kenntnisstand und Ihre künstlerische Ausrichtung widerspiegelt.

Digitale und physische Portfolios: Führen Sie sowohl eine digitale als auch eine physische Version Ihres Portfolios. Ein digitales Portfolio kann leicht in sozialen Medien, auf Websites und in Online-Galerien veröffentlicht werden. Ein physisches Portfolio, oft in Form eines hochwertigen Fotobuchs, ist nützlich für persönliche Beratungsgespräche und Kongresse.

Entwickeln Sie Ihre persönliche Marke

Definieren Sie Ihre Markenidentität: Ihre Markenidentität ist die visuelle und emotionale Darstellung Ihres Unternehmens. Dazu gehören Ihr Logo, Ihr Farbschema, Ihre Typografie und Ihre allgemeine Ästhetik. Wählen Sie Elemente, die Ihren künstlerischen Stil und Ihre Persönlichkeit widerspiegeln. Die Konsistenz dieser Elemente über alle Plattformen hinweg trägt dazu bei, ein erkennbares und professionelles Image zu schaffen.

Verfassen eines Leitbilds: Ein klares und präzises Leitbild vermittelt Ihre Werte, Ziele und das, was Sie von anderen Künstlern unterscheidet. Es sollte Ihr Engagement für Qualität, Kreativität und Kundenzufriedenheit zum Ausdruck bringen. Diese Erklärung kann auf Ihrer Website, Ihren Profilen in den

sozialen Medien und Ihren Werbematerialien veröffentlicht werden.

Erstellen einer professionellen Website: Eine gut gestaltete Website ist eine zentrale Anlaufstelle für Ihr Portfolio, Ihre Kontaktinformationen und Ihr Buchungssystem. Sie sollte einfach zu navigieren, visuell ansprechend und mobilfreundlich sein. Sie sollte eine "Über uns"-Seite enthalten, auf der Sie Ihre Geschichte und Philosophie erzählen, eine Galerie Ihrer besten Arbeiten, Kundenstimmen und einen Blog, in dem Sie Einblicke und Neuigkeiten mitteilen.

Soziale Medien nutzen: Social-Media-Plattformen wie Instagram, Facebook und Pinterest sind leistungsstarke Instrumente, um Ihre Arbeit zu präsentieren und mit potenziellen Kunden in Kontakt zu treten. Posten Sie regelmäßig, verwenden Sie hochwertige Bilder und ansprechende Bildunterschriften. Verwenden Sie Hashtags, um die Sichtbarkeit zu erhöhen und ein breiteres Publikum zu erreichen. Interagieren Sie mit Ihren Followern, indem Sie zeitnah auf Kommentare und Nachrichten reagieren.

Networking und Zusammenarbeit: Der Aufbau eines starken Netzwerks innerhalb der Tattoo-Community und verwandter Branchen kann Ihre Marke stärken. Nehmen Sie an Kongressen, Workshops und Branchenveranstaltungen teil, um mit anderen Künstlern, Lieferanten und potenziellen Kunden in Kontakt zu treten. Arbeiten Sie gemeinsam mit anderen Künstlern an Projekten, um Ihre Reichweite zu vergrößern und Ihre Vielseitigkeit zu zeigen.

Kundenerlebnis: Bei Ihrer Marke geht es nicht nur um Ihre Kunstwerke, sondern auch um die Erfahrung, die Sie Ihren Kunden bieten. Sorgen Sie für ein einladendes, sauberes und professionelles Umfeld in Ihrem Studio. Kommunizieren Sie klar und professionell, von der ersten Beratung bis zur Nachbetreuung. Positive Kundenerfahrungen führen zu Mund-zu-Mund-Propaganda und Wiederholungsaufträgen.

Marketing und Werbung: Setzen Sie verschiedene Marketingstrategien ein, um Ihre Marke zu bewerben. Dazu können Online-Werbung, die Teilnahme an lokalen Veranstaltungen, die Zusammenarbeit mit Influencern und das Angebot von Werbeaktionen oder Treueprogrammen gehören. Konsistente und strategische Marketingmaßnahmen tragen dazu bei, Ihren Bekanntheitsgrad zu erhöhen und neue Kunden zu gewinnen.

Authentizität der Marke: Authentizität ist der Schlüssel zum Aufbau eines treuen Kundenstamms. Bleiben Sie Ihrem künstlerischen Stil und Ihren persönlichen Werten treu. Kunden fühlen sich zu Künstlern hingezogen, die authentisch sind und ihre Arbeit mit Leidenschaft betreiben. Authentizität schafft Vertrauen und langfristige Beziehungen zu den Kunden.

Kontinuierliches Lernen und Anpassen: Die Tätowierbranche entwickelt sich ständig weiter. Halten Sie sich über neue Trends, Techniken und Werkzeuge auf dem Laufenden. Verbessern Sie Ihre Fähigkeiten kontinuierlich durch Workshops, Kurse und Praxis. Passen Sie Ihre Marke und Ihr Portfolio an, um Ihr Wachstum und die sich verändernde Landschaft der Branche widerzuspiegeln.

Verfolgen und Analysieren der Leistung: Verfolgen und analysieren Sie regelmäßig die Leistung Ihrer Marketingmaßnahmen und das Engagement Ihres Portfolios. Nutzen Sie Analysetools, um zu verstehen, was funktioniert und was nicht. Passen Sie Ihre Strategien auf der Grundlage der Daten an, um Ihre Reichweite und Wirksamkeit zu optimieren.

Aufbau eines guten Rufs

Beständigkeit: Beständigkeit in Ihrer Arbeit, Ihrer Kommunikation und Ihren Bemühungen zur Markenbildung schafft Zuverlässigkeit und Vertrauen. Die Kunden sollten sich darauf verlassen können, dass sie jedes Mal hochwertige Arbeit und professionellen Service erhalten.

Professionalität: Achten Sie bei allen Interaktionen auf Professionalität, ob online oder persönlich. Dazu gehört, dass Sie pünktlich, respektvoll und transparent mit Ihren Kunden umgehen. Professionalität verbessert Ihren Ruf und fördert positive Bewertungen und Weiterempfehlungen.

Qualität und Kreativität: Konzentrieren Sie sich darauf, bei jeder Tätowierung außergewöhnliche Qualität und Kreativität zu liefern. Ihre Arbeit ist ein Spiegelbild Ihrer Marke, und die Einhaltung hoher Standards wird Sie von Ihren Mitbewerbern abheben.

Kundenbeziehungen: Der Aufbau enger Beziehungen zu den Kunden ist von entscheidender Bedeutung. Gehen Sie auf ihre Bedürfnisse ein und bieten Sie ihnen einen persönlichen Service. Sprechen Sie nach den Terminen nach, um sicherzustellen, dass sie mit ihren Tätowierungen zufrieden sind, und gehen Sie auf etwaige Bedenken ein.

Kommunales Engagement: Engagieren Sie sich in Ihrer lokalen Gemeinschaft, indem Sie an Veranstaltungen teilnehmen, Workshops anbieten oder lokale Anliegen unterstützen. Kommunales Engagement erhöht die Sichtbarkeit Ihrer Marke und fördert einen positiven Ruf.

Durch die Erstellung eines überzeugenden Portfolios und die Entwicklung einer starken persönlichen Marke können Tätowierer mehr Kunden anziehen, eine treue Anhängerschaft aufbauen und langfristigen Erfolg in der Branche erzielen. Diese Kombination aus künstlerischer Exzellenz und strategischem Branding sorgt dafür, dass Ihre Arbeit heraussticht und bei einem breiten Publikum Anklang findet.

Erstellung eines professionellen Portfolios: Präsentieren Sie Ihre besten Arbeiten

Ein professionelles Portfolio ist Ihr wichtigstes Instrument, um Kunden zu gewinnen und Ihre Fähigkeiten als Tätowierer zu präsentieren. Sie dient als visueller Lebenslauf, der Ihre technischen Fähigkeiten, Ihre künstlerische Bandbreite und Ihren persönlichen Stil demonstriert. Hier erfahren Sie, wie Sie ein Portfolio erstellen, das sich von anderen abhebt:

Wählen Sie Ihre besten Arbeiten aus: Wählen Sie nur Ihre qualitativ hochwertigsten Tätowierungen für Ihr Portfolio aus. Jedes Werk sollte Ihre beste Leistung widerspiegeln und Ihre Stärken hervorheben. Vermeiden Sie es, unvollständige oder qualitativ minderwertige Arbeiten aufzunehmen, da dies Ihre Gesamtpräsentation beeinträchtigen kann. Achten Sie auf eine vielfältige Auswahl, die Ihre Vielseitigkeit in verschiedenen Stilen zeigt, wie z. B. traditionelle, realistische, schwarz-graue und farbige Tattoos.

Qualitativ hochwertige Bilder: Investieren Sie in eine gute Kamera oder beauftragen Sie einen professionellen Fotografen mit der Aufnahme Ihrer Arbeit. Qualitativ hochwertige Bilder sind entscheidend, um die Details und die Handwerkskunst Ihrer Tätowierungen hervorzuheben. Achten Sie darauf, dass die Fotos gut beleuchtet und scharf sind und aus mehreren Blickwinkeln aufgenommen wurden. Vermeiden Sie die Verwendung von Filtern oder eine starke Bearbeitung, da diese das wahre Aussehen der Tätowierung verfälschen können.

Vorher- und Nachher-Fotos: Mit Vorher-/Nachher-Fotos von Cover-up-Tätowierungen können Sie Ihr Können bei der Umgestaltung alter oder unerwünschter Tätowierungen unter Beweis stellen. Dies unterstreicht nicht nur Ihr technisches Können, sondern auch Ihre Kreativität bei der Überwindung gestalterischer Herausforderungen.

Kundenempfehlungen: Fügen Sie Zeugnisse von zufriedenen Kunden ein, um Ihrem Portfolio mehr Glaubwürdigkeit zu verleihen. Positives Feedback und persönliche Geschichten

über ihre Tattoo-Erfahrungen können bei potenziellen Kunden Vertrauen schaffen und Ihre Professionalität und Ihren Kundenservice hervorheben.

Ständige Aktualisierungen: Aktualisieren Sie Ihr Portfolio regelmäßig mit neuen Arbeiten. Dies zeigt, dass Sie aktiv sind und Ihr Handwerk kontinuierlich verbessern. Entfernen Sie ältere oder weniger repräsentative Arbeiten, um sicherzustellen, dass Ihr Portfolio stets Ihren aktuellen Kenntnisstand und Ihre künstlerische Ausrichtung widerspiegelt.

Digitales Portfolio: Legen Sie ein digitales Portfolio an, das sich leicht online teilen lässt. Nutzen Sie Plattformen wie Instagram, Behance oder eine persönliche Website, um Ihre Arbeit zu präsentieren. Stellen Sie sicher, dass das digitale Portfolio einfach zu navigieren und visuell ansprechend ist. Fügen Sie Kontaktinformationen und Links zu Ihren Profilen in den sozialen Medien hinzu.

Physische Mappe: Führen Sie ein physisches Portfolio für persönliche Beratungsgespräche und Kongresse. Ein hochwertiges Fotobuch oder eine gedruckte Mappe ermöglicht es Kunden, Ihre Arbeit aus der Nähe zu betrachten und die Details zu schätzen. Achten Sie darauf, dass die physische Mappe sauber, gut organisiert und professionell präsentiert ist.

Organisierte Präsentation: Organisieren Sie Ihr Portfolio so, dass es leicht zu überblicken ist. Fassen Sie ähnliche Stile zusammen und ordnen Sie die Arbeiten in einer logischen

Reihenfolge an. So können potenzielle Kunden schnell die Art von Arbeit finden, die sie interessiert, und die Bandbreite Ihrer Fähigkeiten erkennen.

Detaillierte Beschreibungen: Geben Sie kurze Beschreibungen für jedes Werk in Ihrer Mappe. Geben Sie Informationen über das Designkonzept, die verwendeten Techniken und die von Ihnen gemeisterten Herausforderungen. So erhalten potenzielle Kunden einen Einblick in Ihren kreativen Prozess und Ihr technisches Fachwissen.

Besondere Projekte und Kooperationen: Heben Sie alle besonderen Projekte oder Kooperationen hervor, an denen Sie gearbeitet haben. Dazu können Gastauftritte in anderen Studios, die Teilnahme an Tattoo-Conventions oder die Zusammenarbeit mit anderen Künstlern gehören. Diese Erfahrungen verleihen Ihrem Portfolio mehr Tiefe und zeigen Ihr Engagement in der Branche.

Indem Sie Ihre besten Arbeiten sorgfältig zusammenstellen und präsentieren, können Sie ein professionelles Portfolio erstellen, das Ihr Talent wirkungsvoll zur Geltung bringt und potenzielle Kunden anlockt.

Sich selbst als Künstler vermarkten: Soziale Medien und andere Plattformen nutzen

Die Selbstvermarktung als Tätowierer ist für den Aufbau Ihrer Marke, die Gewinnung von Kunden und das Wachstum Ihres Unternehmens unerlässlich. Wenn Sie soziale Medien und andere Plattformen effektiv nutzen, können Sie Ihre Sichtbarkeit und Ihren Ruf erheblich verbessern. Hier erfahren Sie, wie Sie sich erfolgreich vermarkten können:

Nutzen Sie die sozialen Medien: Social-Media-Plattformen wie Instagram, Facebook und TikTok sind leistungsstarke Werkzeuge, um Ihre Arbeit zu präsentieren und mit potenziellen Kunden in Kontakt zu treten.

1. Instagram: Instagram ist eine visuelle Plattform, die ideal für Tätowierer ist. Posten Sie qualitativ hochwertige Bilder Ihrer Tätowierungen, zusammen mit ansprechenden Bildunterschriften, die das Design und den Prozess erklären. Verwenden Sie relevante Hashtags, um die Sichtbarkeit zu erhöhen und ein breiteres Publikum zu erreichen. Interagieren Sie mit Ihren Followern, indem Sie umgehend auf Kommentare und Nachrichten antworten.

2. Facebook: Erstellen Sie eine professionelle Facebook-Seite, um Ihre Arbeit, Updates und Veranstaltungen zu veröffentlichen. Nutzen Sie die Werbetools von Facebook, um bestimmte Zielgruppen anzusprechen und Ihre Dienstleistungen zu bewerben. Treten Sie

tätowierungsbezogenen Gruppen bei, um sich mit anderen Künstlern und potenziellen Kunden zu vernetzen.

3. TikTok: TikTok ist ideal für kurze, ansprechende Videos. Teilen Sie Zeitraffervideos von Ihrem Tätowierprozess, Kundenreaktionen und Inhalte hinter den Kulissen. So können Sie ein jüngeres, technikaffines Publikum erreichen.

Erstellen Sie eine professionelle Website: Eine gut gestaltete Website dient als zentrale Anlaufstelle für Ihr Portfolio, Ihre Kontaktinformationen und Ihr Buchungssystem. Stellen Sie sicher, dass Ihre Website einfach zu navigieren, mobilfreundlich und optisch ansprechend ist. Fügen Sie eine "Über uns"-Seite ein, um Ihre Geschichte und Philosophie zu erzählen, eine Galerie Ihrer besten Arbeiten, Kundenstimmen und einen Blog, um Einblicke und Updates zu teilen.

Nutzen Sie Online-Portfolios: Plattformen wie Behance und Dribbble ermöglichen es Ihnen, Online-Portfolios zu erstellen, die leicht weitergegeben werden können. Diese Plattformen werden von Kreativprofis genutzt und können Ihnen helfen, ein breiteres Publikum zu erreichen.

SEO-Optimierung: Optimieren Sie Ihre Website und Online-Profile für Suchmaschinen. Verwenden Sie relevante Schlüsselwörter wie "Tätowierer", "individuelle Tattoos" und bestimmte Stile, auf die Sie sich spezialisiert haben. So können potenzielle Kunden Sie bei der Online-Suche leichter finden.

E-Mail-Marketing: Erstellen Sie eine E-Mail-Liste von Kunden und Anhängern, um sie über Ihre neuesten Arbeiten, bevorstehende Veranstaltungen und Sonderaktionen zu informieren. Regelmäßige Newsletter können dazu beitragen, das Engagement aufrechtzuerhalten und Wiederholungsaufträge zu fördern.

Networking und Zusammenarbeit: Nehmen Sie an Tätowierkongressen, Workshops und Branchenveranstaltungen teil, um sich mit anderen Künstlern und potenziellen Kunden zu vernetzen. Arbeiten Sie gemeinsam mit anderen Künstlern an Projekten, um Ihre Reichweite zu vergrößern und Ihre Vielseitigkeit zu zeigen. Der Aufbau eines starken Netzwerks innerhalb der Tattoo-Community steigert Ihre Sichtbarkeit und Ihren Ruf.

Kundenbindung: Bieten Sie einen hervorragenden Kundenservice, um enge Beziehungen zu Ihren Kunden aufzubauen. Ermutigen Sie zufriedene Kunden, positive Bewertungen auf Ihren Social-Media-Seiten und anderen Bewertungsplattformen wie Google My Business und Yelp zu hinterlassen. Mund-zu-Mund-Propaganda ist ein starkes Marketinginstrument.

Erstellung von Inhalten: Erstellen und teilen Sie regelmäßig Inhalte, die Ihr Fachwissen und Ihre Persönlichkeit zeigen. Dazu können Blogbeiträge, Video-Tutorials, Live-Fragestunden und Blicke hinter die Kulissen Ihres kreativen Prozesses gehören. Mit ansprechenden Inhalten können Sie sich als Autorität in der Tattoo-Branche etablieren und das Interesse Ihres Publikums aufrechterhalten.

Werbeaktionen und Giveaways: Führen Sie Werbeaktionen und Werbegeschenke durch, um neue Kunden zu gewinnen und Ihr bestehendes Publikum zu binden. Bieten Sie Rabatte, kostenlose Beratungen oder Waren als Preise an. Diese Initiativen können Ihren Bekanntheitsgrad erhöhen und die Begeisterung für Ihre Marke steigern.

Indem Sie soziale Medien und andere Plattformen effektiv nutzen, können Sie sich selbst als kompetenten und professionellen Tätowierer vermarkten. Konsistente und strategische Marketingmaßnahmen helfen dabei, Ihre Marke aufzubauen, Kunden anzuziehen und Ihr Geschäft in der wettbewerbsintensiven Tattoo-Branche auszubauen.

Kapitel 10

Das Geschäft des Tätowierens

Erfolg im Geschäftsleben erfordert Ausbildung, Disziplin und harte Arbeit. Aber wenn man sich davon nicht abschrecken lässt, sind die Chancen heute so groß wie eh und je."_ - David Rockefeller

Die geschäftliche Seite des Tätowierens verstehen

Tätowieren ist nicht nur eine Kunstform, es ist auch ein Geschäft. Um als professioneller Tätowierer erfolgreich zu sein, ist es unerlässlich, die geschäftlichen Aspekte der Branche zu beherrschen. Dieses Kapitel befasst sich mit den kritischen Elementen der Führung eines erfolgreichen Tattoo-Geschäfts, von Finanzmanagement und Marketingstrategien bis hin zu Kundenbeziehungen und rechtlichen Überlegungen.

Ihr Unternehmen gründen

Unternehmensstruktur: Der erste Schritt bei der Gründung Ihres Tattoo-Geschäfts ist die Wahl der richtigen Rechtsform. Zu den Optionen gehören Einzelunternehmen, Personengesellschaften, Gesellschaften mit beschränkter Haftung (LLC) oder Kapitalgesellschaften. Jede Struktur hat unterschiedliche Auswirkungen auf Steuern, Haftung und

Verwaltungsanforderungen. Wenden Sie sich an einen Rechtsexperten, um die für Ihre Situation beste Lösung zu finden.

Lizenzierung und Vorschriften: Das Tätowieren ist eine stark regulierte Branche. Besorgen Sie sich die erforderlichen Lizenzen und Genehmigungen, die von den örtlichen und staatlichen Behörden verlangt werden. Die Einhaltung von Gesundheits- und Sicherheitsbestimmungen ist entscheidend für eine legale Tätigkeit und den Schutz Ihrer Kunden. Regelmäßige Inspektionen und die Einhaltung von Sterilisationsstandards sind obligatorisch.

Standort und Studioeinrichtung: Die Wahl des richtigen Standorts für Ihr Tattoo-Studio kann sich erheblich auf Ihr Geschäft auswirken. Suchen Sie nach einem Ort, der leicht zugänglich ist, gut besucht wird und eine sichere und einladende Umgebung bietet. Richten Sie Ihr Studio so ein, dass es sauber, professionell und für die Kunden angenehm ist. Investieren Sie in hochwertige Geräte und stellen Sie sicher, dass Ihr Arbeitsbereich allen Gesundheits- und Sicherheitsstandards entspricht.

Versicherung: Schützen Sie Ihr Unternehmen durch einen angemessenen Versicherungsschutz. Die allgemeine Haftpflichtversicherung deckt Unfälle und Verletzungen ab, die in Ihrem Betrieb auftreten können. Die Berufshaftpflichtversicherung, auch bekannt als Versicherung gegen Kunstfehler, schützt vor Ansprüchen im Zusammenhang mit Ihren Dienstleistungen. Ziehen Sie außerdem eine

Sachversicherung in Betracht, um Ihre Ausrüstung und Ihr Studio zu schützen.

Finanzielle Verwaltung

Budgetierung und Prognosen: Erstellen Sie ein detailliertes Budget, in dem Ihre Einnahmen und Ausgaben aufgeführt sind. Verfolgen Sie Ihre Einnahmen aus Tätowierungssitzungen, Warenverkäufen und anderen Einnahmequellen. Überwachen Sie Ihre Ausgaben, einschließlich Miete, Vorräte, Nebenkosten und Marketingkosten. Aktualisieren Sie Ihr Budget regelmäßig und passen Sie Ihre Ausgaben bei Bedarf an, um finanzielle Stabilität zu gewährleisten.

Preisstrategie: Die Festlegung der richtigen Preise für Ihre Dienstleistungen ist von entscheidender Bedeutung. Berücksichtigen Sie Faktoren wie Ihre Erfahrung, die Komplexität des Entwurfs und die Marktpreise in Ihrem Gebiet. Verlangen Sie genug, um Ihre Kosten zu decken und den Wert Ihrer Arbeit widerzuspiegeln, aber bleiben Sie wettbewerbsfähig. Eine transparente Preisgestaltung trägt dazu bei, Vertrauen bei den Kunden aufzubauen und Missverständnissen vorzubeugen.

Buchhaltung und Buchführung: Führen Sie genaue Finanzunterlagen, um Ihre Einnahmen, Ausgaben und Gewinne zu verfolgen. Verwenden Sie Buchhaltungssoftware, um den Prozess zu rationalisieren und Genauigkeit zu gewährleisten.

Bewahren Sie Quittungen, Rechnungen und Jahresabschlüsse für Steuerzwecke auf. Überprüfen Sie regelmäßig Ihre Finanzberichte, um die finanzielle Situation Ihres Unternehmens zu verstehen und fundierte Entscheidungen zu treffen.

Steuerliche Verpflichtungen: Machen Sie sich mit Ihren steuerlichen Verpflichtungen vertraut und erfüllen Sie die steuerlichen Anforderungen auf Bundes-, Landes- und Kommunalebene. Dazu gehören die Einkommenssteuer, die Steuer auf selbständige Erwerbstätigkeit, die Umsatzsteuer (falls zutreffend) und alle anderen relevanten Steuern. Ziehen Sie die Zusammenarbeit mit einem Steuerberater in Betracht, um die Einhaltung der Vorschriften zu gewährleisten und die Abzüge zu maximieren.

Marketing und Werbung

Markenidentität: Entwickeln Sie eine starke Markenidentität, die Ihren künstlerischen Stil und Ihre beruflichen Werte widerspiegelt. Ihre Marke umfasst Ihr Logo, Ihr Farbschema, Ihre Typografie und Ihre allgemeine Ästhetik. Ein konsistentes Branding auf allen Plattformen schafft ein kohärentes und wiedererkennbares Image.

Online-Präsenz: Bauen Sie eine professionelle Online-Präsenz durch eine gut gestaltete Website und aktive Profile in den sozialen Medien auf. Ihre Website sollte Ihr Portfolio präsentieren, Informationen über Ihre Dienstleistungen enthalten und Kunden eine einfache Möglichkeit bieten, Sie zu

kontaktieren. Nutzen Sie Social-Media-Plattformen wie Instagram, Facebook und TikTok, um Ihre Arbeit zu teilen, mit Ihren Followern in Kontakt zu treten und neue Kunden zu gewinnen.

SEO und Online-Werbung: Optimieren Sie Ihre Website für Suchmaschinen, um die Sichtbarkeit zu erhöhen. Verwenden Sie relevante Schlüsselwörter, erstellen Sie hochwertige Inhalte und stellen Sie sicher, dass Ihre Website mobilfreundlich ist. Erwägen Sie die Investition in Online-Werbung, z. B. Google Ads oder Social-Media-Anzeigen, um ein breiteres Publikum zu erreichen und den Traffic auf Ihre Website zu lenken.

Networking und Zusammenarbeit: Knüpfen Sie Kontakte zu anderen Tätowierern und Branchenexperten, um Beziehungen aufzubauen und Empfehlungen zu erhalten. Nehmen Sie an Tätowierkongressen, Workshops und Branchenveranstaltungen teil, um sich mit Gleichgesinnten auszutauschen und Ihre Arbeit zu präsentieren. Arbeiten Sie gemeinsam mit anderen Künstlern an Projekten, um Ihre Reichweite zu vergrößern und neue Kunden zu gewinnen.

Kundenbindung und Weiterempfehlungen: Konzentrieren Sie sich auf die Bindung bestehender Kunden, indem Sie außergewöhnlichen Service bieten und enge Beziehungen pflegen. Ermutigen Sie zufriedene Kunden, Freunde und Familie zu empfehlen, indem Sie ihnen Anreize zur Weiterempfehlung oder Treueprogramme anbieten. Positive

Mund-zu-Mund-Propaganda kann Ihr Geschäft erheblich ankurbeln.

Kundenbeziehungen

Beratungen und Termine: Führen Sie ausführliche Beratungsgespräche mit Ihren Kunden, um deren Vorstellungen und Erwartungen zu verstehen. Nutzen Sie diese Zeit, um Designideen, Platzierung, Preise und Nachsorge zu besprechen. Eine klare Kommunikation stellt sicher, dass Sie und der Kunde auf derselben Seite stehen, was zu einer erfolgreichen Tätowierungssitzung führt.

Kundenbetreuung: Bieten Sie einen ausgezeichneten Kundenservice, um Ihren Kunden ein positives Erlebnis zu bieten. Seien Sie pünktlich, professionell und respektvoll. Gehen Sie auf die Bedürfnisse und Anliegen Ihrer Kunden ein und kümmern Sie sich umgehend um alle Probleme. Ein positives Kundenerlebnis führt zu Folgeaufträgen und Weiterempfehlungen.

Unterstützung bei der Nachsorge: Klären Sie Ihre Kunden über die richtige Nachsorge auf, um sicherzustellen, dass ihre Tätowierung gut abheilt und ihre Qualität beibehält. Geben Sie schriftliche Anweisungen für die Nachsorge und beantworten Sie alle Fragen, die der Kunde hat. Setzen Sie sich mit den Kunden in Verbindung, um den Heilungsprozess zu überprüfen und eventuelle Bedenken anzusprechen.

Rechtliche und ethische Erwägungen

Verträge und Verzichtserklärungen: Verwenden Sie Verträge und Verzichtserklärungen, um sich und Ihre Kunden zu schützen. In einem Vertrag werden die Bedingungen für die Dienstleistung festgelegt, einschließlich Preisgestaltung, Genehmigung des Designs und Nachsorgepflichten. Eine Verzichtserklärung entbindet Sie von der Haftung im Falle von unerwünschten Reaktionen oder Komplikationen. Achten Sie darauf, dass diese Dokumente klar, umfassend und rechtsverbindlich sind.

Einhaltung von Gesundheits- und Sicherheitsvorschriften: Halten Sie sich an alle Gesundheits- und Sicherheitsvorschriften, um Ihre Kunden und sich selbst zu schützen. Dazu gehören die ordnungsgemäße Sterilisation der Ausrüstung, die Verwendung von Einwegnadeln, ein sauberer Arbeitsbereich und die Einhaltung ordnungsgemäßer Hygienepraktiken. Überprüfen und aktualisieren Sie regelmäßig Ihre Sicherheitsprotokolle, um den Branchenstandards zu entsprechen.

Ethische Praktiken: Führen Sie Ihre Geschäfte mit Integrität und Professionalität. Respektieren Sie die Wünsche Ihrer Kunden und geben Sie ehrliche Ratschläge. Vermeiden Sie es, die Arbeiten anderer Künstler zu kopieren, und holen Sie bei der Verwendung von Referenzbildern immer eine Genehmigung ein. Halten Sie sich in allen Aspekten Ihrer

Tätigkeit an ethische Standards, um sich einen positiven Ruf zu verschaffen.

Wachstum und Expansion

Ziele setzen: Setzen Sie sich kurz- und langfristige Ziele für Ihr Unternehmen. Dazu könnte die Vergrößerung Ihres Kundenstamms, die Erweiterung Ihrer Dienstleistungen, die Eröffnung eines neuen Studios oder die Teilnahme an mehr Kongressen gehören. Klare Ziele helfen Ihnen, konzentriert und motiviert zu bleiben.

Kontinuierliches Lernen: Halten Sie sich über Branchentrends auf dem Laufenden und verbessern Sie kontinuierlich Ihre Fähigkeiten. Besuchen Sie Workshops, nehmen Sie an Online-Kursen teil, und lassen Sie sich von erfahrenen Künstlern beraten. Kontinuierliches Lernen sorgt dafür, dass Sie wettbewerbsfähig bleiben und Ihren Kunden die neuesten Techniken und Stile anbieten können.

Diversifizierung der Einkommensströme: Erwägen Sie die Diversifizierung Ihrer Einkommensquellen, um die finanzielle Stabilität zu erhöhen. Dazu könnte der Verkauf von Waren, das Anbieten von Online-Beratungen oder Tutorials oder das Anbieten zusätzlicher Dienstleistungen wie Piercing oder Permanent Make-up gehören. Die Diversifizierung kann dazu beitragen, Risiken zu mindern und die Einnahmen zu steigern.

Bewertung der Leistung: Bewerten Sie regelmäßig Ihre Unternehmensleistung, um Verbesserungsmöglichkeiten zu ermitteln. Nutzen Sie wichtige Leistungsindikatoren (KPIs) wie die Kundenbindungsrate, den durchschnittlichen Umsatz pro Kunde und den Marketing-ROI, um Ihren Erfolg zu messen. Treffen Sie datengestützte Entscheidungen zur Optimierung Ihrer Geschäftsabläufe.

Ihr Tattoo-Geschäft aufbauen: Rechtliche Überlegungen, Lizenzierung und Geschäftsmodelle

Der Aufbau eines Tätowiergeschäfts erfordert mehr als nur künstlerisches Geschick; es bedarf eines gründlichen Verständnisses und der Einhaltung rechtlicher Überlegungen, einer ordnungsgemäßen Lizenzierung und der Wahl des richtigen Geschäftsmodells. Hier ist ein umfassender Leitfaden, der Ihnen hilft, ein erfolgreiches und gesetzeskonformes Tattoo-Geschäft aufzubauen.

Rechtliche Erwägungen

Unternehmensstruktur: Wählen Sie die geeignete Rechtsform für Ihr Unternehmen. Zu den Optionen gehören Einzelunternehmen, Personengesellschaften, Gesellschaften mit beschränkter Haftung (LLC) oder Kapitalgesellschaften. Jede Struktur hat unterschiedliche Auswirkungen auf Haftung, Steuern und Verwaltungsanforderungen. Lassen Sie sich von einem Juristen beraten, um die beste Lösung für Ihre geschäftlichen Anforderungen zu finden.

Geschäftsname und Registrierung: Wählen Sie einen einzigartigen und einprägsamen Namen für Ihr Tätowiergeschäft. Vergewissern Sie sich, dass der Name nicht bereits von einem anderen Unternehmen verwendet wird, indem Sie bei Ihrer örtlichen Gewerbebehörde nachfragen. Tragen Sie Ihren Firmennamen ein und holen Sie die erforderlichen Genehmigungen und Lizenzen ein, um legal zu arbeiten.

Zoneneinteilung und Standort: Vergewissern Sie sich, dass der Standort, den Sie für Ihr Studio gewählt haben, mit den örtlichen Gebietsgesetzen und -vorschriften übereinstimmt. In einigen Gebieten gibt es bestimmte Zonen, in denen Tätowiergeschäfte betrieben werden dürfen. Erkundigen Sie sich bei der örtlichen Baubehörde, um mögliche rechtliche Probleme zu vermeiden.

Verträge und Verzichtserklärungen: Verwenden Sie Verträge und Verzichtserklärungen, um Ihr Unternehmen und Ihre Kunden zu schützen. In einem Vertrag sollten die Bedingungen für die Dienstleistung, einschließlich der Genehmigung des Designs, der Preisgestaltung und der Nachsorgepflichten, festgelegt werden. Eine Verzichtserklärung entbindet Sie von der Haftung im Falle von unerwünschten Reaktionen oder Komplikationen. Achten Sie darauf, dass diese Dokumente klar, umfassend und rechtsverbindlich sind.

Versicherung: Schließen Sie die notwendigen Versicherungen ab, um Ihr Unternehmen zu schützen. Die allgemeine

Haftpflichtversicherung deckt Unfälle und Verletzungen in Ihrem Betrieb ab. Die Berufshaftpflichtversicherung schützt vor Ansprüchen im Zusammenhang mit Ihren Dienstleistungen. Die Sachversicherung deckt Ihre Ausrüstung und Ihr Studio ab. Lassen Sie sich von einem Versicherungsfachmann beraten, um einen angemessenen Versicherungsschutz zu gewährleisten.

Einhaltung von Gesundheits- und Sicherheitsvorschriften

Lizenzen und Genehmigungen: Tätowierer und Studios unterliegen strengen Gesundheits- und Sicherheitsvorschriften. Besorgen Sie sich die erforderlichen Lizenzen und Genehmigungen, die von den örtlichen und staatlichen Behörden verlangt werden. Dazu gehören in der Regel eine Lizenz für Tätowierer, eine Studiolizenz und möglicherweise eine Geschäftslizenz.

Sterilisation und Hygiene: Halten Sie sich an strenge Sterilisations- und Hygienepraktiken, um Ihre Kunden und sich selbst zu schützen. Verwenden Sie Einwegnadeln und -schläuche und sterilisieren Sie wiederverwendbare Geräte mit einem Autoklaven. Sorgen Sie für einen sauberen und aufgeräumten Arbeitsbereich und halten Sie sich an die Regeln der Handhygiene. Regelmäßige Inspektionen durch die Gesundheitsbehörden gewährleisten die Einhaltung der Vorschriften.

Ausbildung und Zertifizierung: Absolvieren Sie alle erforderlichen Schulungs- und Zertifizierungsprogramme. Einige Staaten verlangen von Tätowierern eine spezielle Ausbildung in blutübertragbaren Krankheitserregern, Erster Hilfe und HLW. Wenn Sie Ihre Zertifizierungen auf dem neuesten Stand halten, demonstrieren Sie Ihr Engagement für Sicherheit und Professionalität.

Auswahl eines Geschäftsmodells

Unabhängiges Studio: Der Betrieb eines unabhängigen Studios gibt Ihnen die volle Kontrolle über Ihr Geschäft. Sie können die Räumlichkeiten Ihrem Stil entsprechend gestalten, Ihre Arbeitszeiten selbst festlegen und eine persönliche Marke aufbauen. Allerdings erfordert es auch erhebliche Investitionen in Ausrüstung, Miete und Marketing.

Partnerschaft: Eine Partnerschaft mit einem anderen Künstler oder Unternehmen kann helfen, die Kosten und Verantwortlichkeiten zu teilen. Vergewissern Sie sich, dass Sie eine klare Partnerschaftsvereinbarung haben, in der die Rollen, Verantwortlichkeiten und Gewinnbeteiligungen jeder Partei festgelegt sind.

Standmiete: Wenn Sie einen Stand in einem etablierten Studio mieten, können Sie mit geringeren Vorlaufkosten beginnen. Sie profitieren vom bestehenden Kundenstamm und dem guten Ruf des Studios. Allerdings haben Sie möglicherweise weniger Kontrolle über das Geschäftsumfeld und müssen sich an die Richtlinien des Studios halten.

Mobiles Tattoo-Geschäft: Der Betrieb eines mobilen Tattoo-Geschäfts beinhaltet Reisen zu den Kunden. Dieses Modell bietet Flexibilität und geringere Gemeinkosten. Vergewissern Sie sich, dass Sie die örtlichen Gesundheits- und Sicherheitsvorschriften einhalten, da für mobile Unternehmen besondere Anforderungen gelten können.

Franchise: Der Beitritt zu einem Tattoo-Franchiseunternehmen bietet ein bewährtes Geschäftsmodell, Markenbekanntheit und Unterstützung. Franchisenehmer profitieren von etablierten Systemen, Marketing und Schulungen. Dieses Modell erfordert jedoch die Einhaltung der Franchise-Regeln und ist häufig mit Franchise-Gebühren und Gewinnbeteiligungen verbunden.

Wenn Sie sich gründlich mit den rechtlichen Aspekten vertraut machen, die erforderlichen Lizenzen und Genehmigungen einholen und das richtige Geschäftsmodell wählen, können Sie ein erfolgreiches und gesetzeskonformes Tattoo-Geschäft aufbauen. Diese Grundlage gewährleistet, dass Ihr Unternehmen reibungslos funktioniert, Kunden anzieht und in einer wettbewerbsintensiven Branche floriert.

Preisgestaltung für Ihre Arbeit: Wie Sie einen fairen Preis für Ihre Tätowierungen festlegen

Die Festlegung eines fairen Preises für Ihre Tätowierungen ist entscheidend für den Erfolg und die Nachhaltigkeit Ihres Tätowiergeschäfts. Eine angemessene Preisgestaltung gewährleistet, dass Sie Ihre Kosten decken, den Wert Ihrer Arbeit widerspiegeln und auf dem Markt wettbewerbsfähig bleiben. Hier finden Sie einen umfassenden Leitfaden, der

Ihnen hilft, eine faire und effektive Preisstrategie zu entwickeln.

Faktoren, die die Preisgestaltung von Tattoos beeinflussen

Erfahrung und Qualifikationsniveau: Ihre Erfahrung und Ihr Können wirken sich erheblich auf Ihre Preisgestaltung aus. Erfahrene Künstler mit einer nachgewiesenen Erfolgsbilanz und speziellen Fähigkeiten können höhere Preise verlangen. Wenn Sie am Anfang stehen, können Sie Ihre Preise niedriger ansetzen, um Kunden zu gewinnen und Ihr Portfolio aufzubauen.

Komplexität des Designs: Die Komplexität des Tattoo-Designs ist ein wichtiger Faktor für die Preisgestaltung. Komplizierte Entwürfe mit detaillierten Linien, Schattierungen und Farbmischungen erfordern mehr Zeit und Können und rechtfertigen daher höhere Preise. Einfachere Entwürfe oder Flash-Tattoos, die vorgefertigt sind und oft wiederholt werden, können zu einem niedrigeren Preis angeboten werden.

Größe und Platzierung: Größe und Platzierung der Tätowierung wirken sich ebenfalls auf den Preis aus. Größere Tätowierungen, die weite Bereiche des Körpers abdecken, erfordern mehr Zeit und Ressourcen, was zu höheren Kosten führt. Bestimmte Platzierungen, wie Rippen oder Hände, können eine größere Herausforderung darstellen und einen höheren Preis erfordern.

Zeit und Aufwand: Berücksichtigen Sie den Zeit- und Arbeitsaufwand, der mit der Erstellung der Tätowierung verbunden ist. Dazu gehört die Zeit, die für die Beratung, die

Entwurfsvorbereitung und den eigentlichen Tätowiervorgang aufgewendet wird. Manche Künstler rechnen nach Stunden ab, so dass der Preis die Zeit widerspiegelt, die in jedes Stück investiert wird.

Marktpreise: Recherchieren Sie die Marktpreise in Ihrer Region, um sicherzustellen, dass Ihre Preise wettbewerbsfähig sind. Schauen Sie sich an, was andere Tätowierer mit ähnlichen Erfahrungen und Fähigkeiten verlangen. Auch wenn es wichtig ist, wettbewerbsfähig zu bleiben, sollten Sie vermeiden, Ihre Arbeit zu niedrig anzusetzen, da dies Ihren wahrgenommenen Wert und Ihre Nachhaltigkeit beeinträchtigen kann.

Material- und Gemeinkosten: Berücksichtigen Sie die Materialkosten, z. B. für Tinte, Nadeln und Sterilisationsmaterial, sowie die Gemeinkosten wie Miete, Nebenkosten und Marketingausgaben. Um die Rentabilität aufrechtzuerhalten, ist es wichtig, dass diese Kosten in der Preisgestaltung berücksichtigt werden.

Festlegen einer Preisstruktur

Stundensatz: In der Tattoo-Branche ist es üblich, einen Stundensatz zu berechnen. Diese Methode stellt sicher, dass Sie für die Zeit, die Sie für jede Tätowierung aufwenden, entschädigt werden, unabhängig von ihrer Größe oder Komplexität. Legen Sie einen Stundensatz fest, der auf Ihrer Erfahrung, Ihren Fähigkeiten und den Marktpreisen basiert.

Seien Sie gegenüber Ihren Kunden transparent in Bezug auf Ihren Stundensatz und geben Sie Schätzungen auf der Grundlage des erwarteten Zeitaufwands ab.

Pauschalpreise: Bei kleineren oder einfacheren Tätowierungen kann eine Pauschalpreisstruktur unkomplizierter sein. Legen Sie einen Preis fest, der sich nach der Größe und Komplexität des Designs richtet. Diese Methode kann für Kunden interessant sein, die die Gesamtkosten im Voraus kennen möchten.

Mindestgebühr: Legen Sie eine Mindestgebühr fest, um die Grundkosten für die Einrichtung und Sterilisation der Ausrüstung zu decken. Dadurch wird sichergestellt, dass auch kleine Tätowierungen rentabel sind. Die Mindestgebühr sollte den Wert Ihrer Zeit und Ihrer Ressourcen widerspiegeln.

Individuelle Kostenvoranschläge: Für benutzerdefinierte Designs erstellen wir personalisierte Angebote, die auf den spezifischen Details der Tätowierung basieren. Berücksichtigen Sie Faktoren wie die Komplexität des Designs, die Größe, die Platzierung und die benötigte Zeit. Individuelle Kostenvoranschläge ermöglichen Flexibilität und stellen sicher, dass jedes Stück einen angemessenen Preis hat.

Kautionen: Verlangen Sie eine Anzahlung, um einen Termin zu sichern. Anzahlungen tragen dazu bei, dass weniger Kunden den Termin nicht wahrnehmen, und stellen sicher, dass die Kunden ihre Termine auch wahrnehmen. Die Höhe der Anzahlung kann eine Pauschale oder ein Prozentsatz der

geschätzten Gesamtkosten sein. Informieren Sie Ihre Kunden klar über Ihre Anzahlungspolitik.

Kommunikation der Preisgestaltung an Kunden

Transparenz: Seien Sie gegenüber Ihren Kunden transparent in Bezug auf Ihre Preisstruktur und etwaige zusätzliche Kosten. Legen Sie detaillierte Kostenvoranschläge vor und erläutern Sie die Faktoren, die den Preis beeinflussen. Transparenz schafft Vertrauen und hilft den Kunden, den Wert Ihrer Arbeit zu verstehen.

Konsultationen: Nutzen Sie Beratungsgespräche, um die Preisgestaltung mit Kunden zu besprechen. Dies ist eine Gelegenheit, das Budget des Kunden zu verstehen, Ihre Preise zu erläutern und ein genaues Angebot zu erstellen. Eine klare Kommunikation während des Beratungsgesprächs hilft, Erwartungen festzulegen und Missverständnisse zu vermeiden.

Zahlungsrichtlinien: Legen Sie klare Zahlungsrichtlinien fest und teilen Sie diese den Kunden mit. Legen Sie die akzeptablen Zahlungsmethoden, die Anzahlungsanforderungen und den Zeitpunkt der Zahlungen fest. Stellen Sie sicher, dass die Kunden über etwaige Stornierungs- oder Umplanungsgebühren informiert sind.

Wert-Angebot: Heben Sie den Wert Ihrer Arbeit für die Kunden hervor. Heben Sie Ihre Erfahrung, Ihr Können und die Qualität der von Ihnen verwendeten Materialien hervor.

Erläutern Sie den Zeit- und Arbeitsaufwand, der mit der Erstellung individueller Designs verbunden ist. Die Darstellung des Wertes Ihrer Arbeit rechtfertigt Ihre Preise und hilft den Kunden, die Investition zu schätzen, die sie tätigen. Verwaltung von Finanzen und Inventar: Behalten Sie den Überblick über Ausgaben und Vorräte Eine effektive Finanz- und Bestandsverwaltung ist für die Nachhaltigkeit und das Wachstum eines Tattoo-Geschäfts unerlässlich. Eine sorgfältige Buchführung über Ausgaben und Vorräte stellt sicher, dass Ihr Geschäft reibungslos und profitabel läuft.

Finanzielle Verwaltung

Budgetierung: Stellen Sie ein umfassendes Budget auf, in dem Ihre erwarteten Einnahmen und Ausgaben aufgeführt sind. Dazu gehören Fixkosten wie Miete, Versorgungsleistungen und Versicherungen sowie variable Kosten wie Verbrauchsmaterial und Marketing. Überprüfen Sie Ihr Budget regelmäßig und passen Sie es an die tatsächlichen Ausgaben und Einnahmen an, um sicherzustellen, dass Ihr Unternehmen finanziell gesund bleibt.

Verfolgung von Einnahmen und Ausgaben: Verwenden Sie eine Buchhaltungssoftware, um alle finanziellen Transaktionen zu erfassen. Zeichnen Sie jede Einnahmequelle auf, einschließlich Tätowierungssitzungen, Warenverkäufe und Trinkgelder. Dokumentieren Sie auch alle Ausgaben, von Tinte und Nadeln bis hin zu Stromrechnungen und Marketingkosten. Detaillierte Aufzeichnungen helfen Ihnen, den Cashflow zu überwachen und fundierte finanzielle Entscheidungen zu treffen.

Steuervorbereitung: Legen Sie einen Teil Ihres Einkommens für Steuern zurück. Informieren Sie sich über Ihre steuerlichen Verpflichtungen, einschließlich Einkommenssteuer, Selbstständigensteuer und gegebenenfalls Umsatzsteuer. Bewahren Sie alle Belege und Finanzunterlagen so auf, dass Sie während der Steuersaison leicht darauf zugreifen können. Ziehen Sie in Erwägung, einen Steuerberater zu beauftragen, um die Einhaltung der Vorschriften zu gewährleisten und die Abzüge zu maximieren.

Inventarverwaltung

Inventarverfolgung: Führen Sie ein Inventarsystem, um den Überblick über die Vorräte zu behalten. Listen Sie alle Artikel auf, einschließlich Tinten, Nadeln, Handschuhe und Reinigungsmittel. Verwenden Sie Software für die Bestandsverwaltung oder Tabellenkalkulationen, um die Lagerbestände und die Nutzungsraten zu überwachen. Aktualisieren Sie Ihr Inventar regelmäßig, um Engpässe und Überbestände zu vermeiden.

Bestellung von Verbrauchsmaterial: Bauen Sie Beziehungen zu zuverlässigen Lieferanten auf, um eine ständige Versorgung mit hochwertigen Materialien sicherzustellen. Bestellen Sie, wenn möglich, in großen Mengen, um von Rabatten zu profitieren, aber achten Sie auf Verfallsdaten und Lagerungsbeschränkungen. Planen Sie regelmäßige Bestandskontrollen und geben Sie proaktiv Bestellungen auf, um einen angemessenen Lagerbestand aufrechtzuerhalten.

Kostenkontrolle: Überwachen Sie die Kosten für Verbrauchsmaterialien und suchen Sie nach kostengünstigen Alternativen, ohne die Qualität zu beeinträchtigen. Vergleichen Sie die Preise verschiedener Lieferanten und handeln Sie Rabatte für Großeinkäufe aus. Eine effiziente Bestandsverwaltung hilft, die Kosten zu kontrollieren und die Rentabilität zu verbessern.

Abfallvermeidung: Führen Sie Praktiken ein, um Abfälle zu reduzieren und die Nutzung der Vorräte zu maximieren. Eine sachgemäße Lagerung und Handhabung von Materialien kann deren Haltbarkeit verlängern und Verluste minimieren. Schulen Sie Ihre Mitarbeiter im effizienten Umgang mit Verbrauchsmaterialien, um unnötigen Abfall zu vermeiden.

Durch eine effektive Verwaltung der Finanzen und des Inventars können Tätowierer sicherstellen, dass ihr Unternehmen effizient und gewinnbringend arbeitet. Eine genaue Finanzverfolgung und eine effiziente Bestandsverwaltung sind grundlegende Praktiken, die den langfristigen Erfolg und die Nachhaltigkeit eines Tätowierunternehmens unterstützen.

Ethik und Professionalität: Aufrechterhaltung hoher Standards in Ihrer Praxis

Die Aufrechterhaltung hoher ethischer und professioneller Standards ist für den Aufbau einer seriösen und erfolgreichen Tätowierpraxis von entscheidender Bedeutung. Ethisches Verhalten und professionelles Handeln stärken nicht nur das Vertrauen der Kunden, sondern tragen auch zur allgemeinen Integrität der Tätowierbranche bei.

Ethische Praktiken

Einverständnis des Kunden: Holen Sie vor der Tätowierung immer die Einwilligung des Kunden ein. Erläutern Sie den Vorgang, die möglichen Risiken und die Nachsorgeanweisungen klar und deutlich. Vergewissern Sie sich, dass der Kunde die Bedingungen versteht und ihnen zustimmt, indem Sie ihn eine Einverständniserklärung unterschreiben lassen. Respektieren Sie während des gesamten Tätowiervorgangs die Entscheidungen und Grenzen des Kunden.

Vertraulichkeit: Schützen Sie die Privatsphäre Ihrer Kunden. Geben Sie keine persönlichen Informationen oder Details über ihre Tätowierungen ohne ausdrückliche Erlaubnis weiter. Die Wahrung der Vertraulichkeit fördert das Vertrauen und zeigt, dass Sie die Privatsphäre Ihrer Kunden respektieren.

Ehrlichkeit und Transparenz: Seien Sie gegenüber Ihren Kunden ehrlich und transparent in Bezug auf Ihre Fähigkeiten, die Preisgestaltung und den Tätowierungsprozess. Machen Sie keine falschen Versprechungen und stellen Sie Ihre Fähigkeiten nicht falsch dar. Wenn ein Entwurf Ihre Fähigkeiten übersteigt, verweisen Sie den Kunden an einen besser geeigneten Künstler. Transparenz schafft Vertrauen und Glaubwürdigkeit.

Originalität und Respekt vor der Kunst: Respektieren Sie das geistige Eigentum anderer Künstler. Vermeiden Sie das Kopieren oder Reproduzieren von Designs ohne Erlaubnis. Ermutigen Sie Ihre Kunden, einzigartige, individuelle Designs anzustreben, anstatt bestehende Tattoos zu kopieren. Durch

die Förderung von Originalität und Kreativität wird die Integrität der Kunstform aufrechterhalten.

Berufliches Verhalten

Hygiene und Sicherheit: Halten Sie sich an strenge Hygiene- und Sicherheitsprotokolle, um Ihre Kunden und sich selbst zu schützen. Verwenden Sie sterilisierte Geräte, Einwegnadeln und Handschuhe. Sorgen Sie für einen sauberen und geordneten Arbeitsbereich. Aktualisieren Sie regelmäßig Ihr Wissen über Gesundheits- und Sicherheitsstandards und halten Sie die örtlichen Vorschriften ein.

Pünktlichkeit und Verlässlichkeit: Seien Sie bei allen Kundenkontakten pünktlich und zuverlässig. Halten Sie Termine ein und teilen Sie Änderungen umgehend mit. Beständige Zuverlässigkeit fördert einen positiven Ruf und die Loyalität der Kunden.

Professionelles Auftreten: Pflegen Sie ein professionelles Erscheinungsbild und Auftreten. Kleiden Sie sich angemessen und sorgen Sie dafür, dass Ihr Studio ein professionelles und einladendes Umfeld bietet. Der erste Eindruck ist wichtig und trägt zum Gesamterlebnis der Kunden bei.

Kontinuierliche Verbesserung: Engagieren Sie sich für kontinuierliches Lernen und Verbesserung. Halten Sie sich über Branchentrends, neue Techniken und bewährte Verfahren auf dem Laufenden. Nehmen Sie an Workshops, Kongressen und Schulungsprogrammen teil, um Ihre Fähigkeiten und Kenntnisse zu erweitern. Ihr Engagement für

die berufliche Weiterentwicklung unterstreicht Ihr Streben nach Spitzenleistungen.

Kundenbeziehungen: Bauen Sie durch respektvolle und aufmerksame Kommunikation enge Beziehungen zu Ihren Kunden auf. Hören Sie auf ihre Bedürfnisse und bieten Sie einen persönlichen Service. Kümmern Sie sich nach den Tätowierungssitzungen um die Zufriedenheit der Kunden und gehen Sie auf etwaige Bedenken ein. Positive Kundenbeziehungen führen zu Folgeaufträgen und Empfehlungen.

Schlussfolgerung

Ein Tattoo ist nicht nur ein Kunstwerk, sondern eine lebenslange Erinnerung" - Damien Blood

Zum Abschluss dieses umfassenden Leitfadens "Tattoo für Anfänger und Fortgeschrittene: A 30-Day Journey to Tattoo Mastery" (Eine 30-tägige Reise zur Tattoo-Meisterschaft), ist es wichtig, über die Reise, die wir gemeinsam unternommen haben, nachzudenken. Dieses Buch hat darauf abgezielt, Sie mit dem Wissen, den Fähigkeiten und dem Selbstvertrauen auszustatten, die Sie benötigen, um in der Kunst und im Geschäft des Tätowierens zu brillieren.

Die Kunst des Tätowierens kennenlernen

Tätowieren ist eine uralte Kunstform, die sich im Laufe der Jahrhunderte dramatisch weiterentwickelt hat. Von der reichen kulturellen Bedeutung traditioneller Tätowierungen bis hin zu den modernsten Techniken moderner Stile ist das Tätowieren ein dynamisches und sich ständig veränderndes Gebiet. Als Tätowierer schaffen Sie nicht nur visuelle Kunst, sondern werden auch zu einem Teil der persönlichen Geschichten und Erinnerungen Ihrer Kunden.

Die Kapitel in diesem Buch decken ein breites Spektrum an Themen ab, darunter die Geschichte und die kulturelle

Bedeutung von Tätowierungen, die technischen Aspekte des Tätowierens und die geschäftliche Seite der Führung einer erfolgreichen Tätowierpraxis. Jeder Abschnitt wurde so gestaltet, dass Sie detaillierte, praktische Informationen erhalten, die Sie direkt auf Ihre Arbeit anwenden können.

Beherrschen von Techniken und Aufbau von Fertigkeiten

Wir haben uns mit grundlegenden Techniken wie Linienführung, Schattierung und Farbauftrag beschäftigt und dabei die Bedeutung von Übung und kontinuierlichem Lernen betont. Fortgeschrittene Techniken und Spezialisierungen wie Realismus, Cover-ups und 3D-Tattoos wurden ebenfalls erforscht, damit Sie Ihr künstlerisches Repertoire erweitern und Ihren Kunden mehr bieten können.

Das Üben an synthetischer Haut und lebenden Modellen hat sich als entscheidend für die Entwicklung von Fähigkeiten erwiesen. So können Sie Ihre Techniken verfeinern, Vertrauen gewinnen und nahtlos zur Arbeit an echten Kunden übergehen. Das Verständnis des Heilungsprozesses, der Hautanatomie und der Nachbehandlung ist entscheidend für die Langlebigkeit und Qualität Ihrer Tätowierungen.

Das Geschäft des Tätowierens

Um ein erfolgreiches Tattoo-Geschäft zu führen, braucht man mehr als nur künstlerisches Talent. Wir haben Ihnen Einblicke in die Gründung Ihres Unternehmens, die Verwaltung von Finanzen und Inventar und die Festlegung fairer Preise für Ihre Arbeit gegeben. Ethische Praktiken, Professionalität und Kundenbeziehungen sind die Grundlagen für den Aufbau einer seriösen und florierenden Praxis.

Um sich als Künstler zu vermarkten, müssen Sie ein überzeugendes Portfolio erstellen, die sozialen Medien nutzen und sich in der Branche vernetzen. Kontinuierliches Lernen und das Verfolgen neuer Trends und Techniken sorgen dafür, dass Sie in diesem dynamischen Bereich wettbewerbsfähig und relevant bleiben.

Blick in die Zukunft

Ihre Reise als Tätowierer ist ein fortlaufender Prozess des Wachstums und der Entdeckung. Die Fähigkeiten und das Wissen, die Sie in diesem Buch erworben haben, sind nur der Anfang. Während Sie Ihr Handwerk weiter verfeinern, denken Sie daran, dass jedes von Ihnen kreierte Tattoo ein einzigartiger Ausdruck von Kunst ist und einen bleibenden Einfluss auf das Leben Ihrer Kunden hat.

Bleiben Sie leidenschaftlich, lernen Sie weiter und stellen Sie sich den kreativen Herausforderungen, die auf Sie zukommen.

Die Welt des Tätowierens ist riesig und voller Möglichkeiten für diejenigen, die sich der Kunst verschrieben haben und von ihr begeistert sind.

Danke, dass Sie sich mit uns auf diese Reise begeben haben. Wir hoffen, dass dieses Buch Sie inspiriert, Ihr Verständnis bereichert und Sie mit dem nötigen Rüstzeug ausgestattet hat, um in der Kunst und im Geschäft des Tätowierens erfolgreich zu sein. Auf Ihr weiteres Wachstum und Ihren Erfolg bei der Gestaltung schöner, aussagekräftiger Tattoos.

www.ingramcontent.com/pod-product-compliance
Lightning Source LLC
Chambersburg PA
CBHW071453220526
45472CB00003B/780